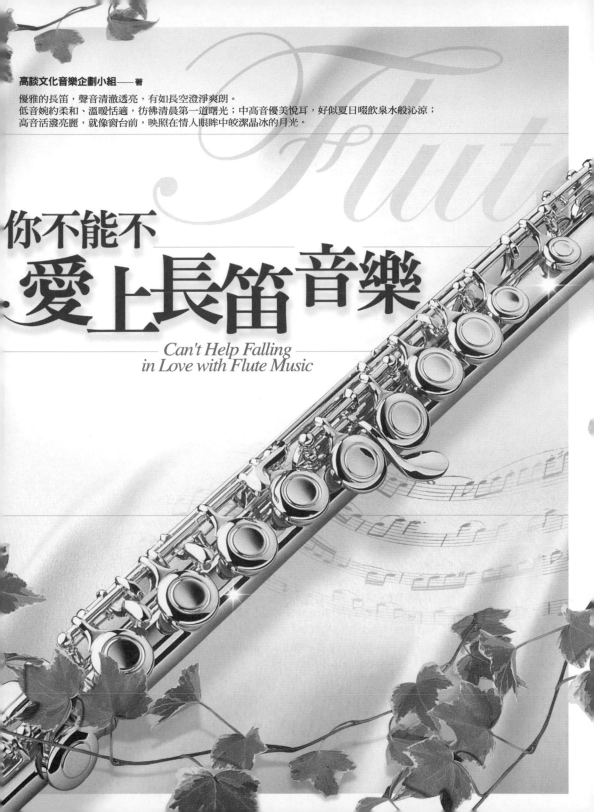

高談文化音樂企劃小組——著

優雅的長笛，聲音清澈透亮，有如長空澄淨爽朗。
低音婉約柔和、溫暖恬適，彷彿清晨第一道曙光；中高音優美悅耳，好似夏日啜飲泉水般沁涼；
高音活潑亮麗，就像窗台前，映照在情人眼眸中皎潔晶冰的月光。

你不能不
愛上長笛音樂

Can't Help Falling
in Love with Flute Music

國家圖書館出版品預行編目資料

你不能不愛上長笛音樂 ／ 高談文化音樂企劃小組編著.
—初版—臺北市：高談文化，2006〔民95〕
面；21.5×16.5 公分（音樂館28）
ISBN-13：978-986-7101-42-6（平裝）
ISBN-10：986-7101-42-1（平裝）
1.長笛

918.21　　　　　　　　　　95017469

你不能不愛上長笛音樂

發行人：賴任辰

社長暨總編輯：許麗雯

撰　稿：高談文化音樂企劃小組

主　編：劉綺文

企　編：宋鳳蓮

美　編：謝孃瑩

行銷總監：黃莉貞

行銷副理：黃馨慧

發　行：楊伯江

出　版：高談文化事業有限公司

地　址：台北市10696忠孝東路四段341號11樓之3

電　話：（02）2740-3939

傳　真：（02）2777-1413

http://www.cultuspeak.com.tw

E-Mail：cultuspeak@cultuspeak.com.tw

郵撥帳號：19884182 高咏文化行銷事業有限公司

製版、印刷：卡樂彩色製版印刷（02）2883-4213

行政院新聞局出版事業登記證局版臺省業字第890號
2006年10月初版一刷

定價：新台幣300元整

目次

出版序

絲絲縷縷、糾纏靈動，讓《你不能不愛上長笛音樂》

　　音樂書系的出版，一直是高談文化的重要出版方針。從創業的第一本音樂書：《浦契尼的杜蘭朵》開始，我們就堅持高品質的出版方向。高品質指的不一定是印刷精美，而是指內容的獨一無二、深入周全。常常接到讀者的來信，希望我們多出版一些優質的音樂書籍，尤其是許多優美動聽卻鮮少被出版社青睞的器樂演奏類的圖書，而長笛就是其中的一類。

　　翻閱音樂史，我們得知長笛是管弦樂團中最古老的樂器之一。在十八世紀的歐洲，她不但深受貴族君王的寵愛，更是無數作曲家創作的靈感泉源。韋瓦第、巴哈、莫札特、海頓、舒伯特都曾為她苦思譜曲，讓優雅的音符，繾綣纏綿，留傳後世。而長笛也是演奏名家魂牽夢迴的貼身情人，莫易茲、朗帕爾、高威、嘉洛瓦、帕胡德等長笛家，其才華洋溢的高超技巧，讓長笛演奏藝術達到高超境界。唇息指尖，絲絲縷縷，糾纏靈動，讓聆聽者心神盪漾、思緒飛揚。

　　現今，在國內學習長笛演奏的愛樂者日益增多，長笛的聲音可以溫柔婉約、可以清亮悅耳，最能充分展現演奏者的多情與愛戀，加上學習的門檻不高，比起動輒數萬元的鋼琴，樂器造價亦不昂貴，堪稱是最容易入門的古典樂器。本書深入淺出地剖析長笛的音樂、歷史、構造、學習方法、作曲家與演奏家，是目前解析長笛音樂最精闢的一本書。其中不但有長笛的歷史介紹、長笛學習吹奏技巧簡介，還有七

十首長笛名曲介紹，以及三十位全球知名的長笛演奏名家的概述，更有長笛年代表，讓你更貼近長笛的歷程與軌跡。

這是一本能讓讀者先拋開艱澀難懂的音樂性包袱，以音樂欣賞的觀點來理解長笛音樂及其音樂家的精彩入門書，本書不但要你認識長笛、欣賞長笛，更要你愛上長笛音樂。我們並邀請金革唱片千挑萬選，為購買首印版的讀者，製作一張長笛音樂的精選CD，贈送給大家，希望讀者在閱讀的同時，也能聆聽優美動人的音樂。如果您能因為這本書，而走進長笛音樂的華麗堂奧，將是我們最大的喜悅與成就。如果錯過購買首印版的讀者，書中也羅列了各大唱片公司所出版的優質推薦CD，您可以按圖索驥，輕鬆選購。

對我來說，生活中不能缺少的美好事物，包括：音樂、藝術、文學、生活美學，缺一不可。出版音樂優質書籍，滿足了我的心靈需求，同時也滿足了讀者的心靈需求，這樣的共鳴難能可貴。期待您與我們一同徜徉在長笛音樂的世界裡，成為永遠的長笛愛樂者。

高談文化總編輯
許麗雯

Part 1
現代長笛介紹

木管樂器的高音嬌嬌女

　　長笛是現代管弦樂和室內樂中最主要的高音旋律樂器，是現代已知的樂器家族中，最古老的成員之一。長笛是木管樂器的其中一種，木管樂器通常指的是以木質製成，有一個管身，經由吹口、單簧或雙簧片，激起管身內氣柱共振而發出聲音，並藉著開合管身上的小孔來改變管身內氣柱長度，而產生聲音高低變化的一種樂器。

　　早期的長笛是以烏木或者椰木所製成，到了現代，則多使用金屬的材質，從普通的鎳銀合金到專業型的銀合金，9K和14K金以及鉑等，也有表演者使用特殊的玻璃長笛。但是音色也與木製笛有所區別，傳統木質長笛的音色特點是圓潤、溫暖、細膩，而金屬長笛的音色就比較明亮寬廣。不同材料的長笛完全根據演奏者的愛好選擇。但是在樂隊中應該統一使用同一種長笛，以得到最和諧和飽滿的音響效果。

現代長笛的發明

　　長笛演進，經歷了幾個世紀。早期不過是在蘆葦或獸骨上打洞，吹出聲音。後來改為用中空木材鑿孔製成，又從直吹演變成橫吹。

　　現代的長笛，多為金屬、且使用一種開閉笛孔的機械裝置，

圖左：金屬長笛（Metal flute)
圖中：木笛（ Wooden flute)
圖右：長笛（18th Century flute)

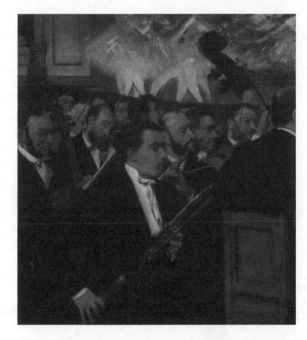

木管樂器因波姆發明的機械按鍵裝置，獲得空前的革新。不僅是長笛，單簧管、雙簧管、薩克斯風等都採用，大大提高了演奏水準。

稱為「波姆體系」（Boehm System）或「波姆音鍵」，這種裝置，大大提高長笛的音域、音色與音準。這機械裝置的發明者，由德國長笛演奏家塞奧爾德·波姆（Theobald Boehm， 1794~1880）在1832年提出。

這是世界樂器音鍵系統革命性發明，並在倫敦博覽會上得到了金質獎章。從此，不單是現代的長笛，在單簧管、雙簧管及薩克斯風管身上都裝了「波姆音鍵」。

長笛的構造暨結構說明圖

長笛的管狀體，全長62公分（cm）、笛頭閉塞，塞頭距管端約5公分，笛尾開放。為便於攜帶與調音，分為2或3截，要吹奏時再插接組合。笛身為圓柱體，內徑1.9公分，從與笛身插接處起，其內徑至塞頭漸縮細為1.71公分。

【長笛結構說明】

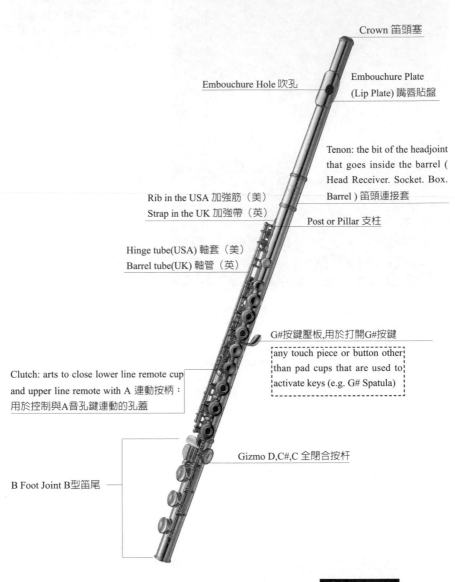

Crown 笛頭塞

Embouchure Hole 吹孔

Embouchure Plate
(Lip Plate) 嘴唇貼盤

Tenon: the bit of the headjoint
that goes inside the barrel (
Head Receiver. Socket. Box.
Barrel) 笛頭連接套

Rib in the USA 加強筋（美）
Strap in the UK 加強帶（英）

Post or Pillar 支柱

Hinge tube(USA) 軸套（美）
Barrel tube(UK) 軸管（英）

G#按鍵壓板,用於打開G#按鍵

any touch piece or button other
than pad cups that are used to
activate keys (e.g. G# Spatula)

Clutch: arts to close lower line remote cup
and upper line remote with A 連動按柄：
用於控制與A音孔鍵連動的孔蓋

Gizmo D,C#,C 全閉合按杆

B Foot Joint B型笛尾

本圖所使用之長笛為 ✽YAMAHA 提供。

音域高 穿透力強

　　長笛音色柔美、清新透澈，且音域寬廣，若以顏色來形容它的音色，是屬於冷色系的色調。高音的部分是活潑明麗，低音部分則是優美悅耳，中、高音區明朗如清晨的第一縷陽光，低音區婉約如冰澈的月光，如在夏日喝上一口的泉水般沁涼。

　　而且長笛最擅長的是花腔，演奏時技巧華麗多樣，令人有意想不到的驚喜，廣泛應用於管弦樂隊和軍樂隊，在交響樂團中，時常擔任主要旋律，是重要的獨奏樂器。

　　長笛的音域，古代六孔橫笛的音域僅有兩個八度多。後屢經改進，19世紀初為d1～a3，有完全的半音階。波姆型長笛將音域擴展為c1～d4。現代作曲家要求更高，長笛製作日精細，指法屢有創新，專業型笛尾加長，可下行至b音，此與吹奏#f4等泛音有關。

　　因此目前音域擴展為b～#f4，共44個半音。低音區b～#c2音色豐美醇厚，惟穿透力較為遜色；中音區d2～#c3音色清澈朗潤；高音區d3～b3音色光輝明亮，穿透力強；超高音區c4～#f4，音色尖銳刺激，穿透力極強。近代作品有時用斷音強奏，以顯示特殊效果。

長笛的種類

　　長笛的種類很多，除常見的普通C調長笛外，還有降D、降E調長笛，G調次中音長笛及C調低音笛等，不過C調長笛以外的長笛應用較少。它的家族中還有短笛，短笛和長笛樂器在構造上基本上是相同的，長笛是三截，而短笛是兩截，而且短笛的音色較高，所以也稱為高音笛。

♪ 短笛

　　一種較常用的小型長笛。管長僅為長笛之半，在交響樂隊中多由第3長笛手兼用。短笛為C調，音域d2～c5。記譜與長笛相同，而實際發音高八度，為所有吹管樂器中的最高音樂器。

　　音色尖銳，光輝明亮，穿透力極強。在配器上，無論規模多大的樂隊中，用一隻已足可擴展音域，增大縱深能力。對於銅管樂隊尤其重要。常用於歡欣鼓舞的熱烈場面。

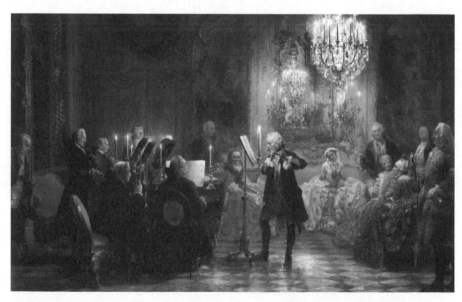

圖為正在吹奏長笛的菲特烈大帝，他是音樂史上最為熱愛長笛的君王，在他的支持之下，作曲家寫出相當多美妙長笛樂曲。

♪ 中音長笛

1854年為波姆所創制的G調笛。基本形制是將C調長笛放大加長，指位指法不變。G調長笛長82.75公分，內徑為2.6公分，音域g～c3。發音豐厚甘醇，洪亮有力，從pp（最弱）到ff（最強）始終如一，聽起來頗似圓號。在室內樂、重奏以及交響樂中佔有重要地位。

圖為18世紀於歐洲貴族城堡內常見的音樂晚會，當時長笛已成為室內樂團的要角。

♪ 低音長笛

C調，較標準長笛低一個八度，笛頭下端的管，拐兩個彎而直下。在近代作品中，它的地位日趨重要，尤其是在長笛合奏中，能使音色渾然一體，可與弦樂重奏媲美。

長笛的品牌及價位

長笛的價位主要是視它的品牌和製作時所使用的材質來決定，一般來說，演奏級的長笛，價位大概是在 10 萬元以上，有些廠牌還可以依照各人的喜好訂製特殊的規格。一般而言，入門的長笛約從1萬2千～6萬元。專業級的長笛則從10萬到百萬元不等。（以上幣值為台幣）

1.JUPITER

台灣第一樂器大廠，其高級長笛的品質受到專業級老師肯定。

(1) JFL511：基本學生型，鎳合金鍍銀。

(2) JEL611：鎳合金鍍銀，按鍵有開孔設計。

2. ALTUS

為JUPITER 的長笛副廠，專門做高級手工笛，優良的吹管設計是受歡迎的主要原因。

(1) AFL807：吹口管用925的銀製管身，其餘用鎳合金鍍銀。

(2) AFL907：吹口管用925的銀製管身，其餘用鎳合金鍍銀。

(3) AFL1107：除按鍵外其餘用925的銀製管身。

(4) AFL1307：吹口管用925的銀製管身，其餘是958銀製管身。

(5) AFL1507：吹口管用925的銀製管身，其餘是958銀製管身，音孔為銲孔式。

長笛於管弦樂團演奏位置示意圖

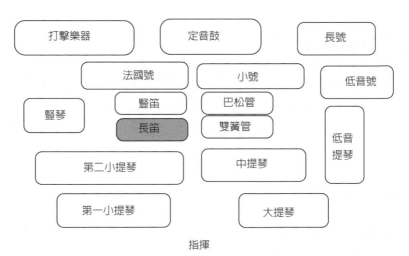

(6) AFL1507：吹口管用925的銀製管身，其餘用958的銀製管
身，管身為包管式，音孔為銲銲孔式。

3. YAMAHA

其長笛機件結構堅固是其優勢所在，在入門級長笛中佔有較大的
市場。

(1) YFL100SII：基本學生型，鎳合金鍍銀管身（目前已停產）。

(2) YFL211：銀鎳合金管身，附加E鍵。

(3) YFL311：純銀吹口管，附加E鍵。

(4) YFL471：純銀吹口管及純銀管身，附加E鍵。

(5) YFL481：純銀吹口管及純銀管身，直列按鍵設計。

除以上所列之外，在國際間比較有名的長笛廠牌有日本的
MIYAZAWA、SANKYO、MURAMATSU、MATEKI 這幾個廠牌，不
管是想量身定做成什麼樣子，像是白金彈簧、刻花按鍵、鈦合金機件
……等，廠商都能做得到。不過，價錢非常昂貴，以MATEKI為例：
8K的金製管身、附加 low B鍵及純銀按鍵的「陽春型」金製長笛，就
要到 50萬元，如果是14K的金製管身，加上8K的金製按鍵，那麼這樣
一隻長笛的訂價可能會超過百萬元以上，所以，高級的管樂器訂價是
非常高的，一般初學者不需要用到這麼高級的長笛，先以價格合理為
挑選重點即可。

Part 2
長笛經典名曲

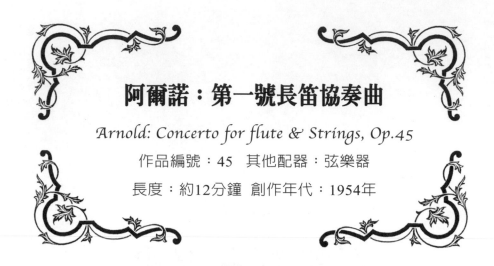

阿爾諾：第一號長笛協奏曲

Arnold: Concerto for flute & Strings, Op.45

作品編號：45　其他配器：弦樂器

長度：約12分鐘　創作年代：1954年

　　英國作曲家阿爾諾（Malcolm Arnold）生前最著名的作品，就是他為電影「桂河大橋」（The Bridge on the River Kwai）。他年輕時其實是倫敦愛樂的首席小號家，因為這樣的經歷，他特別喜歡幫樂團裡的獨奏家朋友寫作協奏曲，他自己對管樂器的深入瞭解，也促成他在創作協奏曲時，是針對個別獨奏家的音色和性格去創作的。阿爾諾在50年代時被視為和布瑞頓（Benjamin Britten）和華爾頓（William Walton）等量齊觀的作曲家，如今三人只剩下他一人還在世。他之所以會學小號，是因為聽到爵士小號手路易阿姆斯壯（Louis Armstrong）在Hot Five樂團時期的錄音，讓他在10歲開始學小號。

　　阿爾諾的兩首長笛協奏曲都是為倫敦愛樂管弦樂團的首席長笛家李察‧艾登尼（Richard Adeney）所寫的，第一號協奏曲在1954年完成，第二號則是1972年創作的。但是始終都只有第一號較常為人演奏。

此曲共有三個樂章，分別是：精力充沛的快板（allegro con energico）、行板（andante）、如火的（con fuoco）。樂章中長笛的多種旋律變化，時而抒情、時而斷奏、琶音和快速音群，正是他對長笛家艾登尼技巧的瞭解後創作的；樂章的第一主題在一開始就由長笛以快不和諧分解和弦琶音吹奏出來，對比的第二抒情主題則是下行的音階；但是樂章真正的主體則落在由弦樂團以斷奏拉出的類似舞曲般的節奏，長笛吹出的八度音主題；這是一個夾雜著學院和流行素材的樂章，也是阿爾諾作品會受到喜愛的原因。

　　第二樂章用一道牧歌一般的主題展開，宛如是在春日田野間的優美景緻。其主題完全是在調性和諧音程中譜成的，但是很快樂章就偏離調性，開始在隱約中聽見不安的伏流，但樂章表面始終維持著牧歌一般的恬靜感；第三樂章是全曲最有特色的段落，其配器和主奏的音色對比，成功地突顯了長笛的特質。這個樂章這種熱情如火的樂風是阿爾諾這個時期作品的特色。整個樂章完全沒有發展部，將主題呈示兩次後，就直接結束，前後不到兩分鐘。

推薦專輯：
專輯名稱：James Galway: Sixty Years Sixty Flute
　　　　　Masterpieces
演奏者：James Galway
發行編號：RCA09026634322

巴哈：E大調長笛與數字低音奏鳴曲

Bach：Sonata for flute & continuo in E major

作品編號：BWV1035　其他配器：數字低音

長度：約10分鐘　創作年代：約1720年

　　巴哈這些在1720年左右寫的長笛奏鳴曲，到底是為誰所寫或是由誰進行首演都沒辦法確認。作品流傳到現在的兩個最古老的抄譜中，曾經註解說這是根據巴哈在1741年或1747年訪問波茲坦時，為菲特烈大帝的貼身侍衛米夏爾‧嘉布里耶‧傅雷德爾斯多夫而寫的親筆譜抄寫而來，不過巴哈未必是在這個時候才開始作曲。

　　換句話說，他有可能是把舊作品的樂譜帶到波茲坦，然

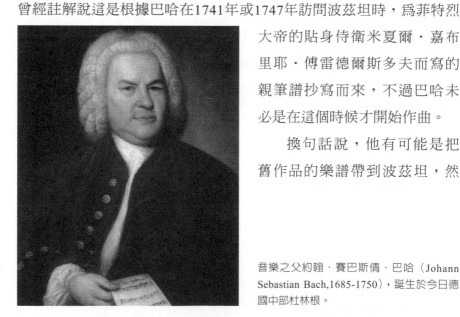

音樂之父約翰‧賽巴斯倩‧巴哈（Johann Sebastian Bach,1685-1750），誕生於今日德國中部杜林根。

後再拿來當藍本寫下前述的親筆譜，這樣的想法恐怕比較合乎常理。因為若拿這首與巴哈剛離開波茲坦後所寫的《奉獻樂》（BWV1079）中的《C小調三重奏奏鳴曲》做個比較，就可發現兩者在風格上有極大的差異。

因此，本曲的作曲年代應該也是1720年左右。第一樂章是不太慢的慢板，第二樂章是快板，第三樂章是西西里舞曲，第四樂章是很快的快板。

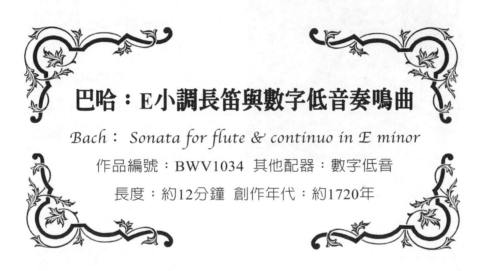

巴哈：E小調長笛與數字低音奏鳴曲

Bach： Sonata for flute & continuo in E minor

作品編號：BWV1034 其他配器：數字低音

長度：約12分鐘 創作年代：約1720年

跟C大調奏鳴曲迥然不同，這曲子是真正具有巴哈風格的作品。原始樂譜雖然已經遺失，但從18世紀就留有多種手抄譜來看，這曲子可能很早就受到高度的評價，作曲年代也因為原始樂譜遺失而無法正確得知。

據說，這曲子與第三號《E大調》（BWV1035）是一起在科登時代所誕生，也就是在《無伴奏長笛組曲》（BWV1013）之後，在長笛

十八世紀的版畫:「音樂課」。

與 大 鍵 琴 的 《 B 小 調 》
（ B W V 1 0 3 0 ） 與 《 A 大 調 》
（BWV1032）之前所誕生。所以
可能是在1720年左右所作。

本曲的樂章配置。第一樂章
是不太慢的慢板,第二樂章是快
板,第三樂章是行板,第四樂章
是快板。一本正經的第一樂章和
輕快的第二樂章具有鮮明的對
比,流暢的第三樂章和燦爛的第
四樂章也相互輝映。

推薦專輯:
專輯名稱: J.S. BACH,Flute Sonatas, Vol. 2
演奏者:Petri Alanko(flute)、 Jukka Rautasalo(cello)
發行編號:Naxos8.553755

巴哈：A大調長笛與大鍵琴奏鳴曲

Bach：Sonata for flute & keyboard in A major

作品編號：BWV1032　其他配器：大鍵琴

長度：約11分鐘　創作年代：約1736年

　　巴哈以節省紙張聞名，在親筆譜中也發揮了這個特長。巴哈在每一頁中畫了19行的五線譜，用上面的16行來寫作c小調《雙大鍵琴協奏曲》的總譜，一直到協奏曲寫完後，巴哈才用整頁的五線譜來寫這首奏鳴曲。

　　但不幸的是，有人把此樂譜的下段切斷，使本奏鳴曲第一樂章的後半消失不見。現在此一親筆樂譜雖然已經行蹤不明，但根據過去做過調查的舒內曼的報告顯示，本奏鳴曲的第一樂曲可見許多修正的痕跡，而且巴哈本人也親筆寫出這樣的標題：J.S.巴哈為一支長笛與助奏大鍵琴而寫的奏鳴曲。

　　前述的親筆總譜據說是1736年所作。巴哈因為寫作此譜，而將d小調的《雙小提琴協奏曲》（BWV1043）改編成前面所說的c小調《雙大鍵琴協奏曲》，因此一般認為這裡所寫的奏鳴曲也不是新寫的樂曲，而只是將過去的舊作重新編寫而已。由此可以推測出其作曲年代大概是科登時代的1720年左右。

魯本斯：「瞻仰聖母」。巴哈集巴洛克音樂之大成，以嚴謹的邏輯結構及充滿知性的旋律，傳達他對上帝的靈思及熱愛。

　　本曲第一樂章後半已經遺失，但整個樂曲都是由快、慢、快的三樂章所構成。第一樂章是甚快板，第二樂章是甜美的緩板，第三樂章是快板。

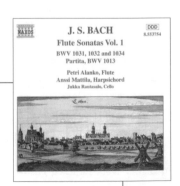

推薦專輯：
專輯名稱：J.S.BACH, Flute Sonatas, Vol. 1
演奏者：Petri Alanko
發行編號：Naxos8.553754

巴哈：B小調長笛與大鍵琴奏鳴曲

Bach ：Sonata for flute & keyboard in B minor

作品編號：BWV1030 其他配器：大鍵琴

長度：約18分鐘 創作年代：約1735年

　　一般認爲，本曲的作曲年代大概巴哈在當科登宮廷樂長的時代，大概是1720年左右，早期的譜稿是G小調，大約在1735年左右改寫成B小調的最終版本。

　　作曲原因不詳，但據傳是巴哈爲好友，德勒斯登的著名長笛家包華（Pierre-Gabriel Buffardin 1689~1768）而作。

　　巴洛克時代，流行一種由兩種旋律樂器與鍵盤樂器組成的三重奏奏鳴曲，巴哈則讓此一形式更加發展，寫出了一種旋律樂器與大鍵琴的奏鳴曲。譬如《小提琴與大鍵琴的奏鳴曲》（BWV1014~1019）以及這裡的長笛奏鳴曲都是例子。這裡的長笛奏鳴曲由三個樂章構成，最大特徵是遵循協奏曲的構成原理。

　　巴哈的長笛室內樂曲總共可分爲：三重奏鳴曲、長笛與大鍵琴的奏鳴曲、長笛與數字低音樂器的奏鳴曲以及無伴奏長笛組曲等四類。作品中的長笛音域非常廣，這一點可以看得出來巴哈對長笛有相當深刻的了解，同時對於長笛演奏者的技術有更高的要求。

巴哈：C大調長笛與數字低音奏鳴曲

Bach： Sonata for flute & continuo in C major

作品編號：BWV1033 其他配器：數字低音

長度：約8分鐘 創作年代：約1720年

　　根據史密德(W.Schmieder)編撰的「巴哈作品總目錄（BWV）」顯示，巴哈有三首《長笛與數字低音奏鳴曲》，但是在新出版的「新巴哈全集」中沒有，這是因為BMW1033被強烈懷疑不是巴哈的作品，不敢隨便公諸於世。

　　主要的原因，是因為關於本曲，過去被認為最可靠的資料，只有漢堡時代的分譜而已，並沒有可以確實證明此曲為巴哈所寫的證據存在。

　　除此之外，也是來自於音樂上的理由。這首曲子雖然也是由「慢、快、慢、快」的四樂章所構成，但最後樂章卻是小步舞曲，這在巴哈其他作品中並無前例可尋。

　　巴哈的這三首奏鳴曲中，長笛的技巧都不太華麗。

　　作曲年代，並不清楚。但如是巴哈之作，那麼可能是在1720年左右所作。三曲都是使用橫吹式的長笛，也就是巴哈經常在樂譜中使用的義大利的長笛（Flauto Trraverso）所寫的奏鳴曲，從這一點可以追

喬多維基的版畫：「布蘭登堡之門」。1721年，巴哈受了布蘭登堡路德維希公爵之託，創作了《布蘭登堡協奏曲》。

溯到科登時代，因為巴哈最初使用這種長笛的作品，就是1721年的第五號《布蘭登堡協奏曲》。

推薦專輯：

專輯名稱：J.S.BACH, Flute Sonatas, Vol. 2

演奏者：Petri Alanko(flute)、 Jukka Rautasalo(cello)

發行編號：Naxos8.553755

巴哈：降E大調長笛與大鍵琴奏鳴曲

Bach： Sonata for flute & keyboard in E flat major

作品編號：BWV1031　其他配器：大鍵琴

長度：約11分鐘　創作年代：約1730年

巴哈長笛作品的眞僞，歷來都是音樂界爭論最爲激烈內容之一。

根據「巴哈作品總目錄（BWV）」顯示，巴哈的長笛作品總共有《無伴奏長笛的組曲》（BWV1013），《長笛與大鍵琴的奏鳴曲》（ＢＷＶ１０３０～１０３２），《長笛與數字低音的奏鳴曲》（BWV1033~1035），以及《雙長笛與數字低音的奏鳴曲》（BWV1039）等8曲。但在目前的巴哈研究中，有關其中BWV1031（降E大調）與BWV1033（C大調）兩曲，則有眞作與僞作兩種對立的說法。BWV1031長時間以來一直被一些學者們認爲是C.P.E.巴哈（Carl Philipp Emanuel Bach）的作品。

即使本曲不是J.S.巴哈的作品，但仍然是流暢和扣人心弦的傑作。另外，從歷史上來看，本曲也是從三重奏奏鳴曲轉移到眞正二重奏奏鳴曲之過程中一首非常重要的樂曲。本曲的第一樂章是中快板，第二樂章是巴哈最喜歡的西西里舞曲，常被改編成各種樂器的獨奏曲，是很受喜愛的小品音樂。第三樂章是快板。

巴哈：A小調無伴奏長笛組曲

Bach： Partita for solo flute in A minor

作品編號：BWV1013 其他配器：無

長度：約12分鐘 創作年代：約1722～1723年

　　這組曲的手稿譜是在何時所寫，詳細的情形並不清楚，只知道抄寫樂譜的人，是和巴哈一起從科登到萊比錫的隨身助手，而從此首組曲的筆跡比在1723年7月的手稿譜中發現的筆跡顯示出更早期的特徵來看，本曲應該是1722～1723年間，巴哈還停留在科登時所作。

　　以上的說明是根據最新的巴哈研究報告所得，根據這個報告顯示，過去懷疑這首組曲可能不是巴哈之作的疑慮也完全解除。

科登城堡的遠景。在科登的五年裡，可以說是巴哈創作的高峰。

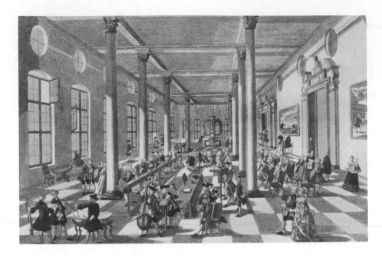

音樂學院的演出活動。巴哈在萊比錫除擔任聖湯瑪斯教堂的樂長，並兼任所有學校的音樂監督，必須負責安排全國各教堂要演出的宗教音樂，因此創作出無數動人的教會清唱劇。

　　前述的手稿譜中只註明是長笛獨奏曲，但沒有寫明是組曲，不過從一連串舞曲的組合來看，如果是巴哈本人自然會把這樣的樂曲稱做組曲。本組曲第一曲是阿勒曼舞曲，第二曲是庫朗舞曲。第三曲是薩拉邦舞曲，第四曲是英國布雷舞曲。此首阿勒曼舞曲比巴哈其他任何的長笛曲更不像長笛曲，所以有研究者認為這組曲中至少有一部分樂章最初是為別的樂器而寫。

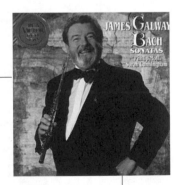

推薦專輯：
專輯名稱：James Galway：Bach Sonatas
演奏者：James Galway
發行商編號：RCA09026625552

巴哈：A小調長笛、小提琴、大鍵琴之三重協奏曲

Bach: Triple Concerto for Flute, Violin & Harpsichord, Strings & continuo in A minor

其他配器：小提琴、大鍵琴與數字低音

長度：約19分鐘 創作年代：約1729年

以獨奏樂器為寫成協奏曲的歷史最早開始於1700年，所以說這算是相當短的歷史。也就是說，巴哈開始學習音樂的年紀，這種型式的音樂還沒出現，他一直遲到大約1708年以後，才在威瑪的薩克遜（Weimar, Saxon）宮廷中聽到這種音樂。當時他最常聽到的是威尼斯樂派的義大利式協奏曲，也就是韋瓦第所率領的那種。這給巴哈帶來很大的振撼，也才讓他寫下所謂的「義大利協奏曲」（Italian Concerto）這樣的大鍵琴獨奏作品。但是義大利樂派的作曲家用盡各種管樂和弦樂器譜寫協奏曲，卻沒有想到採用鍵盤寫作協奏曲，採用大鍵琴或管風琴寫作協奏曲，幾乎可以說是出自德國作曲家自己的發明，而巴哈就是最早的創始人之一。不過， 一開始也不打算寫大鍵琴協奏曲，他所有的大鍵琴協奏曲，幾乎都是在1723年來到萊比錫以後，才開始改編以往協奏曲或清唱劇作品而成的。巴哈來到萊比錫的工作主要是為

教堂譜寫宗教音樂，但後來他接續了泰利曼（Telemann）留下的音樂學院的工作，要帶領學生樂團，讓他有機會同時接觸到世俗音樂，才開始進行大量的協奏曲譜寫或改寫的工作。

　　巴哈的作品中，像這首協奏曲一樣編制的只有第五號《布蘭登堡協奏曲》。因此此作是一曲相當獨立的作品，也是改編舊作而成的。此作的第一和第三樂章是改編自巴哈的A小調大鍵琴前奏曲與賦格（Prelude and Fugue in A minor, BWV 894），由於此曲並沒有巴哈手稿留下，而且從其中大鍵琴所彈奏的音高超過其他大鍵琴協奏曲的音域，可以得知，此曲完成的時間不可能早於1740年，因為在那之前，巴哈並沒有機會接觸到音域這麼高的大鍵琴。一般推測，這首協奏曲應該是巴哈學生改編他的作品所成。

萊比錫的遠景，中間為聖湯瑪斯教堂。萊比錫是當時商業繁華的城市，人文也環境較為先進，為巴哈選擇定居原因。

巴哈：徒步走完半個德國

　　年輕時候的巴哈，為了聽演奏會，作過好幾次長距離的徒步旅行。其中一次是為了前輩巴克斯泰烏德的演奏，他從安斯達特徒步走到呂白克，距離是360公里，大約等於從高雄走到台北，來回要花三個禮拜的時間。

　　在這個大規模的旅行中，巴哈幾乎走完半個德國。巴哈為什麼要這樣辛苦呢？這是由於偉大音樂家巴克斯泰烏德，每年都要在這個北方城市舉行叫做「夜晚音樂」的演奏會。

　　巴哈真的趕上了，聆聽後受到前所未有的大衝擊。他的音樂像光那樣璀璨，和中部嚴格、莊重的音樂，迥異奇趣。「來的真好。我真的大開眼界了！」

　　當68歲的老大師巴克斯泰烏德聽過巴哈的風琴演奏後，也對他大加讚賞。這兩位音樂家儘管年齡懸殊，心靈卻完全相通。「如果可能，希望你能在這裏多停留一些時間。我希望能多了解你！」

　　像這樣，巴哈不僅欣賞老大師的音樂，也接受他懇切的指導。巴哈像撥雲見日那樣，親眼目睹了另一個嶄新的、光輝的音樂世界。

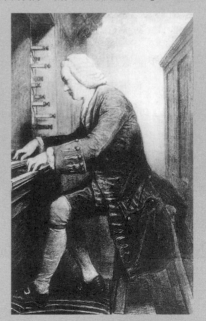

萊比錫收藏的巴哈肖像圖。

艾曼紐‧巴哈：G大調長笛協奏曲 H. 445 (Wq.169)

C. P. E. Bach: Concerto for flute, Strings & continuo in G major, H. 445 (Wq. 169)

作品編號：445 其他配器：小號、雙簧管

長度：約14分鐘 創作年代：1744年

卡爾‧菲利蒲‧艾曼紐‧巴哈（Carl Philipp Emanuel Bach）是大家熟悉的作曲家巴哈（Johann Sebastian Bach）的次子。巴哈前後娶過兩任妻子，卡爾是巴哈前妻所生。他是巴哈在威瑪（Weimar）擔任侯爵恩斯特大公（Duke Wilhelm Ernst）樂長時在當地生下的。

他本來是學法律的，後來因緣巧合成為普魯士皇太子的大鍵琴老師，最後隨著皇太子正式登基，他就成為菲特烈大帝座下的重要樂師。菲特烈大帝雅好音樂，尤喜長笛，在他的宮廷中，聘用了許多一流的德國樂師，擁有當時德國最好的樂團。但是卡爾並不喜歡菲特烈過於保守的音樂風氣，他是一位在音樂上有自己高度品味的作曲家，與他父親守舊的風格不同。

之後菲特烈大帝因為捲入七年戰爭，無心於音樂，更讓卡爾有求去之意，最後他落腳在漢堡，接替他教父泰利曼（Telemann）在此的

職位。卡爾和他父親一樣，都是以鍵盤為主要樂器，而他更將他父親專長的大鍵琴協奏曲，這種在當時法國、義大利和英國都找不到的音樂型式，發揮到極致。他一共寫了52首的大鍵琴協奏曲，並將其中的十首改編給其他樂器演奏。

其中改編給長笛的幾首，應該就是為菲特烈大帝而作的，但是，依歷史記載菲特烈大帝的笛藝，這幾首協奏曲的難度太高，他應該是不可能擔負的起的。這些協奏曲都有一個特色，就是每個樂章會由三到四個樂節組成，在樂節之間則是長笛獨奏發揮的地方。

卡爾的時代已是巴洛克過渡到古典樂派的時期，也就是海頓前期的「狂飆時代」（Sturm und Drang），在快樂章中，這時期的協奏曲都會強調尖銳的速度對比和技巧的炫耀。而慢樂章則強調表現力（enpfindsam）。

這首協奏曲延襲巴洛克協奏曲三樂章快慢快的型式，分別是激動的快板（allegro di molto）、緩板（largo）、疾板（presto）。不管在第一或第三樂章中，長笛獨奏的部份都是隨著樂章越往後，就越長、越難，這是卡爾巴哈協奏曲的特色。

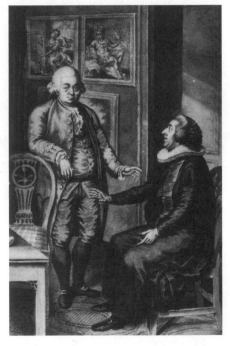

安德里・史脫普所繪的「卡爾・菲利蒲・艾曼紐・巴哈（左）及史達姆神父和畫家自己」一圖（部份）。

艾曼紐・巴哈：A小調長笛奏鳴曲

C. P. E. Bach:Sonata for flute in A minor,

H. 562, Wq. 132

作品編號：562 其他配器：無

長度：約12分鐘 創作年代：1763年

　　C. P. E.巴哈（Carl Philipp Emanuel Bach）毫無疑問的是巴哈家族裡最有天分的作曲家之一。比起他父親老巴哈相差38歲，以至於他所處的年代正值晚期的巴洛克與早期的古典樂派時期。小巴哈曾經在普魯士國王菲特烈大帝的宮裡擔任大鍵琴師，這個作品出版於1763年，是小巴哈最傑出的長笛作品之一。

　　第一樂章的雍容華貴的風格（稍慢板）是深受老巴哈的小提琴奏鳴曲及組曲的作曲手法所啓發。自然優美的旋律渾然天成，能夠襯托出一個優秀的長笛家的卓越演奏技巧與音樂性。

　　第二樂章（快板）是有活力的律動但顯得溫馨又天眞。此段的靈感來源是老巴哈的英國組曲。第三樂章（快板）則是接近鄺茨（J.J.Quantz,當時宮廷御用作曲家）的長笛奏鳴曲風格，極富獨創性。

艾曼紐‧巴哈：D小調長笛協奏曲

C. P. E. Bach: Concerto for flute, strings &
continuo d minor, H.426, Wq. 22

作品編號：426　其他配器：大鍵琴

長度：約24分鐘　創作年代：約1747年

　　小巴哈處於巴洛克、古典樂派過渡階段，讓他在音樂史上被定位成，一個代表過渡時期的作曲家，未能更受重視。事實上，在他的時代，他被尊稱是「那位偉大的巴哈」。他是啓蒙時代（the Age of Enlightenment）中，最能代表「狂飆樂風」（Sturm und Drang）風格的作曲家。

　　小巴哈從小接受父親老巴哈在鍵盤和管風琴演奏教導，15歲以後就在教堂協助父親演出。後來他在菲特烈大帝宮廷中的工作，但是，前衛而出色的樂風並沒受到樂風保守的菲特烈大帝敬重。他僅在參與的私人的音樂場合，有機會寫出真正發自內心傑作。他信奉他那個時代的新音樂美學：「音樂要能夠感動內心，點燃熱情。」這點是和他父親所信奉的：

老巴哈曾在安斯達特使用的管風琴。

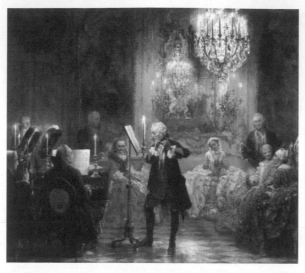

正在吹奏長笛的菲特烈大帝，和彈奏大鍵琴的艾曼紐·巴哈，由孟奇爾所繪。

「音樂是服侍上帝。」完全不同的。他的作品有很多前衛大膽的和聲和構想，不被同時代的人接受，但是莫札特非常崇拜他，還曾經親自前往討教。

在小巴哈所寫的52首鍵盤協奏曲中，小巴哈自己後來又改編了大約10首為長笛協奏曲，這首D小調協奏曲算是相當早期的一首，原來的大鍵琴協奏曲應該是早在1747年就寫好了，原始手稿一度由菲特烈大帝的妹妹安娜艾梅莉亞公主（Anna Amalia）所收藏。

推薦專輯：
專輯名稱：C.P.E.BACH, Flute Concertos (Complete)
演奏者：Patrick Gallois、Toronto Camerata Orchestra
　　　　（指揮：Kevin Mallon）
發行編號：Naxos8.555715-16

巴伯：魔羯居協奏曲

Barber: Capricorn Concerto, Op.21

作品編號：21　其他配器：小號、雙簧管

長度：約14分鐘　創作年代：1944年

　　巴伯的《魔羯居協奏曲》是1944年為賽登堡小型交響樂團（Saidenberg Little Symphony）所寫的作品，此曲刻意採用巴哈第二號布蘭登堡協奏曲的編制，寫成帶有新古典主義樂風的大協奏曲，基本上，這是一首管樂器的協奏曲，主奏的三把管樂器為長笛、小號和雙簧管。

　　曲名《魔羯居》，是來自巴伯和他的親密愛人梅諾第（Gian Carlo Menotti）在紐約奇斯可（Mount Kisco）山上的一棟房子，巴伯將小屋命名為「魔羯居」，小屋在冬天能接收到最大量的日照，而魔羯座正是冬日的星座）。梅諾第是巴伯的老師，是義大利人，擅長歌劇創作，他和巴伯的同性戀情維持了30年的時間。

　　巴伯有意以此曲作為他的「家庭交響曲」，可以聽到曲中的弦樂部象徵的是他和梅諾第的愛之巢「魔羯居」，而長笛則是巴伯自己、至於愛人梅諾第則是雙簧管，而來家中作客的詩人羅伯霍朗（Robert Horan）則是小號。

不過巴伯自己則否認此曲具有如此明確的標題意念，他堅持說此曲不是標題音樂，只是一堆快樂的噪音而已。但是我們查他的樂譜手稿上，卻明顯載著標題，分述上面所幾項樂器所代表的意義。樂曲最後的結尾則在描述「星期天下午在露台上的風光」。此曲首演於1944年10月8日。

　　此曲創作時，還是第二次世界大戰期間，巴伯當時正在美國戰情局（Office of War Information）服務。樂曲共以三樂章譜成，分別是「不太快的快板」（allegro ma non troppo）、「小快板」（Allegretto）、「光輝的快板」（allegro con brio）。

　　其中第一樂章裡用進了一段慢速度的曲調，第二樂章則是木管和小號之間詼諧的進行曲二重奏，背景則是中提琴以撥奏像是在散步一般輕快地伴奏著、第三樂章一開始由小號以信號曲一般的風格展開，這是新古典主義樂風的作品，當時史特拉汶斯基和法國六人組都時興這種風格。此曲整個樂風都和巴伯其他更著名的協奏曲（例如：小提琴協奏曲、大提琴協奏曲），那種後浪漫樂派樂風完全不同。

　　每個小節都在變化的織體和音色，靈動而敏感，風格與其他作品大異其趣，很明顯受到同時期史特拉汶斯基作品的影響。

推薦專輯：
專輯名稱：BARBER: Capricorn Concerto
演奏者：Karen Jones(Flute)、John Gracie(Trumpet)
　　　　、Royal Scottish National Orchestra
　　　　(Stéphane Rancourt)
發行編號：Naxo-8.559135

比才：卡門幻想曲

Bizet: Carmen Fantasy

其他配器：豎琴

長度：約10分鐘　創作年代：1875年

　　一般我們常說的《卡門幻想曲》採用的都是19世紀西班牙小提琴大師薩拉沙泰（Sarasate）的作品（作品編號25），雖然薩拉沙泰此曲原是為小提琴家所寫，但是後世長笛家也經常拿來演奏，因為非常適合長笛吹奏。

　　但同樣以《卡門幻想曲》為曲名的作品，音樂史上著名的還有作曲家瓦士曼（Franz Waxman, 1906~1967）所改編的幻想曲，此曲正確曲名是《Carmen Fantasie》，這是這位近代作曲家特別為小提琴家海飛茲（Jascha Heifetz）所寫的。

　　瓦士曼是位東歐移民到美國的作曲家，他因為猶太身份在二次大戰遭到納粹的迫害，而移民美國，後來定居在好萊塢，成為電影配樂家，此曲因為海飛

比才的肖像。

歌劇《卡門》的布景，圖中為《卡門》的樂譜。比才因《卡門》一劇，鞏固了他在樂壇上永垂不朽的地位。

茲的錄音而聞名，也因為海飛茲的聲名太大、技巧太完美，反而造成之後的小提琴家避拉此曲。

　　此曲後來被改編成各種樂器的演奏，最有名的是大提琴、低音大提琴、小號、中提琴和等多種樂器演奏。另一首聞名的卡門幻想曲是由19世紀小提琴名家胡拜（Jeno Hubay, 1858~1937）所寫的《Fantasy on Carmen by Bizet》，此曲也是為小提琴獨奏所寫，但在近代較少為人演奏。

法國作曲家比才，這齣歌劇《卡門》，是在他37歲過世前，才首演的作品。他之前寫的歌劇，都只有部份成功，而這齣《卡門》，在他過世前的首演，評價也兩極，並未如他期待的造成轟動。但是在他過世不到幾年，就迅速襲捲全歐，讓許多原本為華格納音樂瘋狂的樂迷，轉而擁抱此劇，像哲學家尼采就認為此劇才是最完美的歌劇。

　　而許多人也認為此劇是法國歌劇史上的經典傑作，把音樂、劇情、對白和角色刻劃得非常成功。此劇的西班牙背景，更讓人充滿聯想，也因此激生了許多作曲家的改編。此劇中出現了許多雋永的詠嘆調和間奏曲，包括《哈巴內拉舞曲》（Habanera）、《鬥牛士之歌》、《花之歌》（La fleur que tu m'avais jetee）等等。而事實上，在原劇中，第三幕的間奏曲，就是由長笛主奏的；在比才的作品中，長笛經常獲得相當好的待遇，像另一部劇作配樂《阿萊城姑娘》（L'arlesienne）中的小步舞曲，也是譜給長笛主奏。而兩曲中都一樣，由豎琴伴奏，由此可以知道比才認為這兩種樂器有相得益彰的效果。

推薦專輯：
專輯名稱：BIZET: Carmen
演奏者：Slovak Philharmonic Chorus、Slovak Radio
　　　　　Symphony Orchestra、 Alexander Rahbari
發行編號：Naxos 8.660005-07

比才：小步舞曲

Bizet：Menuet in E Flat Major

其他配器：豎琴、弦樂團

長度：約4分鐘　創作年代：1872年

　　法國作曲家比才一生只活了37歲，他最有名的作品和都戲劇有關係，主要只有三部，就是歌劇《卡門》（Carmen）、《採珠人》（The Pearl Fisher）和劇樂《阿萊城姑娘》（L'Arlesienne）。這首小步舞曲就是從《阿萊城姑娘》劇樂中選出的。

《阿萊城姑娘》是法國劇作家都德（Alfred Daudet）的同名劇作，故事講述一位名為菲德列（Frederi）的青年，愛上普羅旺斯省亞爾城（Arles）的一位姑娘，下定決心要娶到她，但後來才發現，原來這女孩早是別人的情婦了，心碎之餘，他卻沒有注意到

《阿萊城姑娘》原書的一頁。

自己家鄉有位少女薇薇暗戀著他，最後，就在兩人被安排相親的當晚，菲德列自殺身亡。

比才在1872年間以短短六周的時間，為該劇只有26名成員的樂團，寫了27首配樂。此劇的配樂很有創意且生動，不僅用上了薩克斯風、手鼓，還有口琴和小型合唱團，甚至有的時候只用了弦樂四重奏來演出。

從此劇中，出了很多比才著名的旋律，像是後來被改編為《神的羔羊》（Agnus dei）的間奏曲（Intermezzo）也出自其中。但其實這劇中有很多旋律，是比才借自普羅旺斯當地的民謠的，像這首《神的羔羊》就是。

在此劇首演一個月後，比才從27首劇樂中，選了四首，改寫成大型管弦樂演奏的組曲，就成了《阿萊城姑

《阿萊城姑娘》在巴黎國家劇院演出時的一景。《阿萊城姑娘》的首演雖然失敗，但由其中四曲改編的管弦樂組曲，卻立刻獲得愛樂者的青睞。

《碧城麗姝》的樂譜封面。這部完成於1866
年的作品，歌詞是由朱利‧亞德尼斯和聖
－喬治所寫，故事取材於史考特的一部小
說。

娘第一號組曲》。至於我們現在所
熟知的《阿萊城姑娘第二號組
曲》，則是出自比才的朋友桂勞
（Ernest Guiraud）之手，這第二號組
曲的問世，比才並不知情，因為桂勞
改編出版時，比才已經過世了。

　　桂勞經常參與比才的創作，像歌
劇《卡門》中所採用的宣敘調歌詞，就是桂勞寫的，所以他是很瞭解
比才音樂風格和意向的人。所以他的改編也很貼近比才的手法。只是
在改編第二號組曲時，他作了一件比才自己可能不會做的事，就是他
從比才早期一部不成功的歌劇《碧城麗姝》（LaJolie fille de Perth）
中，借用了一首小步舞曲，也就是這首曲子。結果反而是整套《阿萊
城姑娘組曲》中最為人熟知和喜愛的樂曲。

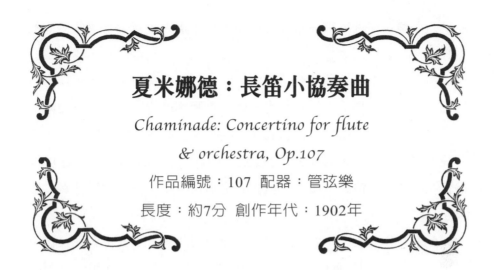

夏米娜德：長笛小協奏曲

Chaminade: Concertino for flute
& orchestra, Op.107

作品編號：107 配器：管弦樂

長度：約7分 創作年代：1902年

　　法國作曲家夏米娜德（Cécile Chaminade, 1857~1944 ）是音樂史上少數的幾位女性作曲家。她是高達（Benjamin Godard）的私人學生，但她從來沒有正式接受過音樂訓練，因為她的父親不贊成她受音樂教育。她8八歲時就在比才面前彈奏自己的作品，深受好評。

　　18歲舉行第一場獨奏會，之後才逐漸從事正式音樂工作。她的作品主要都是沙龍小品，在20世紀之初，這樣的作品雖然不符合當時樂壇主流，卻頗受到英國和美國等地的家庭歡迎，卻她後來嫁給了一名樂譜出版商，兩人年歲懸殊甚大，6年後丈夫就高齡過世，有人說她是為了自己的事業嫁給年紀大她甚多的先生。

　　夏米娜德的作品，總數有400首之多，而且多半在她生前都已出版問世，但卻在日後逐漸被人淡忘，唯一還留在音樂廳中被演奏的，就是這首小協奏曲。

　　這是因為此曲第一樂章的東方式旋律所致。但夏米娜德在世時主要的作品其實是歌曲和鋼琴小品，其中有125首歌曲、多首鋼琴小

品，這些樂曲在近年來逐漸獲得重視，也才讓人重新發現這些樂曲的美好處。

這首長笛小協奏曲是寫給她所愛的一位男性長笛家的，創作當時她已經知道這名長笛家另有所愛，就在夏米娜德將完成的協奏曲獻給長笛家的當天，長笛家就和那名女子結婚了。此曲完成於1902年，全曲只有一個樂章，前後不到7分鐘長，所以才名為小協奏曲。此曲原為管弦樂團與長笛獨奏所譜，但作者生前也改編了一個鋼琴伴奏的版本。

此曲共分三段，一開始是柔和的行板展開，日本式主題在長笛上呈現，之後第二段則有長笛吹奏快速的半音音階和分解和弦展現技巧，在進入第三段之前，更出現一段完全只有長笛獨奏，樂曲一開始的日本式主題在裝飾奏結束後再度回來，並交由樂團正式宣告主題後，樂章進入狂亂的長笛主奏段，將樂曲帶入尾奏，光輝的結束。

推薦專輯：
專輯名稱：Music for My Friends
演奏者：James Galway
發行編號：RCA 09026688822

柯瑞良諾：神奇吹笛人協奏曲

Corigliano: Pied Piper Fantasy, Concerto for flute & orchestra

配器：管弦樂

長度：約37分　創作年代：1982年

　　美國作曲家柯瑞良諾在古典學院界享譽近30年，但是一直到近年，才因為電影「紅色小提琴」（the Red Violin）的配樂為大眾所知。這首《神奇吹笛人》協奏曲是長笛家詹姆士高威（James Galway）在1982年委託他創作的。

　　他以著名的西方民間故事：「吹笛人」為主題，為高威量身打造這首形式和風格，在音樂史上少有的幻想協奏曲。柯瑞良諾的原始設計，此曲有完整舞台效果，而非單純的音樂會曲目。

　　他在樂譜上，對燈光、服裝、獨奏家何時進場、以何種姿態進場、小朋友出現在舞台上，乃至演出表情，都詳細記載要求。

　　由於他知道高威素來對自己故鄉愛爾蘭的錫哨（tin whistle）這種樂器有偏愛，乃將之寫入曲中，讓長笛能吹奏出模仿錫哨的音色。此曲共有7段，在原譜上有詳細的每一曲標題和內容說明。

　　第一段「日出和吹笛手之歌」：管弦樂團演奏出夜晚的聲音，逐漸高漲的音量象徵日出將至。第二段「鼠群」：這段沒有長笛獨奏，

配器樂曲描寫狂奔簇擁的鼠群。第三段「與鼠群搏鬥」：吹笛人找到了鼠群，但每次他接近鼠群，牠們就消失不見，然後在另一處現身，最後，吹笛人就吹出誘鼠樂曲。

第四段「戰爭華彩奏」：上一段的搏鬥，最後在管弦樂團的滑奏聲結束，一時之間一片寂靜，只有吹笛手的聲響在黑暗中搜尋，卻始終見不到老鼠，快速華彩奏顯示吹笛人的驚慌，最後曲即興段再現，就在他正要放鬆時，樂團奏出一聲驚狂，鼠群湧現，擊退吹笛手。

第五段「吹笛手凱巡」：吹笛手這時吹起哀歌，鼠群被催眠了，然後他吹起吹笛手之歌，鼠群因此緩慢下來，跟笛聲跳舞，並慢慢地消失。

第六段「鎮民的聖詠曲」：自大的鎮民這時踩著這首自以為是的聖詠曲出現。吹笛手每次想吹奏，都被象徵鎮民的銅管聲打斷，最後他只好用長笛模仿定音鼓不安的音形。

第七段「兒童進行曲」：吹笛人不為鎮民接納，乃將長笛放下，改以錫哨吹起兒童進行曲，但還是不斷受到鎮民的銅管聲所打斷，但是這時鎮民中響起笛聲回應吹笛人，這聲音淹沒了鎮民的聖詠曲，吹笛人就引導著這些笛聲離開鎮上，管弦樂團的夜之聲這時回來，進行曲之聲消失在遠處。

推薦專輯：
名稱：Sixty Years Sixty Flute Masterpieces
演奏者：James Galway
編號：RCA[634322]

丹齊：D小調第2號長笛協奏曲

Danzi: Concerto No.2 in D minor for flute &
orchestra, Op.31

作品編號：31 其他配器：管弦樂

長度：約19分鐘 創作年代：18世紀末

　　丹齊是出生在18世紀中葉的作曲家，見證了西洋音樂從古典主義走向浪漫主義。他出身自曼罕（Mannheim），生於1763年6月15日，他父親是義大利人，在曼罕宮廷擔任大提琴家（Innocenz Danzi），小丹齊在父親訓練下，15歲就在擔任職業大提琴家。

　　曼罕當時是北德古典樂派執牛耳的核心地區，巴哈的兒子（C. P. E. Bach）等人都因為當地擁有全德最好的樂團和最愛音樂的領主Karl Theodor而聚集在此，丹齊著名的木管五重奏就是在這裡寫下的。

　　後來Theodor侯爵遷往慕尼黑，丹齊也隨之遷往慕尼黑，並在父親卸任後接替他的職位。丹齊年輕的時候見過莫札特，莫札特最後一部歌劇《伊多曼尼奧王》（Idomeneo）首演時，他父親就在樂團中。深深仰慕對方，也聽過貝多芬的音樂，更和作曲家韋伯（Weber）交好，是同一兄弟會的成員。

　　丹齊的姐姐法蘭潔絲卡（Francesca）也是位作曲家兼歌手，後來嫁給了曼罕宮廷樂團的雙簧管家路德維雷布倫（Ludwig Lebrun）而從

了夫姓，婚後她寫了至今依然被演奏的雙簧管協奏曲，成了著名的 Francesca Lebrun。

丹齊這首《第2號長笛協奏曲》很明顯是受到莫札特同調性的《第20號鋼琴協奏曲》的影響，因爲我們可以從第一樂章樂團序奏的部份，一開始到其中第二主題、轉成小調的次主題以及小樂句等部份，聽出明顯的引用痕跡。這首協奏曲依古典樂派的協奏曲型式寫成三樂章，分別是快板（allegro）、不太過份的極緩板（larghetto non troppo）、波蘭舞曲（polacca）。

這裡面最特別的就是終樂章採用波蘭舞曲，這不管在浪漫樂派或古典樂派的協奏曲中，都很少爲人使用。第一樂章的管弦樂序奏與長笛獨奏段採用截然不同的主題，長笛的第一主題在進入發展部之前，還採用了對比的抒情第二主題，而接下來的發展部性並沒有很充份將主題發展完整，而是給予長笛針對主題變奏和展現技巧的機會。

第二樂章是以慢速度的小步舞曲寫成；終樂章的波蘭舞曲則採用讓人印象深刻的三拍節奏，其中長笛在樂章一開始即吹奏的第一主題充份地被用多種型式變奏，包括主題反轉（reverse）等等，這個主題在全曲中一再地由長笛反覆，而管弦樂團則完全不涉入這道主題。

丹齊：降B大調爲長笛與單簧管所作
之複協奏曲

Danzi: Concertante in B flat major for flute,
clarinet & orchestra, Op.41

作品編號：41 配器：法國號、巴松管、單簧管

長度：約19分 創作年代：1813年

　　丹齊這首複協奏曲的主奏部是長笛和單簧管。在丹齊的時代，單簧管這項樂器才剛剛要被樂團正式接受，像莫札特在他35號交響曲以前的作品，都沒有採用單簧管作爲配器，丹齊自己寫的5首交響曲也一樣。丹齊一生一共寫過6首複協奏曲（有些名爲交響協奏曲）；18首協奏曲，5首是大提琴、5首巴松管、4首長笛、3首鋼琴、1首法國號。

　　這首複協奏曲也是依照古典樂派的三樂章協奏曲型式寫成。分別是中庸的快板（allegro moderato）、極緩板（larghetto）和波蘭舞曲（polonaise）。最後的波蘭舞曲是丹齊個人的偏愛，音樂史上很少見有協奏曲是以這種舞曲寫成樂章的，但丹齊一連在他的第二號長笛協奏曲和本曲上都採用這種型式寫成。

　　此曲的第一樂章是以18世紀末，歌劇序曲的風格寫成，但同時也

放進莫札特的古典時代獨奏協奏曲的大量獨奏樂節,以供獨奏家發揮技巧。樂章一共有兩首主題,第一主題比較莊嚴,第二主題則較輕快活潑。

樂章中長笛和單簧管以競逐、模仿彼此樂句的方式組成一個與伴奏樂團對抗的群體。樂章最精彩的部份在進入尾奏前兩把獨奏樂器合起第二主題,以輕快的風格輪流為對方伴奏並擔任主奏。

第二樂章在法國號和巴松管的合奏下展開,長笛和單簧管緊接著回應,這時主奏部似乎是由法國號、巴松管、長笛和單簧管組成,但很快的,巴松管和法國號的合奏就降為僅高於弦樂團的伴奏部。

樂章前半部繞著單一主題進行,主題進行過第一次後,轉為小調,一直將近結尾時才由長笛吹奏起第二主題,樂風一轉,音樂變得更為輕快,並很快結束進入第三樂章。第三樂章是以進行曲一般的波蘭舞曲展開的,由長笛和單簧管齊奏同一主題開始,這是一個很能供兩位獨奏家發揮快速音群指法的樂章,難度甚高。

推薦專輯:
專輯名稱:Danzi
演奏者:James Galway、Sabine Meyer
發行編號:RCA09026619762

德布西：長笛、中提琴與豎琴
之三重奏鳴曲

Debussy: Sonate en trio for flute, viola & harp

其他配器：中提琴、豎琴

長度：約17分　創作年代：1915年

　　德布西是所有爲長笛創作的作曲家中，最能夠生動且適切地捕捉到長笛音色性格的人。不管是在他的《牧神的午後前奏曲》或是其他管弦樂曲，乃至《潘神蕭》（Syrinx），他都能夠掌握到長笛這種樂器所具有其他樂器無法創造的獨特音色，進而譜寫出讓人難忘的長笛樂句。

　　他以作爲一位「法蘭西的音樂家」自許，希望將法國音樂帶回到拉摩、盧利時代的榮耀，走出法國音樂獨特的一條路，逃離當時華格納對歐洲所有音樂的影響。而他也眞的做到了，他的音樂因爲擺脫了後浪漫時代影響，而被稱爲「印象樂派」（Expressionism）。

　　在他晚年，起意要爲6種樂器創作奏鳴曲，奇怪的是，他的作品量最多也最出色的是鋼琴曲，但他反而沒有寫作任何一首鋼琴奏鳴曲，而這6首奏鳴曲中，他只完成了小提琴、大提琴，之後就過世了。這首《爲長笛、中提琴與豎琴的三重奏鳴曲》，完成於大琴奏鳴曲

之後，是德布西計劃中6首奏鳴曲的第二首，算是他將三種樂器寫成一首奏鳴曲，德布西這樣寫應該不是意外，因爲他原本還計劃以三重奏鳴曲的型式，再寫一首爲雙簧管、小號和古鋼琴合奏的奏鳴曲，但不克完成。此曲完成於1915年，被稱作是捕捉到魏倫（Verlain）式古典語法的風格，此曲也被視作是德布西踏入新古典樂派（Neo-Classicism）的代表作。雖然在當時，新古典樂派還未眞的開始。

三重奏鳴曲這種型式從韋瓦第（Vivaldi）的巴洛克威尼斯樂派以後，就不再有人創作，到了古典樂派，這種型式轉變成三重奏（trio），變成由鋼琴、小提琴和大提琴組成的固定形式。以豎琴、長笛和中提琴組成三重奏，這是德布西個人首度採用的形式。而也因爲此曲的成功，引發了後世作曲家很快跟進，英國的拜克斯（Bax）、俄國的顧拜杜琳娜（Gubaidulina）、日本的武滿徹（Toru Takemitsu），都爲這種樂器組合寫過不同風格的樂曲。此曲以三個樂章組成，分別是田園風（pastorale）、間奏曲（Interlude）和終曲（Finale）。

這樣的樂章組成和傳統的奏鳴曲或三重奏也完全不同，顯示德布

佛克德所繪製的油畫，油畫中人物爲印象樂派音樂大師德布西。

梵谷「麥田群鴉」圖。印象主義繪畫的藝術概念，深深影響著德布西的音樂創作，這幅作品為晚期印象派代表人物梵谷的名作。

西希望採用巴洛克音樂的遺風。田園風這樣的樂章，在巴洛克時代，是希望創造出靜謐氣氛時會用的樂章名，在後來的時代，這樣的樂章名往往不再被使用。

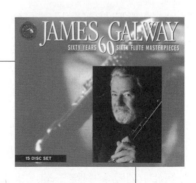

推薦專輯：
專輯名稱：Sixty Years Sixty Flute Masterpieces
演奏者：James Galway
發行編號：RCA09026634322

杜普勒：雙長笛與鋼琴之
匈牙利曲風二重奏

Doppler：Duetto Hongroise for 2 flutes & piano

其他配器：弦樂

長度：約分鐘　創作年代：19世紀

　　杜普勒兄弟是19世紀中葉著名的長笛演奏家和長笛作曲家。哥哥是阿爾伯特‧法蘭茲‧杜普勒（Albert Franz Doppler）1821年生於波蘭，比弟弟卡爾（Karl Doppler）年長4歲。他的父親約瑟夫‧杜普勒（Joseph Doppler）是雙簧管演奏家。約在1830年舉家人遷移到匈牙利，1838年兩兄弟受聘爲布達佩斯德國歌劇院（German Theater）的長笛手。

　　在當時杜普勒兄弟最爲人所津津樂道的，就是兄弟倆同時演奏的時候，一個將長笛往右擺，另一位則是往左。因爲當時長笛的演奏姿勢不像現今採取往右的方向。

　　1841年兩人又轉任匈牙利國家劇院（Hungarian National Theater）。在布達佩斯，法蘭茲於1847年上演他的第一部歌劇「Benyovszki」且大獲成功。在接下來的10年之內他又寫了4部歌劇，於匈牙利國家劇院上演，非常受到歡迎。

同時，法蘭茲與卡爾繼持續在歐洲巡迴演出。1853年在他們的奔走之下，誕生了匈牙利愛樂管絃樂團（Hungarian Philharmonic Orchestra）。李斯特非常推崇杜普勒，尤其提到與他合作的幾首匈牙利狂想曲，並且讓杜普勒將這些作品改編成管弦樂。

　　1858年到維也納在皇家歌劇（Imperial Opera）擔任芭蕾音樂的指揮，過不久後晉升為首席指揮且在1865年任職維也納音樂學院的長笛教授。1883年於維也納附近的巴登（Baden）過世。生前他創作出許多活潑熱鬧的芭蕾音樂以及流行的管絃樂作品，且直到今天長笛音樂作品仍然被許多演奏家們歡樂地演奏與聆聽。

　　本曲就是典型的杜普勒兄弟的音樂編制與風格。這是雙長笛與鋼琴的作品，樂曲是以匈牙利民謠及舞曲素材貫穿，是長笛演奏家最常演奏的曲目之一。

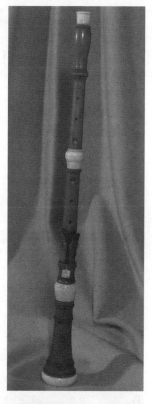

18世紀的雙簧管，現收藏於布魯塞爾樂器博物館。

杜普勒：長笛、小提琴與鋼琴之行板與輪旋曲

Doppler: Andante and Rondo for flute, violin & piano, Op.25

作品編號：25　其他配器：小提琴、鋼琴

長度：約9分鐘　創作年代：19世紀初

　　杜普勒從小接受吹奏雙簧管的父親教導音樂，他父親在音樂史上也留有作品。他弟弟小他四歲(Karl Doppler)，也演奏長笛，日後兩人就組成二重奏，四處巡迴演出。

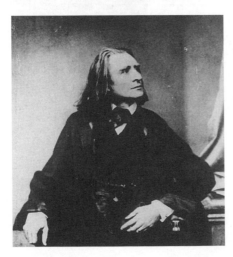

李斯特的肖像。

　　之後他成為維也納歌劇院的首席長笛手，並臨時替代指揮，之後就升任為首席指揮家。他最特別的地方就是，雖然他是當時一流的長笛家，也寫作了很多長笛樂曲，但是日後廣為現代長笛演奏家採用的波姆式（Boehm）長笛，在當時剛剛改良出來，卻從來不受到他肯定，他一直採用舊式長笛。

杜普勒對音樂史一個重要的貢獻經常爲人忽視，那就是幫作曲家李斯特的作品配器，尤其是他的《匈牙利狂想曲》（Hungarian Rhpsodies）。杜普勒兄弟的作品並不分開出版，弟弟卡爾的作品也都標在哥哥名下。

　　這首《行板與輪旋曲》應該是杜普勒兄弟合力之作，現代很多比較考究的出版者，在標示作者時，也都同時列上兩兄弟的名字。此曲原爲雙長笛所寫，曲中有很濃厚的匈牙利吉普賽人音樂的色彩。樂曲一開始以維也納在19世紀初的沙龍風格寫成，一開始先是一段優雅的行板，中段以後轉爲激昂的快板。

　　輪旋曲樂章採用的其實是匈牙利的柴達斯舞曲（Csardas）的風格寫成，這是一個生動而帶有東歐色彩的樂章，充份顯示杜普勒兄弟在揉合匈牙利音樂和西歐上的特色。樂曲在中段則轉爲行板，長笛分別奏出兩段歌唱般的主題，隨後並就著這段主題變奏。

推薦專輯：
專輯名稱：Music for My Friends
演奏者：James Galway
發行編號：RCA902668882

杜普勒：匈牙利田園幻想曲

Doppler：Fantasie for flute & orchestra "Fantasie Pastorale Hongroise"Op. 26

作品編號：26 其他配器：無

長度：約10分鐘 創作年代：19世紀初

　　這部作品是杜普勒最著名的作品，因爲該曲濃厚的東方色彩和匈牙利狂想曲的狂野節奏，而深受喜愛。雖然杜普勒生於波蘭，而且在維也納舉行無數場的長笛演出。但是杜普勒最後選擇在匈牙利佩斯落腳，並且在那裡培養出對匈牙利音樂的特殊感受性。

　　杜普勒的匈牙利田園幻想曲採用的是節奏從緩慢到快速的匈牙利維爾本科斯舞曲（verbunkos）。這種音樂型式，李斯特曾經擷取的匈牙利傳統音樂風格在他的匈牙利狂想曲當中使用過。杜普勒在這首田園幻想曲之中，巧妙的結合緩慢的拉舒（lassu）舞曲與快速的佛利斯（friss）舞曲樂段。

　　幻想曲從陰沉的氣氛開始營造，下行的主題做爲整首音樂的襯底。如果說以鋼琴來呈現的話，聽起來一定是富有李斯特的音樂風格。很快的長笛進入即興的調式逐漸在五線譜上擴展開來。經過無數的變幻與扭轉，樂曲持續以繁複的裝飾與變化不斷進行著。第二樂段以同樣的素材開始變奏，不過杜普勒不採用整首變奏曲型式進行，卻

改以誇張的風格將原有素材與旋律大幅度地變型。

　　樂曲接著以進行曲的風格不斷地蘊釀，伴奏部分鋪陳出一條生動的氛圍，長笛以大調音階持續進行。這是比較傳統的沙龍形式的寫作手法，而且在結尾處與李斯特的《匈牙利狂想曲》的具有相同的精妙之處。再次，長笛在這支曲調之中如同追求自由一般，發展出許多微小的裝飾奏穿插於旋律當中。

　　第三段，以一個更加濃烈的匈牙利風情，在每一小節當中逐漸地加快速度。杜普勒在這個素材當中不斷地迴旋、變化，並且在簡潔有力的結尾之前加入小小的裝飾奏。

杜提厄：長笛與鋼琴小奏鳴曲

Dutilleux: Sonatina for flute & piano

其他配器：鋼琴

長度：約9分鐘　創作年代：1943年

　　法國現代作曲家杜提厄（Henri Dutilleux）出生於1916年，在1933年進巴黎音樂院時，長笛名師高貝爾就是他的授業老師。杜提厄自己的外祖父（Julien Koszul）也是作曲家，是另一名作曲家佛瑞的好友，曾祖父（Constant Dutilleux）則是畫家，和德拉克瓦（Delacrox）熟識。

杜提厄比較專精的樂器是打擊樂，這對他後來許多重要的管弦作品的配器產生很大的影響。杜提厄在1938年，第三次參加羅馬大獎後終於獲得首獎。但因為當時巴黎音樂院的作曲教育不強調現代音樂，所以他靠著自修接觸到第二維也納樂派（second Viennese School）和巴爾托克等人的現代作品。

　　由於這樣的自修，讓他推翻自己在1948年以前完成的作品，將他的鋼琴奏鳴曲視為編號第一號，認為這才是他成熟期後的作品。之後杜提厄的作品受到德國現代樂派和浪漫時代音樂的影響，尤其是他經常被演奏的兩首交響曲和大提琴協奏曲（為大提琴家羅斯托波維奇Rostropovich所寫）。

　　杜提厄的作品數量相當少，但都很具有代表性，也受到現代指揮家和演奏家喜愛，讓他成為梅湘（Messiaen）之外，最常被演出的現代法國作曲家。這首長笛小奏鳴曲，被演出的次數，超過他許多重要的代表作，成為他最常被演奏的樂曲，近20年，幾乎是只要以長笛為主奏的室內樂音樂會，都會排進這首樂曲，原因之一，是因為此曲本來就是為音樂比賽所寫，而許多長笛家在進音樂學校時，都會被指定要以此曲作為代表現代樂派的入學考試的曲目。

FRENCH
FLUTE MUSIC
POULENC · MESSIAEN · DUTILLEUX · JOLIVET
Patrick Gallois, Flute · Lydia Wong, Piano

推薦專輯：
專輯名稱：French Flute Music
演奏者：Patrick Gallois(flute)、 Lydia Wong(piano)
發行編號：Naxos 8.557328

雖然杜提厄對1948年以前完成的作品都自認不成熟，但這首完成於1943年的小奏鳴曲，卻意外地成為他前期作品中的代表作，這也是他始料所未及的。這首小奏鳴曲中可以聽到印象樂派諸家如拉威爾、德布西，乃至新古典主義盧賽爾（Roussel）的影響，杜提厄自己對此曲的評價並不高，認為它原創性不夠。

　　此曲以三個不間斷的樂章組成，一開始是小快板，用來展現演奏者在三個八度的旋律變換之間氣息上的穩定度；獨奏的裝飾奏則在考驗長笛家的想像力。「生動的」（anime）樂段則用來展現高度的演奏技巧。許多長笛家深愛此曲，在知道杜提厄對此曲的不屑後，都深感意外。

佛瑞：搖籃曲

Fauré: Berceuse, Op.16

作品編號： 16　其他配器：小號、大提琴、中提琴

長度： 約3.5分鐘　創作年代： 1880年

　　法國作曲家佛瑞（Gabriel Fauré）出生於1845年、法國南方的小鎮帕米爾（Pamiers）。佛瑞家人很早就發現他可以在教堂的風琴上即興演奏，但卻沒有去刻意培養，一直到進了學校後才被老師發掘，建議他巴黎的教會音樂學校去接受訓練，也就是這個早期的接觸，讓佛

瑞日後成爲法國19世紀作曲家中，對宗教音樂關照最多的一位，並帶起了一波宗教音樂復興潮，這對剛經過法國大革命，宗教音樂被視爲舊勢力的法國，有很大的扭轉作用。

日後佛瑞寫出的《安魂曲》和諸多聖樂小品，都是19世紀浪漫樂派中最美的宗教音樂。佛瑞9歲進了教會音樂學校，之後一直待到20歲才離開，學習的是已經被視爲落伍的舊式和聲和對位法，但對他的音樂觀、管風琴和鋼琴彈奏技巧卻大有助益。

他的管風琴彈奏成績很差，但是鋼琴技巧卻很優秀，優秀到他想報名比賽被拒在門外。也就是在這段期間，佛瑞和前來任教的聖桑（Camile Saint-Saëns）結爲終生好友，他們兩人的樂風，其實相當很大，分屬浪漫派中期和後期，佛瑞甚至已經跨進到印象樂派。但同樣的，兩人在晚年，都面臨了音樂界隨著工業世界快速演進的影響，樂風丕變，現代樂派的來臨。

佛瑞寫過很多首搖籃曲，這首是單獨出版，原爲小提琴和鋼琴所寫的小品。此曲完成於1880年，全曲僅長三分半鐘。

佛瑞的肖像。拉威爾曾在佛瑞門下學習作曲，作品受其影響頗深。圖裡文字爲1910年4月21日拉威爾寫給佛瑞的一封信。

題名為「音樂學院搬家」的漫畫，漫畫中可見當時赫赫有名的音樂家，如佛瑞、聖桑、德布西等人。

　　此曲有很多不同的版本，長笛、小號、大提琴、中提琴等等。此曲以三段式譜成，但經過變形，並不容易清楚辨認。全曲一開始以鋼琴獨奏展開伴奏音形，小提琴緊接著拉出D大調上的主題，這個主題帶有夢幻的色彩，重覆主題兩次後，轉入小調，但很快轉回大調，緊接轉入第二主題，然後就將第一主題以變形方式引入中間樂段，並逐漸將樂曲帶入高潮，在一段抒情詠歎調之後，樂曲再度返回開頭的小提琴主題。

　　最後這段主題的處理非常巧妙，佛瑞先讓小提琴在第一主題上爬上高峰，然後用同一主題逐漸離題，最後拉出一段下行音形，在似乎要結束時，卻又盤繞不去，連續三次後，才終於拔到主音為全曲劃下輕柔的結束。

佛瑞：西西里舞曲

Fauré: Sicilienne, Op.78

作品編號：78　其他配器：管弦樂

長度：約3分鐘　創作年代：1893年

　　佛瑞擁有出色的鋼琴技巧，也以寫作大量鋼琴獨奏作品聞名樂史，但是他不是像李斯特、貝多芬那樣以強調樂曲艱難為訴求，相反的，他的作品總是旋律溫和、強調平和氣氛。

　　這很難讓人聯想，他在普法戰爭時，還曾經被徵召入伍，甚至獲得法國政府頒發的十字勳章。他與當時法國樂壇的名家像是魏道爾（Charles-Marie Widor）等人友好，在St. Suplice教堂擔任風琴師期間，常與魏道爾在管風琴上「決鬥」，用同一道旋律發揮即興，互相較勁為樂。

　　但是佛瑞並不是很積極的人，需要朋友的鼓勵推動創作。他也是不善於自我推薦的人，往往作品問世，就只在沙龍裡發表。而他在巴黎地位僅次於聖母院大教堂的「Madeleine」教堂擔任長達20年風琴師的工作，也是古諾和聖桑大力為他爭取來的。佛瑞的朋友喜歡叫他「貓兒」，因為他的舉動和給人的印象，就像貓一樣，安靜、不好引人注意又特意獨行。

他的被動性格甚至反映在愛情上，在他原本女友拒絕他後，他相親認識了三個女子，想結婚卻無法下定決心，最後用抽籤方式隨意決定了自己未來的妻子。這樁婚姻後來也落得兩人同處一地，卻避不見面，只以書信往來。

這首西西里舞曲是佛瑞最有名的一段旋律。此曲是在1893年3月間所寫的作品，一開始是他為莫里哀（Moliere）的劇作《中產階級的士紳》（Le Bourgeois gentilhomme）所寫的劇樂中的一段。這齣劇樂後來沒有完成。佛瑞改在1898年將此原來的管弦樂曲改寫成大提琴和鋼琴的版本，然後又在為了倫敦要上演法國劇作家梅特林克（Maeterlinck）的劇作《佩利亞與梅麗桑》（Pelleas etg Melisande）時，將此曲交給學生郭赫林（Charle Koechlin）去改成管弦樂曲，放進該劇第二幕中。

此曲在劇中演出時，劇情進行到梅麗桑和佩利亞在井邊玩耍，卻不小心把婚戒掉進井中。此劇在1898年6月21日首演，日後佛瑞再將該劇劇樂濃縮成「佩利亞與梅麗桑組曲」，並於1912年首度演出問世。此曲有一種似夢似幻、又帶著傷逝的感覺，也難怪有人稱佛瑞音樂多少帶有傷逝追憶之情，那此曲當屬傷逝之冠。

梅特克林的照片。

佛瑞：E小調長笛與鋼琴之幻想曲

Fauré: Fantaisie for flute and piano in E minor, Op.79

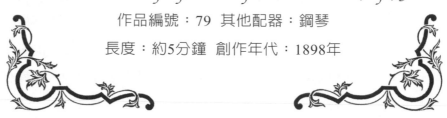

作品編號：79　其他配器：鋼琴

長度：約5分鐘　創作年代：1898年

　　佛瑞的幻想曲原是寫來給巴黎音樂院畢業班學生當作視譜考試用的題目，當時佛瑞是巴黎音樂院的作曲系教授。

　　巴黎音樂院創於1793年，在長笛演奏的發展史上，這間高級學府佔有很重要的地位，它不僅決定了目前長笛演奏風格和技法，許多音樂史上的重要長笛作品，也都是這所學校中的教授寫給學生的練習或考試用曲。

　　在1945年以前，巴黎音樂院依慣例只招收一班長笛學生，每班學生人數則不一，一般不超過12人。每年在10月間會進行招生面試，通常都只錄取一兩個名額。然後每年7月長笛班上會進行公開的比賽活動，比賽項目就是一首指定曲、一首臨時的試譜曲，就像這首佛瑞的作品。

　　此曲是由保羅塔芬涅爾（Paul Taffanel）委託佛瑞所作，他是近代法國長笛學派的始祖，從1893年到1908年間，擔任巴黎音樂院長笛班教授。他也是第一位以委託作曲家方式，為音樂系學生徵得比賽曲

的人。而寫作這些比賽用曲有一個曲式上的慣例：全曲由兩個樂章不間斷組成、前慢後快，前者供學生展現其音色和表現力，後者則重在指法和技巧，是法國長笛學派的特色。

　　此曲是1898年的比賽用曲，前半段慢的部份是小行板（Andantino），是帶著近乎印象樂派、有佛瑞那種透明一般的浪漫派色彩，這段音樂佛瑞是以模仿夜曲（nocturne）寫成的，音樂越往後面就將音符切得越細，考驗學生在慢速度中於多種音形組合裡的節拍穩定度。後一半則是以快板（Allegro）寫成，充滿了艱難的技巧，與上一段帶著哀傷氣質的行板對比，這個樂章則是以明朗大調進行。這段音樂裡考驗學生吐舌的靈活度，和在快速音群中的音準。

巴黎的街景，佛瑞曾在巴黎居住過很長的時間。

佛瑞：F大調長笛與鋼琴比賽小品

Fauré: Morceau de Concours

其他配器：鋼琴

長度：約3分鐘　創作年代：1898年

　　佛瑞是法國浪漫派的代表性作曲家，他在巴黎音樂院任教期間，教出了像拉威爾和娜笛亞布蘭潔（Nadia Boulanger）等影響後世甚深的作曲家。他的作品主要集中在鋼琴和管弦樂曲，完全沒有協奏曲也沒有交響曲，只有類似協奏曲的單樂章協奏音樂。這是他和同時代的布拉姆斯差異最大的地方。

　　佛瑞最有名的事蹟就是他不喜歡為自己的作品配器，他很多管弦樂作品都是交給學生去完成配器的。但是他卻又為長笛、大提琴和小提琴寫了很多像此曲的教學用樂曲，在後世也很受歡迎。佛瑞的作品特色在於其甜美的旋律性，所以他所寫的大量法語藝術歌曲也被讚許為法國音樂史上的代表。

　　此曲現代所使用的標題並不是佛瑞親自下的，此曲的原標題是「長笛比賽1898」（Flute-concours 1898），但後來出版商發行是擅自改了曲名，這種情形在音樂史上很常見，通常都是為了銷售考量而被竄改。佛瑞是在1896年被聘為巴黎音樂院作曲系的教授，通常音樂院的

其他演奏科系若要比賽、考試時，其指定曲目的創作就是作曲系教授的份內之事，所以很自然的，為了比賽，佛瑞創作了此曲和作品編號79的長笛幻想曲，同樣是用在學生視譜的考試上，原譜上還寫有完成的日期，是7月14日，正好是法國大革命巴士底監獄暴動的當天。此作原譜在當天比賽完後，就遺失了，一直到近代才用重新被發現，之後就一直受到長笛家的喜愛。

　　不像一般巴黎音樂院比賽指定視譜用曲，有前慢後快的組合，此曲的長度較短，全曲更只有一個節奏，以慢板進行，在鋼琴簡單規律的和弦伴奏下，長笛在上面變換著各種不同的音形組合，藉此考驗出學生的節拍感。此曲以華麗曲（arabesque）的形式寫成，強調阿拉伯式異國風的、不規則裝飾花紋旋律組成和變化，長笛主奏在其中展現技巧，而鋼琴則以最簡單的一拍一音的方式彈奏和弦伴奏。

推薦專輯：
專輯名稱：Romantic Flute Concertos
演奏者：Marc Grauwels(flute)、Joris van den
　　　　Hauwe(oboe)、Belgian Radio and Television
　　　　Philharmonic Orchestra、Andre Vandernoot
　　　　(conductor)
發行編號：Naxos 8.555977

法朗克：A大調長笛奏鳴曲

Franck: Sonata for flute & piano in A major

arr. From "Sonata for violin & piano"

其他配器：管弦樂

長度：約27分鐘　創作年代：1886年

　　此曲是知名奏鳴曲中，唯一有多種不同獨奏樂器並行的版本。這是可能是因為法朗克（César Franck）生前就讓他人將之改編成大提琴奏鳴曲。目前，正式被樂壇公認改編、並經常演奏的版本還有單簧管和長笛，除此之外也還有較少被演出的雙簧管和伸縮號、土巴（低音號）版，另外還有管弦樂團的協奏曲版本和鋼琴獨奏版本。

　　法朗克是比利時人，卻一直在法國擔任管風琴家，音樂風格受到法國巴黎音樂院的影響，但作品數量很少。

　　法朗克和布拉姆斯、貝多芬一樣，都是終生未娶的作曲家，但是他是一位溫文孺雅的人，篤信宗教，這一點在19世紀作曲家中非常少見。他曾經寄給布拉姆斯自己的作品，卻未受重視。法朗克早年寫過很多蕭邦風格的作品，但都未獲好評，他的傑作，都是在他53歲以後才陸續問世。

　　這首奏鳴曲一開始是小提琴奏鳴曲，完成於1886年（當時法朗克已經64歲了），是受到同為比利時人的小提琴家易沙耶（Eugene Ysaye）

啓發靈感寫成的。本來他曾在1859年答應華格納的妻子柯西瑪（Cosima Wagner）寫一首小提琴奏鳴曲未果，是易沙耶再度以自己婚禮之邀，才說動他動筆。

　　此曲後來就在1886年易沙耶的婚禮慶宴上演出，當時燈光非常的暗，易沙耶是以近乎背譜的方式演奏完（在19世紀，演奏家還不流行背譜演出）。此曲共以四個樂章譜成，分別是：中庸的小快板（allegretto moderato）、快板（allegro）、宣敘調－幻想曲（recitativo-fantasia）、稍快的小快板（allegretto poco mosso）。這首作品以白遼士開發的循環樂念（cyclic form）譜成，即將同一動機不斷在四個樂章一再呈現，不像古典樂派奏鳴曲，四個樂章各有不同主題。

　　此曲在法國奏鳴曲的演進上，具有相當重要的影響力，也是法國小提琴奏鳴曲中，唯一在曲式的雄偉和結構的堅實性上，足以和貝多芬、布拉姆斯奏鳴曲相抗衡的大作。曲中最特別的就是第一樂章以9/8拍子寫成，由甜美的主題和對比強勁的節奏銜接交織而成。

推薦專輯：
專輯名稱：Franck・Prokofiv：Sonatas for flute & piano
演奏者：James Galway、Martha Argerich
發行編號：BVCC37247

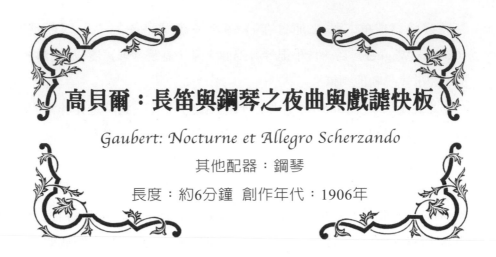

高貝爾：長笛與鋼琴之夜曲與戲謔快板

Gaubert: Nocturne et Allegro Scherzando

其他配器：鋼琴

長度：約6分鐘　創作年代：1906年

　　高貝爾（Philippe Gaubert），出生於1879年，是巴黎音樂院歷來長笛教授中，影響後來音樂界發展甚鉅的一位。他父親是業餘單簧管演奏家，但他一開始學的是小提琴，七歲後舉家搬至巴黎定居，開始接受朱爾斯塔芬涅爾（Jules Taffanel）教導長笛，朱爾斯的兒子就是創辦巴黎音樂院長笛班的保羅塔芬涅爾，之後朱爾斯發現高貝爾的天份後，就要兒子保羅擔任高貝爾的私人長笛老師。

　　1893高貝爾進入巴黎音樂院就學，隔年就拿下音樂院長笛比賽首獎。1897年進了巴黎歌劇院管弦樂團，1919年接下保羅塔芬涅爾在巴黎音樂院長笛教授的工作，並在隔年成為巴黎歌劇院的首席指揮。

　　他同時也寫了很多出色的長笛著作，其中最為長笛學生所知，就是他與塔芬涅爾合著的長笛教學法。高貝爾在演奏和任教之餘，也隨雷奈沃（Charles Lenepveu）學習作曲，並曾在1905年獲得法國作曲家競相角逐的「羅馬大獎」（Prix de Rome）第二名。

　　他在第一次世界大戰被法國政府徵召入伍，退役後繼續回到樂

團。在1931年成為巴黎歌劇院藝術總監後，就辭掉巴黎音樂院教職。在他任教巴黎音樂院期間，教導過最知名的學生，就是後來被尊稱為20世紀法國長笛學派之父的莫易茲（Marcel Moyse）。

這首夜曲是1906年寫給巴黎音樂院長笛班學生的競賽用曲目。此曲是所有長笛家都會納入演奏曲目中的代表。和其他該校比賽用曲目一樣，此曲也是以前慢後快的方式，不間斷地組成；這種形式是延用19世紀法國音樂會獨奏曲的風格，最早是由長笛家圖洛和奧特斯（Tulou & Altes）開發出來的。此曲的慢速度前半段，帶有前奏曲和夜曲的混成氣質；後面的快板樂節，則是類似輪旋曲（rondo）的形式，在簡短的中奏結束後再回到原來輪旋曲時，已經呈現變奏的主題，很快地將樂曲帶入燦爛的尾奏中。

Philippe
GAUBERT
Complete Works for Flute • 3
Fenwick Smith, Flute • Sally Pinkas, Piano

推薦專輯：
專輯名稱：GAUBERT: Works for Flute, Vol. 3
演奏者：Fenwick Smith(flute)、Sally Pinkas(piano)
發行編號：Naxos 8.557307

朱里亞尼：A大調長笛與吉他之複協奏曲

Giuliani: Grand Duo Concertant, Op.85

作品編號：85　其他配器：吉他

長度：約21分鐘　創作年代：1817年

　　朱里亞尼（**Mauro Giuliani**）是19世紀初的吉他大師；從小學大提琴和小提琴，後來卻全心投入吉他演奏和創作，據記載，他完美的演奏讓人想到古代的魯特琴大師，是吉他演奏史上第一位超技大師。

　　他後來拋妻棄子離開義大利，一個人搬到維也納定居，與一位有錢女子結婚並再育一女。他在維也納奠定了自己的古典樂派純正風格，主要的作品也都在維也納出版。

　　他在維也納地位崇高，當地議會會期開始的音樂會由他主奏，貝多芬第七號交響曲首演時，也邀他獨奏一段。但在1819年他因為負債，財物都被銀行沒收，被迫離開維也納，回到義大利定居羅馬，後又轉往拿坡里，在這裡他開啟了他的拿破崙時代的風格，1829年在此過世。

　　這曲是朱里亞尼在1817年所作，也就是他在維也納最意氣風發的時期。朱里亞尼的作品多半都是為吉他所寫，約有150首吉他獨奏曲，其他的樂器多以與吉他合奏的型式出現。

這種吉他與長笛合奏的二重奏型式被稱為複協奏曲，是在19世紀前30年經常出現的用法，當時因為流行室內樂合奏，一些技巧艱難、規模龐大、因為必須採用樂團伴奏，而造成演出機會較少的樂曲，就會冠之以協奏曲的稱號，通常都是木管獨奏的樂曲會獲得這樣的標題，像韋伯就常為單簧管或法國號寫作這樣的室內二重奏協奏曲。

　　既然稱為協奏，自是有一樂器是主奏、一是輔奏，在這曲中，長笛就居主奏地位，由吉他輔奏。此曲共有四個樂章，以當時維也納流行的奏鳴曲式寫成，也是貝多芬交響曲和奏鳴曲的風格，而非傳統古典協奏曲的三樂章型式。此曲四個樂章分別為：莊嚴的快板（allegromaestoso）、非常持續的行板（andante molto sostenuto）、詼諧曲（scherzo）和精神充沛的小快板（allegretto espressivo）。第三樂章採用詼諧曲，正是貝多芬交響曲中經常採用的手法，在那個時代，即使是貝多芬自己的協奏曲，也不會採用這樣的樂章，所以朱里亞尼明顯是從貝多芬的交響曲中獲得這個想法的。

推薦專輯：
專輯名稱：James Galway Kazuhito Yamashita Italian
　　　　　Serenade
演奏者：James Galway (Flute)、 Kazuhito Yamashita
　　　　(guitar)
發行編號：RCA 09026614482

葛路克：受佑精靈之舞

Gluck: Dance of the Blessed Spirits

其他配器：無

長度：約7分鐘 創作年代：1774年

　　此曲出自葛路克的《奧菲歐與尤莉迪絲》歌劇，這部歌劇是德語歌劇史上一部具有關鍵地位的作品，此劇的出現，讓莫札特得以從義大利歌劇的創作轉回到用自己的母語創作歌劇，這是德語在世界歌劇地位上第一次獲到肯定，也代表了德語在歌劇藝術上的第一聲「我來了」，伴隨而來的，就是德語文字的覺醒，而歌德也在不久以德文寫下優美的詩詞。

　　不過，這齣歌劇一開始其實也是用義大利文演唱（1762年），而且主唱者是一位閹人歌手（Castrato）——瓜達尼（Gaetano Guadagni）。此劇中的主角奧菲歐（由於現已無閹人歌手，故現代演出多由次女高音，女扮男裝登場）是宙斯之子，精通樂器，手持七弦琴，是希臘神話中的天神與凡人女子私通後所生。

　　他的妻子尤莉迪絲因為遭到蛇吻而亡，奧菲歐哀悼妻子，乃唱起悲傷的歌曲，結果讓天地為之動容，於是天神乃告訴他如何讓愛妻復活的方法，奧菲歐以琴聲讓地府的看門惡狗睡著後，進到地府，見到

冥王與冥后，獲得他們同意帶妻子回返陽間，但有一條件，即奧菲歐要走在尤莉迪絲的前面，回到陽間的路上，都不能回頭看她。

不料，奧菲歐思妻心切，走到半路即忘掉承諾，一回頭，尤莉迪絲於是又回到地府。這個故事很顯然的適合一邊演一邊唱，所以音樂史上第一齣歌劇，即是以奧菲歐為名，也就是蒙台威爾第（Modteverdi）的「Orfeo」。至於葛路克此劇，前後有兩種版本，是他依據不同場合修改的，主要的修改在結局，他在另一版本中，是安排奧菲歐終於救回亡妻的喜劇收場。

奧菲歐這個人物是古希臘人信仰中重要的角色。這原本是色雷斯（Thracian）人象徵神秘的儀式的意思，吞併了色雷斯人的古希臘帝國吸收了該國的信仰，有了奧菲歐的傳奇。

據說奧菲歐歌唱起來，可以讓野獸為之迷惑、群樹和石頭為之起舞，連溪流都因之改道。另有傳說，在傑森王子的歷險中，是奧菲歐在女妖唱起歌曲時，適時演奏七弦琴，讓亞戈（Argo）號得以安然渡過海峽的。

這首《受佑精靈之舞》出於該劇第二幕中，這是奧菲歐來到冥河，並用歌聲說動復仇女神，讓他繼續前進後，看到了地獄中的天國舞會，背景中所響起的一段音樂，這段音樂本來就是寫給長笛獨奏的，在1774年的版本才加進去的。

高達：三首小品的組曲

Godard: Suite de Trois Morceaux, Op.116

作品編號：116　其他配器：無

長度：約11.5分鐘　創作年代：1890年

　　法國作曲家高達（Benjamin Godard）出生於1849年巴黎，卒於1895年。他是小提琴名家魏奧當（Henri Vieuxtemps）的學生。他一生作品量相當多，其中最有名的卻是一首小品《喬思琳搖籃曲》（Jocelyn's Lullaby）。選自他的歌劇《喬思琳》，但此劇現在已經不再演出。

　　他在1893年接任巴黎音樂院長笛班教授一職後，大幅改良學生的演奏曲目和教學法，讓學生接觸到大量當代作曲家的作品。高達一生的作品數量雖豐，但寫給長笛的卻只有這一首。此曲因為塔芬涅爾的引介，很快就成為長笛曲目中的標準曲目，此曲的三個樂章很能考驗長笛家在技巧、音色上的多樣風格，因此也常被教師用作學生吹奏能力測試的曲目。

　　全曲共由三個小品所組成，各自有不同的曲風，相當惹人喜歡。而且這套樂曲允許演奏者採用自己的斷句來吹奏，所以格外能激發學生在斷句上的想像力。

此曲中最受喜愛就是最後一樂章的圓舞曲。三個樂章分別標示為小快板（allegretto）、牧歌風的（idylle）和圓舞曲（valse）。

　　三曲依照傳統奏鳴曲快慢快的方式安排。第三樂章又比第一樂章快。高達寫作此曲很能掌握到長笛這種樂器的演奏特色和其音色美，他在第一樂章中讓長笛流暢地吹奏出上行或下行的旋律線，很快就捉住了聽者的注意力，整個樂章有一種優雅動勢和簡單易懂的旋律。這也是三曲中最短的一個樂章，前後不用兩分鐘。

　　第二樂章的牧歌，像是黎明初起的森林一樣，帶著點睡意，朦朧中有股清新的涼意。終樂章的圓舞曲是一首燦爛華麗的作品，考驗演奏者的氣息控制，中奏的切分音非常的具有創意。

推薦專輯：
專輯名稱：Dances for Flute
演奏者：James Galway
發行編號：RCA 09026609172

戈賽克：鈴鼓舞曲

Gossec: Tambourin

其他配器：管弦樂

長度：1分30秒 創作年代：18世紀中

　　鈴鼓舞曲（Tambourin）是指的是18世紀在法國拿著鼓邊跳邊敲的一種舞蹈，這是拉摩（Rameau）組曲中常會出現的曲名，通常都是兩拍的輕快節奏。

　　這首鈴鼓舞曲，是戈賽克（François- Joseph Gossec,1734~1829）最常為現代人演奏的小品。此曲採用普羅旺（Provence）的一首民俗舞曲旋律改寫而成，原是為軍隊用的短笛和手鼓合奏所寫。整首樂曲相當的短，只有一分半鐘，旋律帶有一種童謠的簡單和天真，是單旋律的音樂，用以強調旋律的起伏變化。

　　戈賽克被人尊為法國交響曲之父，他極力創作交響曲，讓此種曲式在法國成為受到接受的樂種。他出生於比利時，後來在1751年遷往巴黎，他經歷了新式樂風的衝擊、也見證了法國大革命。

　　而這次革命，讓賴貴族維生的作曲家都失去了工作和演出的機會，而戈賽克則很快的藉由公開音樂會，創作以大眾為對象的作品，找到了新的生計。

德拉克洛瓦的《自由領導人民》。畫中描寫的主題，即是戈賽克親眼見證的法國大革命。

　　隨著拿破崙登基，戈賽克也邁入老年，他與幾位音樂家創辦了音樂學校，之後學校被廢，他則安然退休。這所學校重建後，就是日後的巴黎音樂院，而他則是該校歷史上第一位教授。

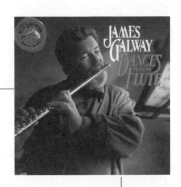

推薦專輯：
專輯名稱：Dances for Flute
演奏者：James Galway
發行編號：RCA 09026609172

葛里費斯：長笛與管弦樂團之詩曲

Griffes : Poem, for flute & orchestra, A. 93

作品編號：93 其他配器：管弦樂

長度：約10分鐘 創作年代：1918年

　　美國作曲家葛里費斯（Charles Tomlinson Griffes, 1884~1920）的風格受到德布西和拉威爾的影響很深，是美國樂壇裡的印象派主將，被藝文界譽為「美國印象主義者」（American Impressionist）。

　　葛氏出生於紐約州，他在美國完成學業後就前往歐洲接受進一步的音樂教育。在柏林待了四年，隨漢普丁克（Englebert Humperdinck）學習作曲。之後即返回美國，23歲的他，在一所寄宿學校中謀得一

推薦專輯：
專輯名稱：GRIFFES: Pleasure Dome of Kubla Khan
演奏者：Carol Wincenc(flute)、Buffalo Philharmonic
　　　　　Orchestra、JoAnn Falletta (conductor)
發行編號：Naxos 8.559164

職，開始創作大量的音樂，並同時醉心於亞洲文化和藝術作品。

　　這首長笛詩曲是葛里費斯在欣賞完法國長笛家喬治‧巴列（George Barrere, 1876~1944）精彩的演奏後，以他作為靈感寫而成的。樂曲融合了印象主義的風格與美國本土音樂。全曲完成於1918年，隔年由沃特達姆羅許（Walter Damrosch）指揮紐約交響樂團（New York Symphony Orchestra）與長笛家巴列同台完成首演。

海頓：D大調長笛協奏曲（偽作）

Haydn: Flute Concerto in D Major

作品編號：H. 7f/1　其他配器：小號、弦樂

長度：約10分鐘　創作年代：1780年

　　在海頓的作品目錄中，在手稿記錄他完成過一首D大調長笛協奏曲，完成年代可能是1780年，但不幸的該樂譜並沒有保存下來。多年來此曲都疑似是海頓所寫，如今已被證實是後人誤植。根據當時的演出紀錄發現，真正的作曲者應該是一位名為霍夫曼（Leopold Hoffmann,1738~1793）的作曲家，與海頓同時代。海頓也認識他，對他評價頗差，海頓曾在信中提到，說霍夫曼性好自誇，自認在創作上

海頓的肖像。

已達無人能及之地，事事都想和海頓競爭。

霍夫曼被後世尊為維也納小提琴學派的創始人，最有名的學生提琴家叔本齊（Ignaz Schuppanzigh、為貝多芬首演小提琴協奏曲）。

由於霍夫曼生前主要工作是在聖麥可教堂中擔任樂長，所以他的作品多半是彌撒曲和聖樂，有超過30首的彌撒、超過60首的交響曲、36首鍵盤協奏曲、12首長笛協奏曲。但他的聲名居然因海頓而流傳後世，恐怕要是讓海頓知道，應會勃然大怒吧？

此曲一共有三樂章，分別是很快的快板（allegro molto）、慢板（adagio）和很快的快板（allegro molto）。此曲的伴奏樂團主要只有弦樂團，但樂譜上還記載了法國號的聲部，指示為可自由添加（ad libitum）。其中，第二樂章是一段很優雅的慢板樂章，其弦樂團的節奏讓人聯想到小步舞曲；終樂章是很典型古典樂派前交響曲的寫法，其爽朗澄澈的織體，明快的節奏感，讓這個樂章成為此曲最教人難忘的部分。

易白爾：間奏曲，
選自音樂劇《杏壇之光》

Ibert: Entr'acte, for flute & harp,
from"Le medecin de son honneur"

其他配器：豎琴或吉他

長度：約3分鐘　創作年代：1954年

　　法國作曲家易白爾（Jacques Ibert, 1890~1962），在同一輩的法國
作曲家當中，他屬於比較全面性的創作者，不像有些人可能不寫歌劇
或是不寫器樂曲，他則是在各個領域都有涉獵且被皆視為該類作品中
的傑作。

　　而他為木管合奏團所寫的《嬉遊曲》（Divertissement, 1930）則是
他最知名的室內樂曲。易白爾在巴黎音樂院時是德布西的學生，他的
《海港》（Escales）一曲，可以說是將德布西的交響詩《海》（La Mer）
作了具象的延伸。至於歌劇作品，則以《易維托之王》（La
Roid'Yvetot）這部喜歌劇最為人所知。

　　他在1919年獲得羅馬大獎，因此得以拿到獎金，到羅馬渡過三年
不愁吃穿的生活，也就是在三年中，他寫下了他最著名的交響詩作
《海港》。此作把他在第一次世界大戰從軍遊歷四海的海上經驗，譜進
管弦音樂中，是印象派最具代表的作品。

波納爾：「坎城港」，繪於1920年。易白爾《海港》可說是將德布西的交響詩《海》作了具象的延伸。

雖然大部份的愛樂者不認識易白爾，但是在喜愛管樂器和管樂器學生之間，易白爾卻是經常被聽到的名字。他在1934年寫來獻給長笛家莫易茲（Marcel Moyse）長笛協奏曲，是經常被演出的樂曲。從易白爾的長笛協奏曲中，我們可以清楚看到他對長笛這項樂器的瞭解深度，也正是因爲這種瞭解，讓那首協奏曲深深受到歡迎。

這首間奏曲經常被改編成長笛或小提琴主奏、豎琴或吉他伴奏。此曲是採用西班牙狂熱的方當果舞曲（fandango）的節奏寫成，這是一種從18世紀就經常被寫進古典音樂中的西班牙舞曲，在西班牙演奏時，通常都會加進響板伴奏，以其狂野熱情著稱。這首間奏曲出版於1954年，共分爲三度，一開始是無窮動（moto perpetuo）的風格，在三拍子中快速的旋轉。中段則是帶有摩爾人（moorish）古調的行板，但很快就返回曲首的方當果舞曲。

全曲相當的短，前後大概只用到三分鐘。也沒有用到特別的長笛技巧，但卻因爲其中以長笛這種與西班牙很少關聯的樂器，所吹奏出的異國色彩，而讓人印象深刻，此曲很能作爲易白爾在揣摩西班牙音樂風格上的代表，也透露在這方面他和拉威爾等法國作曲家在處理上的差異。

姚立維：長笛與弦樂協奏曲

Jolivet: Concerto for flute & string orchestra

其他配器：弦樂器

長度：約12分鐘　創作年代1949年

姚立維（André Jolivet,1905~1974）是法國音樂家裡最多才多藝的。年輕時，姚立維對於戲劇、繪畫以及文學都有濃厚的興趣，但最後他選擇音樂成為他的終生追求的目標，並開始學習大提琴與作曲。

15歲那年完成了一部芭蕾舞劇而且還為此舞劇設計了整套戲服。他的雙親對於他從事音樂是採取反對的態度，希望他能夠教書，比起作曲，至少有個穩定的收入。

1928年，姚立維結束了短暫的教職，在勒福姆

狄嘉：「在台上彩排的芭蕾舞」。姚立維曾為芭蕾舞劇設計劇服。

（Paul Le Flem）門下接受密集的作曲訓練。他也深受作曲家瓦瑞斯（Edgard Varèse）的影響，認知到敲擊樂器在室內樂以及管弦樂團的作品裡，扮演著重要的角色。

　　姚立維的長笛協奏曲，揉合了1930年代的激進風格加上富有旋律感的1940年代的美學觀點。姚立維在1944年已經寫下《萊納斯之歌》見識到了長笛的能耐，並且把這個寶貴的經驗用在這首長笛協奏曲當之中。如同評論家所言「有時抒情，有時辛辣和反覆無常」。

　　第一樂章是以如歌哀傷的行板做開頭。當弦樂伴奏逐漸地顯露出張力時，長笛婉轉吹出迴旋式的不和諧音程。然後音樂速度加快到詼諧的快板，雖然音樂的性格不時的起伏不定，但是氛圍依然焦慮不安。結尾部分是以微暗的緩板進入到急速的樂章，接著是以一個小規模的裝飾奏，簡潔有力地將曲子帶到結束。

推薦專輯：
專輯名稱：French Flute Music
演奏者：Patrick Gallois(flute)、 Lydia Wong(piano)
發行編號：Naxos 8.557328

姚立維：萊納斯之歌

Jolivet: Chant de Linos for flute & piano

其他配器：鋼琴、豎琴與弦樂

長度：約11分鐘　創作年代：1944年

　　1944年姚立維寫成了他的《萊納斯之歌》作為巴黎音樂院的比賽曲目。 1945年，他將原先為長笛和鋼琴版改編成為長笛、豎琴與弦樂三重奏。

　　姚立維對於祭祀儀式非常感興趣，並且將它寫在他的音樂作品裡。《萊納斯之歌》是希臘哀歌，其中包括了哀鳴與舞蹈。音樂是以懷古的情愫恰如其分地以六種調子做為基礎，分別是G大調、降A大調、升C大調、D大調、G大調與G大調進行，全曲大約11分鐘左右。

　　此曲的導奏是以宣敘式的裝飾奏做為開始。接著是以複音音程奏出送葬式的哀歌。然後一個更加激越與哀鳴的舞曲開始，隨後帶入第二段主題，這是一組7/8拍的狂野舞曲做為終結部。

李伯曼：長笛協奏曲

Lieberman: Concerto for Flute and Orchestra, Op.39

作品編號：39 其他配器：木管、銅管、大提琴
、豎琴、鋼片琴、小號

長度：約24分 創作年代：1992年

　　美國作曲家李伯曼（Lowell Lieberman）屬於新世代作曲家中非
常特殊的一人。這位出生於1961年的作曲家，音樂中有一種自成一格
的音樂性，流暢而自然，卻很難歸類於任何學派。他出生於紐約，8
歲開始學鋼琴、14歲開始正式學作曲、15歲寫下第一首鋼琴奏鳴曲、
16歲就在卡內基音樂廳首演。

　　在1987年他於茱莉亞音樂院以音樂藝術的博士文憑畢業之後，專
事作曲。他先後師事大衛・大蒙（David Diamond）和培西・傑第
（Vincent Persichetti）。

　　並在1990年代發表長笛協奏曲、短笛協奏曲以及兩首鋼琴協奏
曲，由名家高威和史提芬霍夫（Stephen Hough）首演後，迅速被樂壇
公認為最有音樂性和原創力的當代作曲家。

　　他的作品沒有艱澀難懂的部份，是一氣呵成具有說服力的作品。
這首長笛協奏曲是長笛演奏家高威（James Galway）聽過李伯曼在

1988年的長笛奏鳴曲後，向他委託的作品，原本高威只是請李伯曼將他出色的長笛奏鳴曲管弦樂化成協奏曲，但李伯曼反過來答應高威要幫他寫一首長笛協奏曲，隨後此曲就由高威於1992年11月6日在聖路易交響樂團音樂廳首演。

　　此曲採三樂章組成，分別是中板（moderato）、非常慢的慢板（molto adagio）和疾板（presto）。配器則是單管制（只有木管部各一把）；其中一段由木管和銅管部合奏的聖詠曲中段，不管在和弦或配器上，都很像約翰威廉士（John Williams）等現代美國電影配樂家的電影配樂，長笛在高音部的艱難快速音節，正是這個樂章讓人印象深刻的原因所在。樂章在最後讓長笛表現了高音花舌技巧。

　　第二樂章是在木管伴奏類似心跳一樣的切分音持續低音中，由長笛緩慢地獨奏中展開的，這是像外太空裡的夜曲一般夢幻的樂章，樂章隨後呈現出大協奏曲（concerto grosso）一般的型式，大提琴、豎琴、鋼片琴分別以獨奏與長笛組成主奏部。終樂章以塔朗泰拉一般的風格寫成，一段小號獨奏打破了原本的戲謔風格，讓樂曲呈現出蕭士塔高維奇（Dmitri Shostakovich）式的黑色詼諧口吻，這是以蕭氏交響曲中詼諧曲加上傳統維也納式輪旋曲風格寫成的作品。

李伯曼的偶像俄國作曲家蕭士塔高維奇。

李伯曼：短笛協奏曲

Liebermann: Piccolo Concerto, Op. 50

作品編號：50 其他配器：管弦樂器

長度：約25分鐘 創作年代：1992

　　短笛是木管樂器家族中音高最高的樂器，比長笛短一半，音高高出長笛一倍，音域則與長笛一樣包含三個八度，指法也與長笛一樣。此短笛協奏曲是短笛演奏家吉波（Jan Gippo）聽了高威於1992年首演李伯曼的長笛協奏曲後，邀請李伯曼所寫。音樂史上自從巴洛克時代以後（韋瓦第寫過），並無短笛協奏曲問世，此曲可以算是近代唯一、也是知名度最高的一首。此曲中李伯曼刻意強調這種樂器的歌唱性格和表現力，短笛一般在樂團中，往往是模仿鳥鳴（像貝多芬的田園交響曲），而沒有表達感情的功能。

　　此曲前後共三個樂章，分別是「自在的行板」（andante comodo）、「慢板」（adagio）和「疾板」（presto）。三個主題和動機是互相連接的。第一樂章一開始豎琴獨奏和短笛的搭配，形成一種外太空的飄浮感，隨後長笛和單簧管加入。樂章轉為激動，短笛一再吹奏相同的幾個動機，給樂章帶來勤進的動力。之後樂章再轉回原本的歌唱風，鋼片琴和豎琴單獨伴奏下，加強了曲首的飄浮感。

第二樂章採用十二音的手法寫作，這是一個變奏曲樂章，使整個樂章包圍著一種神秘感，樂章中段出現很短的裝飾奏，最後又回到一開始的歌唱性格，其簡單的伴奏音形和旋律，幾乎讓人誤以為是浪漫派的佛瑞作品。

第三樂章是全曲中最有趣的地方，它推翻前面兩個樂章的嚴肅性，改以輕快跳脫的樂風，其中更引用了莫札特第四十號G小調交響曲、貝多芬的英雄交響曲和蘇沙的《永恆的星條旗》中的旋律。《永恆的星條旗》是大家最熟悉的短笛曲子，藉此李伯曼要讓大家忽然醒悟短笛的在兩曲中的風格差異，而曲中出現的蘇沙號也很奇妙。此外李伯曼為了向偶像俄國作曲家蕭士塔高維奇（Dmitri Shostakovich）致意，曲中也引用莫札特第四十號交響曲（蕭士塔高維奇在他的第二號小提琴協奏曲中，引用過莫札特這首交響曲）。事實上，這個樂章一開始短笛的快速奔馳以及弦樂團的伴奏，都讓人想起蕭氏的小提琴協奏曲。

推薦專輯：
專輯名稱：James Galway Plays Lowell Liebermann
演奏者：James Galway(flute) 、Lowell Liebermann
　　　　(conductor)、Hyun-Sun Na(Harp)、London
　　　　Mozart Players
發行編號：RCA 09026632352

馬雷：瘋狂的詩歌（西班牙狂人）

Marin Marais: Couplets de folies
"Les folies d'Espagne"

其他配器：管弦樂器

長度：約9分鐘　創作年代：1701年

　　佛利亞舞曲（英文作folia，法文作folie）是一種源自西班牙和葡萄牙的三拍子慢速舞曲，在17世紀巴洛克時代和帕薩卡格利亞舞曲（Passacaglia）以及夏康舞曲（Chaconne）爲最常被作曲家用來當作變奏曲的舞曲，這三種舞曲都是依照同樣頑固低音或和弦樂節，在其上作變化，巴哈、韓德爾和柯瑞里各自都爲三種舞曲寫過知名的作品。音樂史上以佛利亞舞曲爲主題的作曲家非常多，吉他家朱里亞尼、俄國作曲家拉赫曼尼諾夫、馬里波埃羅（Malipiero）、史卡拉第、巴哈、龐賽（Ponce）等人。依照紀錄，法國作曲家盧利（Lully）應該是最早引進佛利亞舞曲（1672年）創作的人。

　　但是早在文藝復興時代，就已經有人紀錄說葡萄牙的牧人會在劇場中依著佛利亞舞曲即興表演了。至於「佛利亞」一詞，有人說是因爲音樂演奏得很快，讓跳舞的人跟著瘋狂，因此冠上西班牙文的瘋狂之名，也有人說是和中世紀的宗教大審判有關。如果嚴格論起來，佛

利亞舞曲有兩種，一種為「後期佛利亞」（later folia），另有一種「早期佛利亞」（early folia），後者是比較原始的型式。至於盧利在巴黎聽到的佛利亞舞曲主題，則是小提琴家Michael Farinelli在1672年的引進。

17世紀法國作曲家馬雷在近年來因為電影「日出時讓悲傷終結」（Tous les Matins du Monde）一片描述他的生平，而重新被世人記起。他曾是法國的宮廷大提琴家，當時以歌劇作品成名，但後人卻更欣賞他的優美古大提琴作品。在他出版的第二冊維奧爾琴曲集（Pieces de Violes, 1701年）中，放進這首他所寫的佛利亞舞曲（在法國都把佛利亞舞曲通稱為Les folies d'Espagne），在曲集中他特別將此曲寫成可以適用不同樂器，並加強點出長笛和古大提琴。所以此曲一直以來，都可聽到各種不同樂器的演奏版本。全曲用上一個主題和31個變奏段（couplets），在這裡的couplet是法文的段落之意。

馬雷是盧利的學生，跟著盧利以佛利亞舞曲創作是很自然的事。其實馬雷在這首佛利亞舞曲之前，還寫過另一首（現存英國愛丁堡），但該曲的樂譜卻已經殘缺不全了，頗為遺憾。

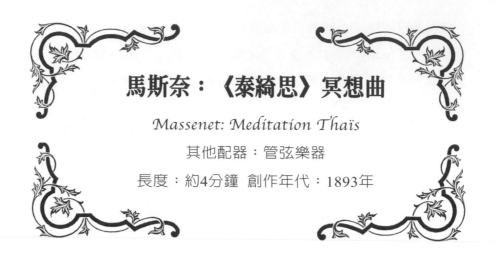

馬斯奈：《泰綺思》冥想曲

Massenet: Meditation Thaïs

其他配器：管弦樂器

長度：約4分鐘　創作年代：1893年

　　馬斯奈（Jules Massenet, 1842～1912）是另一位法語歌劇重要作曲家古諾（Charle Gounod）的學生，從巴黎音樂院畢業後，他在巴黎歌劇院打定音鼓，從中學到了歌劇演出的經驗。馬斯奈日後所創作的歌劇，都和他在1873、1875年所寫的兩齣宗教劇《瑪麗抹大拉》（Marie-Magdalein）和《夏娃》（Eve）有關，許多劇中的主軸，都是環繞著探討世俗的愛情和聖潔的愛情（宗教的愛）的抉擇上。

馬斯奈（Jules Massenet）的肖像。

　　《泰綺思》也是，該劇在1893年完成，隔年三月於巴黎歌劇院首演。該劇描寫一名埃及妓女泰綺思，被一名僧侶感化、接受信仰的經過。故事背景設在基督教剛剛傳入埃及的古代。在歌劇中，這段冥想曲出現在《泰

綺思》第二和第三幕間，是劇中很重要的一段旋律，馬斯奈用這段旋律象徵泰綺思從肉慾和世俗的愛中覺醒，感受到聖潔的愛，是從污泥中轉變為純潔的關鍵。

古諾的肖像。馬斯奈為古諾的學生。

劇情在此段音樂之前，泰綺思原本嘲笑前來傳道的僧侶艾坦，但在這段音樂中，想法卻有了轉變。原作裡是安排一段小提琴獨奏，在豎琴與管弦樂團的伴奏下，看到泰綺思跪在地上向上天祈禱。這個優美的旋律，在劇中最後會再浮現，伴著女主角泰綺思與男主角的二重唱，象徵泰綺思最後過世前投向上帝懷抱的昇華。

在19世紀歌劇史上，德語與義語歌劇是佔據主流歌劇市場，尤以義大利威爾第（Verdi）和德國華格納（Wagner）作品為大宗。法語歌劇則在20世紀逐漸衰微。

這是因為進入20世紀以後，富裕的美國市場主導世界音樂品味。而偏偏美國境內，主要的音樂人口都是以德裔和義裔移民居多。歌唱家和歌劇院在排製歌劇時，為了經濟效應考量，順應美國市場，造成德、義語歌劇日興、法語歌劇日衰。

但是事實上，以巴黎為中心的法國樂壇，可以與上述兩人相抗衡，不乏人在，像馬斯奈就是代表。馬斯奈的歌劇作品，像是《曼儂》（Manon）、《維特》（Werther）等劇，都是法語歌劇的代表作，也還常在歌劇院中上演，並且也有多首詠歎調為人傳誦。

梅卡丹帖：E小調長笛協奏曲

Mercadante: Concerto in E minor for flute & orchestra, Op.57

作品編號：57　其他配器：管弦樂器

長度：約22分鐘　創作年代：1818年

羅西尼的漫畫肖像。羅西尼曾大為讚賞梅卡丹帖認為他是「接續了自己完成的音樂功業」。

梅卡丹帖（Saverio Mercadante, 1795~1870）義大利人，他和董尼采第（Donizetti）、貝里尼（Bellini）和威爾第（Verdi）等人同一個時代，都是美聲歌劇黃金年代的作曲家。但不知為何，他的歌劇作品，卻不受後來劇迷的熟知熱愛。他在23歲以前，主要的作品都是器樂曲，幾首長笛協奏曲也都在這時期完成。這在當時的義大利作曲家中很不尋常，因為其他人多半希望能夠寫作歌劇。

羅西尼曾有次造訪梅卡丹帖就讀的音樂院，聽到他指揮自己的作品後，大為讚賞，認為他是「接續了自

己完成的音樂功業」。之後因為羅西尼一再鼓
勵，他乃全心投入歌劇創作，平均一年創作
三部歌劇，部部叫好叫座，最高紀錄還曾經
十一個月間完成五部歌劇。梅卡丹帖在
1840~1860年間，是義大利地位最高的作曲
家，當時羅西尼已經避隱巴黎，很少創作、
貝里尼已死、董尼采第又將精神放在國外，威
爾第又未成氣候，梅卡丹帖著實享受了一段巔
峰時期。

威爾第（Verdi）的肖像。

　　但是等到威爾第崛起後，他自知遇到勁敵，一度想盡辦法要阻止
威爾第作品上演，但是始終無法擋住這後起之秀奪去自己的丰采，但
他一直到死前，都一直是義大利樂壇上最受敬重的人物。

　　後來他雙眼失明後，也依然以口述方式創作，到死前都擔任重要
音樂院的院長職位。他一生寫了不下60部的歌劇，而畢生最大的貢獻
就是改革義大利歌劇。

　　這首長笛協奏曲是梅卡丹帖在1818年間完成的，也就是他學生時
代的最後一年，同年，他完成了6首長笛協奏曲，之後他就很少創作
器樂音樂。其手稿至今依然保存在拿坡里音樂院中，也就是他生前任
教的地方。當初首演的人就是梅卡丹帖自己，所以從這首協奏曲中我
們也得知梅卡丹帖的吹奏技巧。此曲依循傳統協奏曲的快慢快三樂
章，分別是莊嚴的快板（allegro maestoso）、緩板（largo）、俄羅斯輪
旋曲（rondo russo）。其中最有名的就是第三樂章的俄羅斯輪旋曲，此
曲因為有著奇妙的旋律主題，而給人留下深刻的印象、經常被流行音
樂演奏者改編。

莫札特：G大調第1號長笛協奏曲

Mozart:Flutre Concerto No.1 in G major

作品編號：K313 其他配器：雙簧管、法國號、

小提琴、中提琴、低音提琴

長度：約20分鐘 創作年代：1778年

1777年9月23日，莫札特與母親從薩爾斯堡出發，前往曼罕旅行。這趟旅行的主要目的是爲了求職，可惜莫札特在曼罕沒有獲得他

莫札特在薩爾茲堡出生的房子外觀。

所想要的宮廷音樂家職位。不過，在這裡他反倒結交了幾位傑出的演奏家朋友。譬如當時馳名歐洲的長笛家溫德林（J.B.Wendling）。

莫札特在1777年12月10日寄給父親的信中曾經寫：我一如往常到溫德林家中吃飯，當時他告訴我說：「如果你能使用長笛寫作三首輕鬆簡短的協奏曲與兩、三首長笛四重奏曲，可以得到兩百弗洛林。」莫札特因爲需要錢，就這樣接下了委託。

這首曲子據後人推測完成時間，應是在

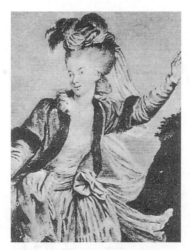

女歌手愛洛西亞‧韋伯與莫札特有一段情。

1778年的1月或2月。因為在1778年2月14日又曾提到「我已經完成其中的兩首協奏曲與三首四重奏曲」。由於在寫作這首曲子時，莫札特正和愛洛西亞‧韋伯陷入愛河，所以包括編號K313和K314（1862年Ludwig von Kochel，奧國音樂學家，將莫札特作品依創作年代編號，後世音樂界廣為使用，用做莫札特音樂作品簡稱）這兩首長笛協奏曲，可感受到少女楚楚動人的容貌和含情脈脈的表情，於是就有人把這兩首曲子形容成是莫札特的「青春之歌」。

　　莫札特的長笛協奏曲，雖然是「純粹為了賺錢的工作，幾乎沒有認真去思考」的作品，但仍然很受歡迎，比如這首第一號協奏曲，不但在樂曲形式上沒有特別值得一提的特徵，也沒使用什麼特別的高超技巧，但樂曲中卻完全使用了長笛的音域，旋律也使用輕鬆愉快的音型，充分發揮了長笛的特質。

推薦專輯：
專輯名稱：Mozart： Clarinet Concerto‧ Flute
　　　　　Concerto NO.1‧Bassoon Concerto
演奏者：Wiener Philharmoniker、Karl Böhm
發行商編號：Deutsche Grammophon(289457719-2)

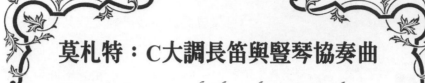

莫札特：C大調長笛與豎琴協奏曲

Mozart: Concerto of Flute, harp & orchestra in C major

作品編號：K299(K. 297c) 其他配器：豎琴、雙簧管、法國號、小提琴、中提琴、低音提琴

長度：約27分鐘 創作年代：約1778年

　　在莫札特的眾多協奏曲作品中，樂器組合最特別、也可能是音樂史上獨一無二的，就是這首由長笛與豎琴擔任獨奏的C大調協奏曲了。

　　莫札特譜寫此曲，是為了某一位法國公爵與他即將出嫁的女兒所寫，充滿一股溫暖的親情。1778年5月19日，他在寫給父親的信上說，「基奈公爵是一位長笛名演奏家，跟我學作曲的女兒也是一位出色的豎琴能手，可以彈奏兩百首左右的樂曲。」

　　後來莫札特就受他們委託，譜寫了這首《C大調長笛協奏曲》準備在婚禮上給公爵和女兒一起演奏，以娛樂賓客。可是莫札特交稿之後，公爵卻遲遲不給酬勞，於是莫札特在後來寫給父親的信裡又講到這件事：「我雖然把稿子交給公爵，但是他卻不給我酬勞」不過後來就沒再提過，可見公爵終於良心發現，莫札特已經收到酬勞了。

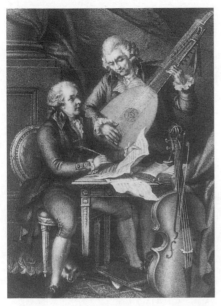

交響曲之父海頓與莫札特。這是一幅描繪兩
人相會的版畫。

　　整體來說，長笛具有鬱悶但溫暖的表情，豎琴則在金屬聲中帶有少許的古拙味道。旋律樂器「長笛」跟撥弦的和聲樂器「豎琴」搭配後，由於互補長短，反而產生了奇妙的意境和音響。這首曲子中擔任配角的豎琴，極具女性味道，含蓄溫暖，不自我強調，像是全心在扶助角色近似於男主人的長笛。

　　事實上，在舞台上豎琴的演奏家幾乎都是女性，以優雅的姿態彈奏著豎琴。因此，若是音樂會上要演奏這首協奏曲，豎琴就由年輕的女演奏家來擔任，而長笛就由男性演奏，自然可以激起一股浪漫的幻想，使演奏呈現愉快歡樂的氣氛。

推薦專輯：
專輯名稱：Mozart：Clarinet Concerto · Concerto
　　　　　For Flute & Harpe
演奏者：Wiener Philharmoniker、Karl Bohm
發行商編號：Deutsche Grammophon(4135522R)

莫札特：D大調第2號長笛協奏曲

Mozart: Flute Concerto No. 2 in D major

作品編號：K314 (K. 285d)　其他配器：雙簧管、法國
號、小提琴、中提琴、低音提琴

長度：約20分鐘　創作年代：1778年

　　這首《D大調長笛協奏曲》，事實上是莫札特拿1777年在薩爾茲
堡，為雙簧管演奏家費蘭迪斯（Guiseppe Ferlendis）譜寫的《C大調
雙簧管協奏曲》（K314），其中有某些片段稍為改編，但大同小異。

　　莫札特雖然不太喜歡長笛，但是因為在旅行中需要錢，而且當初
講好的酬勞很高，所以就答應了。原本的委託書上寫著要請莫札特作
曲的內容是「三首輕鬆簡短的協奏曲和二首四重奏曲」，因為在寫好
《G大調第一號長笛協奏曲》之後，委託者德珍一直催促著莫札特，使
他已經沒有時間再寫作第二首，才想到把以前在薩爾斯堡寫的《C大
調雙簧管協奏曲》改一下，變成這首長笛協奏曲。沒想到卻被德珍識
破，非常生氣，認為莫札特違反契約，然後就鬧出被扣一半稿費的不
愉快事件。

　　儘管如此，這首曲子仍然充分發揮音樂神童獨樹一幟的旋律美，
尤其在音色上的表現，更是優雅細膩，被稱做為古今所有為管樂器所

瓜 利 奧 （ S . Quaglio） 為 《 後 宮 誘 逃 》 設 計 的 舞 台 布 景 。

寫 的 協 奏 曲 中 最 出 色 的 經 典 之 作 ， 也 充 分 發 揮 長笛的演奏性能。是所有長笛協奏曲中最受歡迎的作品，也是現代的長笛演奏家必備的演出曲目。本首曲子有三個樂章，第一樂章是爽朗的快板，第二樂章是從容的行板，第三樂章是快板。其中動人的第三樂章主題，曾被改為歌劇《後宮誘逃》（Die Entfuhrüng aus dem Serail）中的詠嘆調。

推薦專輯：
專輯名稱：James Galway Mozart Concerto for Flute
演奏者：James Galway(Flute)、Marisa Robles(Harp)
發行編號：RCA 09026682562

莫札特：C大調長笛與管弦樂之行板

Mozart: Andante for Flute & orchestra in C major

作品編號：K315　其他配器：雙簧管、法國號
、小提琴、中提琴、低音提琴

長度：約6分鐘　創作年代：1778年

　　莫札特為荷蘭音樂愛好者德珍寫作的長笛作品包括《D大調長笛四重奏曲》，以及隔年1778寫的G大調K285a、C大調K285b等共三首長笛四重奏曲，以及G大調第一號與D大調第二號等兩首長笛協奏曲。

　　在《G大調長笛協奏曲》協奏曲後面有一首編號K.315的C大調行板樂章附錄，莫札特的親筆譜中，對於這首曲子並沒有記上任何日期，所以寫作時期與寫作目的都不明確。不過，根據筆跡與紙質的狀態，以及莫札特生平不喜歡長笛，只有受人委託時才會為長笛寫作作

品等理由來觀察，這首曲子應該也是他在

維也納劇院是維也納的精神象徵，莫札特作品曾在此隆重演出過。

曼罕與巴黎旅行，為德
珍而作。

　　有音樂學者認為此
曲是《G大調長笛協奏曲》
第二樂章慢板的另一個
版本，據說是因為原來
長笛協奏曲的第二樂
章，對於只是業餘的音
樂愛好家的德珍來說太
過於困難，所以。莫札
特才會加寫一首慢板樂
章作為補償。本曲中管
弦樂完全處於陪襯主奏
樂器的保守地位，所以
遠比協奏的風格更具有
強烈的室內樂趣味。

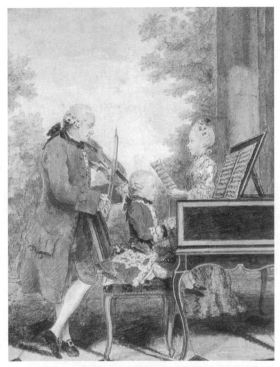

1766年在巴黎一次茶會中的演奏。莫札特自幼就與姊姊
和父親至各地巡迴演出，充分流露出早慧的音樂天賦。

推薦專輯：
專輯名稱：MOZART: Flute Concertos Nos. 1 and 2
　　　　　　　/ Andante, K. 315
演奏者：Herbert Weissberg(flute)、Capella
　　　　　　Istropolitana、Martin Sieghart (conductor)
發行編號：Naxos8.550074

莫札特：D大調第1號長笛四重奏曲

Mozart: Quartet for flute, violin, viola & cello
No.1 in D major

作品編號：K285 其他配器：小提琴、中提琴、大提琴

長度：約13分鐘 創作年代：1777年

　　長笛四重奏包括了一把長笛、一把小提琴、一把中提琴以及一把大提琴，其實這就是一個獨奏樂器配上3個音域較低的樂器擔任伴奏的組合。這樣的編制在古典時期不算少見，但流傳至今仍被演奏的則寥寥無幾。

　　目前仍然廣受喜愛的演奏作品應該就屬莫札特的4首長笛四重奏，第1號～第4號，分別是K.285、K.285a、K.285b還有K.298。其中K.285、K.285a與K. 285b三首，據莫

7歲的莫札特，身上穿的是奧國女皇瑪麗亞‧德蕾送的大禮服。

札特寫給父親的信推測，也是德珍委託莫札特所作。

　　莫札特本來不太喜歡長笛樂器，因為當時長笛構造還未改良，舊式長笛不但不容易演奏正確的音程，也非常容易走音。難怪莫札特曾經在寫給父親的信上說：「每當我要為這難以忍受的樂器（長笛）作曲時，我就馬上感到頭昏腦脹。」但是從樂曲中實在很難察覺到他對這項樂器的厭惡。

莫札特的父親利奧波德‧莫札特，是一位傑出的小提琴演奏家，對於作曲技巧及演奏教學法非常精熟，由於他督促及嚴厲指導，莫札特音樂才能擁有厚實的學理與精湛的技巧。

　　這首曲子有完整的3個樂章：第一樂章是奏鳴曲式；第二樂章是抒情慢板，最後樂章是輕快的輪旋曲，以愉悅的曲風作結尾，這也是古典時期作曲家習慣的作法。

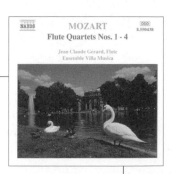

推薦專輯：
專輯名稱：MOZART: Flute Quartets Nos. 1- 4
演奏者：Jean Claude Gérard
發行編號：Naxos8.550438

莫札特：G大調第2號長笛四重奏曲

Mozart ：Quartet for flute, violin, viola & cello
No. 2 in G major

作品編號：K. 285a 其他配器：小提琴、中提琴、大提琴

長度：約9分半 創作年代：1777年~1778年

　　這是受德珍委託而寫的三首長笛四重奏曲中的第二作。由於旅行
忙碌，加上對長笛作品興趣缺缺，一般推測，本曲可能是莫札特在前
往巴黎前夕匆忙寫完。

　　這一首曲子跟K.285不同，資料的傳承十分不完整。親筆譜已經
遺失，現在只剩下早期的版本以及手抄譜等間接的資料。除此之外，
本作品只有兩個樂章，這在室內樂中是非常少見的現象，因此有人懷

推薦專輯：
專輯名稱：Mozart Flute Quartets
演奏者：James Galway、Tokyo String Quartet
發行編號：BVCC37215

疑這是否眞的是爲德珍而寫的四重奏曲，甚至認爲這不是莫札特的眞作，這樣的問題至今一直爭論不休。本曲的兩個樂章充滿了小夜曲般優美而舒暢的趣味，第一個樂章是行板，第二個樂章是小步舞曲。

莫札特：A大調第4號長笛四重奏曲

Mozart：Quartet for flute, violin, viola & cello No. 4 in A major

作品編號：K298　其他配器：小提琴、中提琴、大提琴

長度：約11分鐘　創作年代：1786年

　　過去這首曲子一直被認爲是在1778年在巴黎所寫，後來被訂正爲維也納時代的作品，是因爲曲子中使用了1786年春天在那不勒斯首演，同年9月1日在維也納初演的一齣歌劇《英勇的競賽》中詠嘆調的一節旋律。因此，本曲應該是在歌劇的初演後所寫，而且親筆譜的字跡也是維也納時代的書體，所以一般的結論是在1786年秋天至冬天之間所作曲。

　　本曲是莫札特較晚期的作品，在他所有的長笛四重奏中，只有這首曲子與德珍的委託沒有關係，可能是因爲他在維也納認識的好友傑

隆基一堂舞蹈課。1773年至1787年期間，莫札特一家搬進「舞蹈家樓房」。它17世紀便存在了，住著社會地位很高的舞蹈家，就在這屋子裡教導年輕貴族跳舞。

康家中的社交音樂會而寫的作品。本曲借用了著名旋律，寫成娛樂性很高的四重奏曲。本曲共有三個樂章，第一樂章是行板，第二樂章是小步舞曲，在第三樂章的輪旋曲主題中，用了前面所提到的歌劇的詠嘆調作為主旋律。

推薦專輯：
專輯名稱：MOZART: Flute Quartets Nos. 1- 4
演奏者：Gerard
發行編號：Naxos8.550438

莫札特與貝多芬

在1787年3月，17歲的貝多芬，獨自前往他嚮往已久的音樂之都維也納。貝多芬一到達維也納，第一件想做的事，就是去拜訪敬仰的前輩莫札特，希望能成為他的學生。

貝多芬和莫札特見面後，莫札特問他：「你想彈什麼給我聽聽嗎？」

貝多芬馬上坐到鋼琴前彈奏起來。他的個子雖然不高，手指既粗且短，卻能彈出游絲般的顫音，也能發出萬馬奔騰般的音響。他的演奏儘管非常生動，但莫札特並沒有馬上給予讚美，心想：「反正是為了彈給我聽的，應該是苦練出來的，這沒什麼稀罕。」樂曲彈完後，敏銳的貝多芬感受到莫札特冷漠的態度後，馬上自動請求說：「請指定一段主題好嗎？」

莫札特曉得他要即興演奏後，隨手取下一本曲集，指出其中一段主題。

貝多芬看一遍後，毫不遲疑地憑著自己豐富的想像力，根據這旋律在鍵盤上馳騁起來。他即席彈出的變奏，真是出神入化，巧奪天工。這神奇的演奏，即使是被喻為神童的莫札特，也聽得目瞪口呆。

當貝多芬還沉浸在自己的演奏時，莫札特快步走到隔壁的房間，對在那裏等候的朋友說：「請注意這位青年，不久他將為世界掀起一場狂瀾！」等貝多芬彈完以後，莫札特熱情地稱讚一番。

莫札特雖然很願意指導他作曲，奈何學生太多了，他又忙著寫歌劇《唐·喬凡尼》，只能提示貝多芬幾件作曲的要領。這次專程來維也納，貝多芬雖然未能成為莫札特的學生，但兩位大師相遇互動過程、也是讓後人津津樂道的一件事。

貝多芬的肖像。

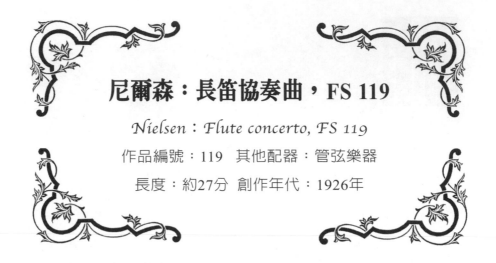

尼爾森：長笛協奏曲，FS 119

Nielsen：Flute concerto, FS 119

作品編號：119　其他配器：管弦樂器

長度：約27分　創作年代：1926年

　　丹麥作曲家尼爾森（Carl Nielsen）一共寫了三首協奏曲，包括為長笛、單簧管和小提琴的協奏曲，其中以長笛協奏曲最受到歡迎。此曲完成於1926年，並於同年10月於巴黎首演。此曲是題獻給哥本哈根木管五重奏（Copenhagen Wind Quintet）的長笛手Holger Hilber-Jespersen，也是由他舉行首次演出。

　　尼爾森在1922年與該團的互動頻繁，並想要以該團的五位團員為對象，各譜一首協奏曲，最後卻只完成了長笛和單簧管兩首協奏曲。此曲是尼爾森在義大利渡假時寫的，但在首演前，卻因為尼爾森胃疾發作而讓他中輟，為了首演，曲尾是倉促就章寫成的，首演後尼爾森才又重新修訂，日後演出使用的都是這個修訂版。

　　第一樂章的前半段在弦樂團與銅管部的由第二主題轉變的強音演奏中結束，定音鼓出現後，伸縮號與長笛展開一段對話。樂章稍後進入長笛獨奏段，似乎是傳統奏曲的裝飾奏段（cadenza），但是卻很快

就為樂團總奏所淹沒，總奏後長笛在定音鼓的單獨伴奏下進行類裝飾奏的獨奏，其間定音鼓的強弱隨著長笛音形的複雜程度而變化，裝飾奏段到了後半段時，則先後改由單簧管與巴松管來為它伴奏，最後則完全只留長笛獨奏。

第二樂章一開始由弦樂團所介紹的陰暗動機，並未阻擋長笛隨後介紹出來第二動機的田園風，長笛在此動機上與巴松管、弦樂部發展了一段相當輕快的演奏。這個樂章中，偶爾還是會流露出新古典主義的影響，不過這時的取材對象則偏向古典時期莫札特和海頓等人透明的配器和爽朗大調的寫法。

當巴松管獨奏再度響起時，長笛以迥異於先前二拍的節奏，吹奏出三拍的新主題，樂章進入「不太過份的慢板」。主題第二次出現在長笛上後，樂曲高漲，但隨即將由長笛吹奏出開始時的新古典樂風主題。

推薦專輯：
專輯名稱：James Galway: Sixty Years Sixty Flute
　　　　　Masterpieces
演奏者：James Galway
發行編號：RCA09026634322

裴高雷西：G大調第1號長笛協奏曲

Pergolesi:Concerto for flute & orchestra No.1 in G major

其他配器：管弦樂器

長度：約12分　創作年代：不詳

　　義大利作曲家裴高雷西（Giovanni Pergolesi, 1710~1736）一生只活了26歲，被視為神童的他，十歲就進了拿坡里的耶穌基督音樂院（Conservatorio dei poveri di Gesu Cristo），畢業後就在拿坡里子爵（費迪南王子）的宮廷樂團擔任樂長。他畢生最知名的作品就是聖樂《聖母悼歌》（Stabat Mater，此作被同時代的巴哈改編成清唱劇）和《難馴的女僕》（La Serva Padrona）兩作。

　　裴高雷西以小提琴即興演奏聞名，但他主要的作品，卻都集中在聲樂上。他是巴洛克時代拿坡里樂派的傳人，但他過短的生命讓他來不及享受到自己作品在歐洲受到歡迎的榮耀，當時人幾乎都是在他過世後才認識到他的傑出的才華。

　　他的過早辭世也造成他來不及整理自己的作品，許多作品在他過世後才發行問世，導致後世有很多作品假託他的名字創作，這情形一直維持到20世紀中葉。像作曲家史特拉汶斯基（Igor Stravinsky）所寫

的芭蕾舞劇《蒲欽內拉》（Pulcinella）中改編了很多巴洛克作曲家的作品，其中有幾首當時認為是裴高雷西之作，後來卻都發現其實是後人假託的。這可能都肇因於裴氏上面兩部作品在18世紀大受歡迎。

　　這首《G大調第1號長笛協奏曲》的來源也同樣受到質疑。話雖如此，此曲一直是長笛演奏會上的常備曲目，許多長笛學生也都會被指定練習此曲，因為它要求演奏者具備相當完整的演奏技巧。樂曲第一樂章「精神飽滿的」（spiritoso）以弦樂團序奏用行板的速度展開；第二樂章「慢板」（adagio），弦樂團與長笛依一開始的主題，展開生動而帶有切分音趣味的對話；第三樂章「精神充沛的快板」（allegro spiritoso）在下行分解主調三和弦寫成的主題中展開，這個主題決定了這個樂章跳動的性格。

推薦專輯：
專輯名稱：James Galway:Italian Flute Concertos
演奏者：James Galway
發行編號：RCA 09026611642

皮亞左亞：長笛與吉他的探戈舞曲集
（探戈舞的歷史）

Piazzolla： tango cycle for flute & guitar
"L'histoire du tango"

其他配器：吉他

長度：約20分　創作年代：約1985年

　　阿根廷作曲家皮亞左亞（Astor Piazzolla, 1921~1992）在1992年過世後，全世界忽然又再度刮起一陣探戈旋律，雖然這股旋律先是在60年代皮亞左亞崛起時就已經復甦，後來又因為1990年代初有許多部電影使用他的作品做為背景音樂，而再次帶動探戈風潮。

　　就像佛朗明哥屬於西班牙、Fado命運之歌屬於葡萄牙、鳩羅曲屬於巴西，探戈則是專屬於阿根廷的音樂。但不同於其他這幾種音樂，阿根廷的探戈散佈的範圍和歷史則要大上許多，早在19世紀初，就已經有許多不同國家的人迷上探戈，更已經在芬蘭、俄羅斯和英國等地形成各種不同型式的變型。

　　皮亞左亞對於近代探戈音樂的貢獻，是賦予探戈時代的氣氛，並且予以古典與實用化，讓探戈音樂脫離舞蹈的範圍，這一點雖然早在皮亞左亞之前的古典作曲家如阿爾班尼士和史特拉汶斯基等人都已做

過，但皮亞左亞卻讓這些音樂多出了一種魅力，這層魅力是音樂史上少有的。那是一種耽溺而帶著一點自戀的懷舊色彩，而這也是讓皮亞左亞這些音樂永遠都不會過於主流、卻始終被人偷偷藏在家中聆聽的原因。

《探戈舞的歷史》並不是為傳統的探戈樂團所作，而是寫給長笛與吉他。全曲有20分鐘的長度，也直接挑戰20世紀的舞曲作曲風格。第一樂章的標題為「Bordel 1900」，因為探戈的發源地和它是從Milonga這種舞曲所演變而來。這個揉合了米隆加與哈巴奈拉舞曲的新節奏表現得非常誇張，意味著它並非來自上流社會。

第二樂章則標明「Café 1930」。當時的探戈已經是紅遍阿根廷各個大街小巷，也是被世界各地公認為最熱情狂野的舞蹈。皮亞左亞以他所記憶的布宜諾斯艾利斯咖啡館裡所演奏的探戈做為藍本，將這種情愫帶入這個樂章。

第三樂章是「Nightclub 1960」，描寫當皮亞左亞在美國創造了爵士探戈之後返回布宜諾斯艾利斯，將這種注入新元素的探戈曲帶回母國，這也是「新探戈」（Tango Nuevo）的濫觴。

史特拉汶斯基。

最後一樂章是「現今音樂會」（Concert d'aujourd'hui）。在1980年代，皮亞左亞已經成為古典音樂會中令人興奮的名字。他證明了能夠將斯文的咖啡館探戈與夜總會探戈融合在一起，成為可以登大雅之堂的古典音樂曲目。它的表現語彙是先進又具有震撼性的。已經把探戈從舞曲的形式帶入到舞台欣賞的地位。

推薦專輯：
專輯名稱：Piazzolla For Two：Tangos for Flute & Guitar
演奏者：Patrick Gallois、Goran Sollscher
發行商編號：Deutsche Grammophon(4491852R)

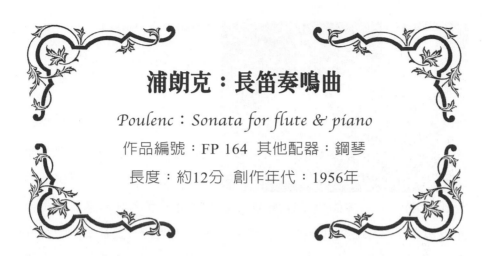

浦朗克：長笛奏鳴曲

Poulenc：Sonata for flute & piano

作品編號：FP 164　其他配器：鋼琴

長度：約12分　創作年代：1956年

法國作曲家浦朗克（Francis Poulenc, 1899~1963）是法國六人組
（Les Six）中的一員。這一組人包括了奧乃格（Arthur Honegger）、奧
里克（George Auric）、米堯（Darius Milhaud）、杜雷（Louis
Durey）、泰利菲（Germaine Tailleferre）。他們反對浪漫樂派，也排斥
德布西印象樂派，尤其不贊同由華格納所代表的德國浪漫傳統。他們
標榜簡單和法國化，以薩替（Erik Satie）和詩人考克多（Jean
Cocteau）為精神領袖。

詩人考克多。

　　　　　　　　六人組中，浦朗克是最玩世不恭的一位，考
克多稱浦朗克是「半豬玀、半僧侶」，這話可謂一
針見血地說中浦朗克的音樂和個性。浦朗克即使
在舞台上介紹自己的作品時，也比較像是市場裡
賣豬肉的商人，一邊拿自己和其他地位岸然的音
樂家開玩笑，一邊卻又彈奏出動人優美的樂聲。
　　　　他在中年以後遭逢好友過世，向來不避諱自己

俄國六人組（Les Six）。

同性戀身份的他，忽然回頭尋找天主教信仰的慰藉，並創作出多首20世紀最優美的聖樂合唱作品。他的作品在鋼琴、藝術歌曲、室內樂、協奏曲、合唱、歌劇上，都在20世紀音樂中獨樹一幟，明明擁有對音樂的敏銳度和旋律天份的他，常刻意隱藏這部份，在樂曲中加以扭曲，不讓人輕易看出來，轉而以諷世和帶點刻薄的尖酸口吻陳述出來。

　　這首長笛奏鳴曲是他知名的室內樂創作，他寫了許多的奏鳴曲，他這個時代的作曲家，像亨德密特等人，都流行為每一種樂器寫作一首奏鳴曲，浦朗克的單簧管奏鳴曲和雙簧管奏鳴曲也在樂壇上享有一席之地。而這首長笛奏鳴曲則因為長笛優美的音色，中和了原本旋律的辛辣諷刺口吻，因此格外受到喜愛。此曲完成於1956年，是由美國一位富婆柯立芝（Elizabeth Coolidge）夫人所委託創作的，並在當年史特拉斯堡音樂節（Strassbourg Festival）舉行首演，當初的長笛家，就是日後大名鼎鼎的長笛家朗帕爾（Jean-Pierre Rampal）。

　　首演之前，還有一次非公開首演，在座只有一人，就是鋼琴家魯賓斯坦（Arthur Rubinstein），他是因為有事要離開巴黎，堅持要聽到此曲，才硬要浦朗克和朗帕爾為他演出。此曲共有三樂章，分別是憂鬱的快板（allegro malinconico）、短歌（cantilena）、遊戲般的疾板(presto giocoso)。浦朗克早在1952年就有想要為長笛寫一首奏鳴曲的

念頭，當時他寫給密友，男中音柏納克（Pierre Bernac）的信中就提到此事。但一直到美國的國會圖書館（Library of Congress）中柯立芝基金會向他提出委託寫作一首室內樂後，他才開始動手。

浦朗克的肖像。

　　此事也反映了浦朗克商人般精打細算的性格，他在向朗帕爾提到將為他創作此曲時，就說：「你一向要我為長笛寫一首奏鳴曲，現在我要寫了，更好的是，美國人要付錢，因為我不認識她，所以這曲子還是一樣可以獻給你。」

　　這首曲子通常是長笛學系畢業考的曲目。第一樂章優美而帶有一種非人間的氣氛，這種效果來自於曲中敏感的調性轉變。而浦朗克很有技巧地遵照奏鳴曲式的發展來譜寫這個樂章，卻始終能夠堅持自己要呈現的靈感。第二樂章正好可以讓我們看到浦朗克晚年重拾宗教後的特質，這樣的旋律也出現在他的無伴奏合唱經文歌中，這種旋律天

推薦專輯：
專輯名稱：Francis Poulenc・2 Sonatas・Trio・
　　　　　Sextet・Elegie
演奏者：Ensemble Wien-Berlin、James Levine
發行商編號：Deutsche Grammophon(427639-2)

份，可以說是音樂史上罕見的。第三樂章是典型的浦朗克式的新古典主義作風，但是其中帶著一種躁進的軍隊進行曲般的色彩，這是一個結構非常複雜的樂章，浦朗克將第一和第二樂章的主題在這裡再現，再加上這個樂章的多道主題，讓人聽得眼花撩亂。

音樂家故事

浦朗克與朗帕爾

　　浦朗克被詩人考克多稱為「半是豬玀半是聖徒」的作曲家。曾經有一個紀念性的演出選在浦朗克60大壽那時候舉辦，有為他祝壽之意。在浦朗克逗得眾人開懷大笑的開場白之後，先是長笛大師朗帕爾登場，與浦朗克合作他的長笛奏鳴曲（Sonata for flute & piano, FP 164）、然後浦朗克又接受觀眾的發問。

　　接著則是由浦朗克親自介紹由他一手發掘來主演他歌劇《聖衣會修女對話錄》（Dialogues des Carmélites）的女高音丹妮·絲杜瓦（Denise Duval）登場，她演唱了浦朗克為她量身打造的三部歌劇：《聖衣會修女對話錄》、《人的聲音》（La voix humaine）和《德瑞莎的乳房》（Les mamelles de Tirésias）中的三段詠歎調。

　　在最後一曲中，浦朗克更破例地出飾該劇中沙文作風的丈夫與杜瓦唱對手戲。這之後是另一場於1961年的演唱會現場，這次是由杜瓦演唱兩首選自浦朗克歌曲集《最矮的一根稻草》（La courte paille）中的兩首歌曲，同樣由浦朗克先於演唱前介紹並擔任鋼琴伴奏。

鄺茨：C大調長笛協奏曲

Quantz：Flute Concerto in C major

作品編號：QV5:15/188 其他配器：無

長度：約16分鐘 創作年代：不詳

　　鄺茨（Johann Joachim Quantz, 1697~1773）出生於德國漢諾瓦（Hanover），他父親是鐵匠，父親過世後，因為寄養在職業樂師叔叔家中，而開始學習音樂。他幾乎學過所有重要的樂器，但特別專精小提琴、雙簧管和小號。

　　他年輕時四處遊歷，後來他成為喜愛長笛的菲特烈大帝御用作曲家，從此過著衣食無憂的生活。從菲特烈大帝的樂譜收藏中發現，鄺茨獻給大帝的作品中，有一半是他早在1740年大帝登基以前就寫好的，顯然他是把舊作當新品獻給了大帝。

　　另外，大帝也沒有為他出版所有的作品，藏於大帝圖書館中的樂譜，有一部份還是只有手稿。鄺茨的樂風是從巴洛克後期過渡到古典樂派前期的代表。早期的作品顯然是採巴洛克式的教堂奏鳴曲（sonata da chiesa）寫成，也就是快－慢－快－慢四樂章的組合。但其中又混入法國舞曲和義大利風格。

　　但是他顯然不是前衛的作曲家，可以看到他的作品總是不經意地

普魯士的菲特烈二世
(Frederick II)，又稱為菲
特烈大帝，他十分支持
藝術家自由創作。

流露出巴洛克式的語句和裝飾旋律。但鄺茲在音樂史上最重要的貢獻，應該是他在1752年出版的長笛教學法「論長笛演奏」一書。書中他不僅論及演奏風格，還傳授許多演奏上的細節，像是手汗要如何避免之類實際上的演奏心得。總計，鄺茲為菲特烈大帝譜寫了300首的協奏曲、200首的室內樂曲。相較之下，音樂水準遠高於鄺茲的卡爾・菲利普・艾曼紐・巴哈（C. P. E. Bach）卻沒有那麼得到菲特烈大帝的寵愛，他的收入只有鄺茲的六分之一，寫給菲特烈大帝的作品也少上許多。

這首《C大調長笛協奏曲》一樣是古典樂派協奏曲三樂章：快－慢－快的形式組成，分別是：快板（allegro）、充滿愛意（amoroso）和疾板（presto）。不像同時代在菲特烈大帝宮廷創作的艾曼紐・巴哈那樣採用古典樂派前期的風格創作，此曲很明顯的回顧了巴洛克獨奏協奏曲的風格和曲式，在獨奏和協奏樂團之間的安排，則總是以應答的方式來呈現。在這個巴洛克樂風正要轉型進入古典樂派的年代裡，作曲家往往有將巴洛克和聲簡化、旋律裝飾性也淡化的情形，鄺茲的傾向沒有那麼嚴重，這可以從他在此曲終樂章那麼繁複的獨奏旋律中聽出來。

鄺茨：G大調長笛協奏曲

Quantz: Concerto for flute & orchestra in G major

其他配器：無

長度：約16分鐘　創作年代：不詳

鄺茨是一個以四處旅遊為學習的人，他曾到過維也納、德勒斯登和華沙等地，有一段時間也在華沙宮廷擔任雙簧管手，但因為覺得雙簧管能突破的有限，乃轉而演奏直吹長笛（traverse flute），並開始對寫作長笛樂曲有興趣，透過接觸到許多法國和義大利的長笛作品，他寫作功力逐漸精進。

之後他更赴義大利、法國進修，拜會了許多一流的演奏家和作曲家，後來他成為菲特烈王子的長笛老師。

1740年菲特烈王子登基為菲特烈大帝，鄺茨也跟著平步青雲，菲特烈大帝免除他一切宮廷樂師職務，付給他大筆年薪，他只需聽令於大帝，陪他奏樂並為他作曲。從此到他過世，他的工作只要出現在大帝晚間的音樂會、作新曲，而且全國上下，只有他一人可以批評大帝的演奏。

也因此，鄺茨在1740年以後的作品，全部都是為長笛所寫。這首G大調協奏曲以巴洛克時代傳統的三樂章型式寫成，分別是快板

（allegro）、憂鬱的歌謠（arioso mesto）和活潑的快板（allegro vivace）。其中最特別的就是第二樂章，這也是全曲中最長的一個樂章。酈茨到晚年深切體認到對位法逐漸不受重視，於是決定要在作品中強調對位法的重要，我們可以從此曲的終樂章中聽出來。

拉威爾：哈巴內拉舞曲

Ravel：Piéce en forme de Habanera

其他配器：鋼琴

長度：約2分　創作年代：1907年

　　哈巴內拉舞曲其實就是哈瓦那舞曲（Havana），可是因為此曲名從西班牙文來，英文延襲了西班牙的拼法，而造成了中譯時的誤解。這原是一種古巴的民俗舞曲，這是古巴最早向舊大陸流傳的音樂型式。而這種舞曲最早則是改良自法國大革命時，逃亡至海地（Haiti）的移民歐洲對舞（contradance）。

　　這種舞在海地大概流傳了半世紀後，逐漸融合了當地西班牙移民和非洲黑人的強烈節奏，而演變成了所謂的哈巴內拉舞。這種舞在音樂史上有很多知名的名著，最近的，像是西班牙作曲家易拉迪爾

（Sebastian Yradier）所寫的《白鴿》（La Paloma）就是以哈巴內拉舞曲的節奏寫成。

　　而比才（Bizet）在歌劇《卡門》（Carmen）寫給女主角演唱那段詠歎調《愛情是隻難馴的小鳥》，也是以哈巴內拉舞曲節奏寫成。事實上，更少為人所知的是，比才的這首哈巴內拉舞曲，正是從易拉迪爾另一首歌曲《El Arreglito》改寫成的。這種舞曲，和阿根廷著名的探戈（Tango）舞曲的出現，也有著分不開的關係。

　　法國印象派作曲家拉威爾（Maurice Ravel,1875~1937)《哈巴內拉舞曲形式的小品》原名《哈巴內拉舞曲形式的母音練習曲》（Vocalise-etude en forme de habanera）。這種歌曲具有難度和藝術性，常會被選在音樂會上演出。拉威爾此曲原是為歌唱家所寫的，且屬意男低音演唱，但後來最常被次女高音所演唱。

拉威爾座落於曼弗特拉莫里的房子。拉威爾是具瑞士及西班牙血統，卻是在法國成長的音樂家。

拉威爾出生於巴斯克海灣一個叫西布爾的小村莊。

　　拉威爾曾將此曲改編成大提琴版本，後來也有小提琴、長笛等多種版本。拉威爾因具有西班牙巴斯克（Basque）血統，對於西班牙民俗音樂有著濃厚的愛。他的作品中觸碰到西班牙主題的，總是呈現出不凡的效果。這首哈巴內拉舞曲是他在1907年創作的。曲中以哈巴內拉舞曲節奏爲基底，旋律充滿巧思，鋼琴伴奏呈現出一種原本哈巴內拉舞曲所不會有的脫俗感，而獨奏聲部則充滿阿拉伯風味，非哈巴內拉舞曲會採用的風格，但這也使人印象深刻。此曲的半音階色彩很強烈，是其鬼魅感的來源。

推薦專輯：
專輯名稱：Romantic Flute Concertos
演奏者：Marc Grauwels(flute)、Joris van den
　　　　Hauwe(oboe)、 Belgian Radio and
　　　　Television Philharmonic Orchestra 、
　　　　Andre Vandernoot(conductor)
發行編號：Naxos 8.555977

The Flute Collection
DDD
8.555977

Romantic Flute Concertos
Moscheles • Donizetti • Fauré • Damaré • Mouquet
Marc Grauwels, Flute and Piccolo
Orchestre symphonique de la Radio & Télévision Belge
André Vandernoot

萊聶克：E大調長笛奏鳴曲「水妖」

Reinecke: Sonata in E major for flute and piano, Undine

作品編號：167 其他配器：鋼琴

長度：約20分 創作年代：1885年

　　《水妖》這首奏鳴曲是萊聶克（Carl Reinecke, 1824~1910）作品中最為人所知的一曲。《水妖》是神話中的人物，經常出現在古典音樂作品中，拉威爾在其鋼琴聯作《夜的加斯帕》（Gaspar de la nui）中，也有一首名為《水妖昂丁》（Ondine）的艱難作品。另外德布西的前奏曲第二冊第八曲也取名為《水妖》。德國知名劇作品霍夫曼（E.T.A. Hoffmann）和作曲家勞沁（Albert Lortzing）也都作過名為（Undine）的歌劇。

　　一般相信，水妖傳說衍生出安徒生童話的「美人魚」，昂丁（Ondine，德文作undine）是水仙（nymph）的同類，貌美而長生不死。唯一的致命傷是不能愛上凡人為他生子，一旦發生，水妖就失去永恆生命。神話中，水妖昂丁愛上一個英國男子羅倫斯，與他結婚。婚禮中，羅倫斯立誓說他的每一口氣都是對兩人愛情忠貞的見證。隨後昂丁產下一子，逐漸年老色衰，羅倫斯便不再愛她了。一天昂丁見

到羅倫斯睡在一女子懷抱，怨恨之餘詛咒羅倫斯，只要他醒著、氣息便在，一旦睡去，則會失去氣息死去。（後來現代醫生就叫「睡眠終止呼吸症」爲「Ondine's curse」。）

這首奏鳴曲並沒有刻意要用器樂做戲劇性的描寫，只是將水妖昂丁這個象徵水、美麗和永恆美貌的概念，藉由音樂來表達。全曲共有四個樂章，分別爲快板（allegro）、間奏曲（intermezzo）、寧靜的行板（andante tranquillo）、終曲（finale）。是貝多芬浪漫時代的奏鳴曲型式，不過例外的是，第二樂章採用了間奏曲，一般會放上小步舞曲或詼諧曲。

這首奏鳴曲的鋼琴份量非常重，第一樂章的主題帶有波西米亞民謠的特質，讓人想起德弗札克同時期的作品。第二樂章，描寫水妖在森林中飄忽難以捉摸的身影，音樂在中段轉成一段靜謐的牧歌，則是描寫水妖讓人驚豔的美貌。第三樂章的旋律構成讓人想到布拉姆斯晚期的鋼琴小品的甘美特質，但在尾段音樂忽然轉疾，則是描寫水妖從陷入熱戀到難掩飄忽本性的突然轉變；終樂章則透露出悲劇性格，暗示著水妖宿命。轉調和鋼琴聲部的彈奏方法，也和法朗克小提琴奏鳴曲有著異曲同工之妙。

萊聶克：D大調長笛協奏曲

Reinecke: Concerto in D major for flute & orchestra

作品編號：283 其他配器：大提琴、打擊樂器
、定音鼓、小號

長度：約21分 創作年代：1908年

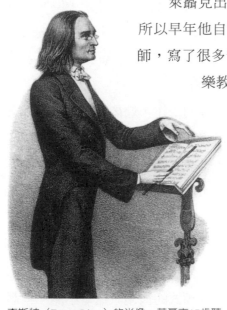

李斯特（Franz Liszt）的肖像。萊聶克17歲聽
到李斯特的演奏後，立志要成為鋼琴家。

萊聶克出生於德國Altona，當時隸屬丹麥，所以早年他自認為是丹麥人。他父親是位音樂教師，寫了很多音樂理論書籍，讓他受到完整的音樂教育。他很小就會作曲，他在11歲聽到當時還未嫁給舒曼的克拉拉（Clara Wieck）演奏後，即對演奏有強烈興趣。

12歲舉行第一場公開演奏會，之後又在17歲聽到李斯特（Franz Liszt）的演奏，為之傾倒之下，乃立志要成為鋼琴家。19歲他就開始巡迴演出，與著名的小提琴家恩斯特（Ernst）

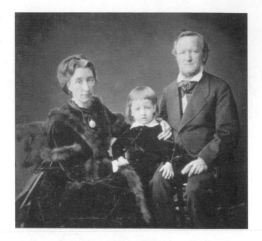
李斯特的女兒柯西瑪（Cosima Liszt）後嫁給華格納為妻。圖中分別為柯西瑪、兒子齊格飛及華格納。

一起在北歐各地演出。在19世紀中葉，他深受舒曼和孟德爾頌等人好評，後來去了丹麥哥本哈根，在克里斯汀三世國王座下擔任樂手。之後他在威瑪與李斯特相遇，在後者的建議下來到巴黎，得以拜見白遼士（Hector Berlioz），並被李斯特聘爲女兒柯西瑪（Cosima）的鋼琴老師，李斯特自己雖是當世頂尖鋼琴家，但他並無意讓女兒成爲鋼琴大師，只是想讓她略識音律，再加上他自己本來就是調情聖手，對於女兒的保護自然無以復加，找萊聶克爲師，看中的，應該是他貌不驚人，而非其出色技藝。

　　之後萊聶克轉到科隆擔任音樂老師的工作，最後進入萊比錫音樂院擔任教職，最後更成爲院長。萊聶克的音樂品味保守，爲萊比錫音樂院聘的教師也一樣，他任內教導出楊納傑克（Leos Janacek）、布魯赫（Max Bruch）、指揮家溫加納（Felix Weingartner）等名家，是德國舉足輕重的保守派大老。

　　在萊比錫期間，他與布拉姆斯結爲好友，並經常拜訪在赴近的舒曼一家人。萊聶克的作品數量相當多，多是鋼琴曲，沒有受到舒曼那種大膽的樂風所影響，而是承襲孟德爾頌式的浪漫派鋼琴小品。萊聶克這個名字在德國是被尊敬的，但是在世界其他地區，則完全受到忽

視。音樂界對他的瞭解則是從他爲巴哈、莫札特、貝多芬鋼琴協奏曲所寫的裝飾奏中有片面的認識。

　　作這首協奏曲時，萊聶克已經84歲，從教育和指揮工作退休下來了。此曲風格幾乎停留在1840年代，而當時卻已經是1908年。史特拉汶斯基、荀白克和德布西等人的前衛作品早就問世了，其間的差異不可謂不大。此曲是長笛協奏曲目中，結構和配器最堅實完整的一部。共以三個樂章組成，分別是非常中庸的快板（allegro molto moderato）、凝重而憂傷地（lento e mesto）、中板（moderato）。配器採用雙管制、打擊樂器、定音鼓和小號，編制相當豐富。第一樂章的和聲帶有濃厚的孟德爾頌風格，旋律則帶有舒曼的風格。樂章進行到一半後，轉入第二主題才聽到其獨特的風格，這裡小號的主題讓人留下深刻的印象；也很生動地運用了定音鼓，在第二主題出現後，大提琴與長笛主奏展開對話，樂章才眞的從緊張憂愁的氣氛中放鬆下來；第三樂章是採用波蘭舞曲主題的輪旋曲式寫成，華麗如同舞會一般。

推薦專輯：
專輯名稱：REINECKE: Flute Concerto / Harp
　　　　　Concerto
演奏者：Patrick Gallois (flute)、Fabrice Pierre (Harp)
發行編號：Naxos8.557404

羅德里哥：田園風長笛協奏曲

Rodrigo: Concierto pastoral for flute & orchestra

其他配器：雙簧管、單簧管、小號、法國號和弦樂團

長度：約26分 創作年代：1978年

　　西班牙失明作曲家羅德里哥（Joaquìn Rodrigo, 1901~1999）可以說是為20世紀而生的作曲家，出生於20世紀第一年、過世於20世紀最後一年。

　　羅德里哥很有系統地以各種標題、為各種不同獨奏樂器，寫作協奏曲，包括1933年為鋼琴寫的《英雄風協奏曲》（Concierto heroico）、接著是1939年成功的《阿蘭費茲吉他協奏曲》（Concierto de Aranjuez）、1943年為小提琴所寫的《夏日協奏曲》（Concierto de estico）、1949年為大提琴所寫的《嘉蘭特風協奏曲》（Concierto en modo galante）、1952年為豎琴寫的《小夜曲風協奏曲》（Concierto serenata）……等，從中我們可以窺得羅德里哥對協奏曲型式的偏好、以及他運用各種樂器，研究協奏曲型式的變化和配器。

　　這首《田園風協奏曲》是他最後完成的一首協奏曲，是長笛家高威委託他創作，於1978年完成。在眾多長笛協奏曲中，此曲以艱難聞

名，但對聽眾而言，卻是以其趣味和獨特三個樂章獨特的魅力取勝。
此曲使用了單把的雙簧管、單簧管、小號、法國號和弦樂團伴奏；以
傳統協奏曲的三樂章組成，分別為：快板（allegro）、慢板
（adagio）、輪旋曲（rondo）。樂曲在弦樂團撥奏和長笛快速音點音音
形中展開，採用巴洛克式的觸技曲（toccata）曲風。長笛、雙簧管、
單簧管像是牧童山歌對唱一樣，輪流同一道牧歌主題。法國號出現象
徵狩獵一般的呼喚，長笛化身為驚惶失措的小鳥，弦樂團則轉變為馬
蹄聲般的殺伐之氣。

　　隨後長笛展開長段的獨奏，最後音樂回到簧管主奏的田園風主
題；第二樂章由長笛展開一段哀怨的主題，在英國管和長笛的應答中
轉入戰爭一般的快速主題，之後長笛介紹出一段完全無關的主題，昂
首闊步中帶著歡欣鼓舞的心情，但隨之單簧管、小號、法國號也紛紛
出現，之後音樂回復悲傷主題，並速度轉慢。這是一個非常複雜而精
彩的樂章，和羅德里哥大部份協奏曲的第二樂章的抒情風非常不同。
第三樂章在長笛簡短的裝飾奏展開後，出現一道詼諧的小步舞曲，音
樂走入一種異色的宮廷舞般的效果，這是一個帶的法國式巴洛克舞曲
風格的樂章。

推薦專輯：
專輯名稱：RODRIGO · KHACHATURIAN： Flute
　　　　　Concertos
演奏者：Patrick Gallois
發行商編號：Deutsche Grammophon(4357672-R)

羅西尼：F大調根據詠嘆調
《內心的悸動》行板與變奏曲

Rossini: Andante and Variations on "Di tanti palpiti", for flute & harp in F major, QR vi/1

其他配器：無

長度：約4分鐘　創作年代：1813年

《內心的悸動》（Di Tanti Palpiti）這首詠嘆調出自羅西尼（Gioachino Rossini,1792~1868）的歌劇《譚克雷第》（Tancredi）第一幕中，歌詞意思是說：「經過那麼多的不安、承受那許多的苦痛。吾愛，我還是希望得到你的原諒。我們終會再見，我會在你充滿愛意的眼神中歡慶。」

《譚克雷第》此劇的故事是以公元1000年的西西里島為背景，描寫十字軍東征時代的阿

《譚克雷第》中的一套戲裝。《譚克雷第》是羅西尼早期最具革命性的歌劇，乃取材自伏爾泰的一部悲劇故事。

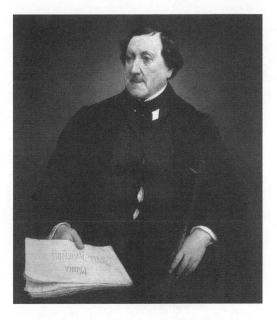
羅西尼的肖像。羅西尼嗜好美食，而且食量驚人，造成他水桶般的身材。

拉伯人和拜占廷兩方交戰於賽拉鳩斯港，該地不願向兩方任何一方屈服獲得保護，奮力自決，但是外患之際，卻又面臨內部意見紛立的問題。

　　這段詠嘆調在19世紀上半葉紅遍整個歐陸，爲當時歌劇界最暢銷的作品，改編過此詠嘆調的人不只羅西尼自己，還包括帕格尼尼，他爲小提琴寫了一段複雜的變奏曲，還要求要以「變律調弦法」（scordatura）將小提琴四弦調成不同的音調來演奏。

　　但是最有名的一段變奏，則是來自華格納，不知是出於嫉妒和是羨慕，他譏諷羅西尼這部莊歌劇從頭到尾沒有別的貢獻和優點，只有這首詠嘆調出色，並在他著名的歌劇《紐倫堡名歌手》（Die Meistersinger von Nurnburg）中引用並加以嘲弄。譚克雷第一角是男性，但是羅西尼當初是爲閹人歌唱家（castrato）所寫，現代並沒有男性可以唱到這麼高的音，所以在閹人歌唱家消失以後，都是以次女高音來演唱。

　　羅西尼作品多半集中在歌劇上，除了晚年的一些退休自娛之作外，鮮有正式演奏會足供上演的器樂曲，這首變奏曲是個特例，應該

以羅西尼歌劇演員為題材的漫畫作品「音樂狂熱」。
近代義大利歌劇始祖羅西尼，影響所及，遍至德、
法，時間長達五十餘年。

是他知道這段詠嘆調太常被
拿來變奏，自己也寫一段變
奏，以免肥水落於外人田。
這首變奏曲一開始的行板並未
出現這段詠嘆調，這是19世紀
初寫作變奏曲的慣例，先以序
奏開始，之後才由長笛吹奏出
「di tanti palpiti」的主題，之後第一
個變奏以快速的長笛點奏展開；第二變奏則轉入小調；然後樂曲就回
復主題，進入尾奏後很快的結束。

聖桑：奧蒂蕾特

Saint-Saëns: Odelette, Op. 162

作品編號：162 其他配器：管弦樂

長度：約8分 創作年代：1920年

這首《奧蒂蕾特》是法國作曲家聖桑（Camille Saint-Saëns, 1835~1921），在1920年爲巴黎音樂院所寫的。當時他已經高齡85歲了，但是此曲卻還是一樣的架構嚴謹、條理分明，且充滿靈感和旋律美。樂曲在管弦樂團帶著緊張的序奏後，很快就由長笛吹起柔美的第一主題，之後這個主題會以變奏曲的方式，一再循環出現，但每次都有不同的變奏。

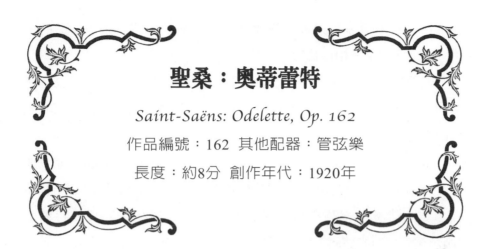

之後這個主題成爲轉入小調的主題依據，這段音樂主要是由管弦樂團中的雙簧管來主奏，長笛則以高裝飾性的華麗音形伴奏。

樂曲到中段會出現快速三連音的獨奏樂段，這也是曲中最具有效果的一段音樂。長笛像蝴蝶一樣翱翔著。奧蒂蕾特是法文女子的姓

聖桑的肖像。

名，本來就是指擁有如銀鈴般悅耳聲音的女子，這首長笛小品的優美，與這個名字是相得益彰。

聖桑見證了人類音樂史上變動最厲害的一段時間，他自己在這段時間的評價，更從樂壇菁英、到大老，乃至最後被新一代作曲家嘲諷落伍老派。

聖桑天生就有絕對音感，兩歲開始學鋼琴，他還未滿四歲會作曲，首曲手稿現在還保存在法國國家圖書館中。5歲舉行第一場音樂會，為人伴奏貝多芬小提琴奏鳴曲，同時已經在研究莫札特歌劇《唐‧喬凡尼》的總譜。

10歲第一場個人獨奏會上，他的安可曲是隨觀眾在貝多芬32首奏鳴曲中挑選任何一首！聖桑不只在音樂上表現出色，還鑽研地質學、考古學、植物學和鱗翅類昆蟲，更是數學專家，並針對音響和神秘儀式撰寫學術性論文。

這麼顯赫出色的天份卻不敵時代品味的變遷，晚年的聖桑，被德布西諷刺為可悲的懷舊人物，空有才華，而無見解。

《動物狂歡節》中，將動物園常見的動物加入熱鬧的狂歡節場面中。

但其實在年輕時，聖桑也是前衛的作曲家，他是法國最早引進華格納、李斯特等現代前衛音樂的人。他曾在華格納面前，看著歌劇《崔斯坦與伊索德》和《羅恩格林》的總譜視奏，讓華格納震驚不已，被稱讚爲「當代最偉大的音樂心靈」。

　　但對於現代音樂的問世，他則一再排斥，史特拉汶斯基的《春之祭》首演時，他怒氣沖沖離開音樂廳的事，是音樂史上知名的大事。

　　德布西的歌劇《佩利亞與梅麗桑》一劇首演時，他也說自己放棄休假，要留在巴黎等著講該劇的壞話。聖桑最爲人知的作品，是他生前指明不准公開演出、發行的樂曲《動物狂歡節》。

舒伯特：凋謝的花朵序奏與變奏曲，
D.802

*Schubert: Variations on Trockne Blumen for flute &
piano in E minor, D.802*

作品編號：D.802　其他配器：無

長度：約17分　創作年代：1824年

　　這首變奏曲是舒伯特依據他的藝術歌曲《凋謝的花朵》改編而成的。此一曲選自舒伯特的聯篇歌曲集（Lieder Cycle）《美麗的磨坊少女》（Die Schone Mullerin），這套歌曲集中共有20首歌曲，此曲是第18曲，也是集中最著名的旋律之一。

舒伯特的肖像。

樂曲一共由序奏、主題和七段變奏曲所組成。此曲在舒伯特生前從未出版過，第一次出版是在他過世後的1850年。舒伯特很少單獨爲長笛創作，此曲是很特別的一首。舒伯特經常以自己的藝術歌曲爲主題，放在器樂音樂中，像他爲鋼琴五重奏所寫的《鱒魚》五重奏（Trout Quintet）、爲鋼琴獨奏所寫的《流浪者幻想曲》（The Wanderer Fantasy）和《G小調小提琴幻想曲》等等。

《凋謝的花朵》一曲是以小調寫成的悲傷歌曲，歌詞是這樣的：

你們這些小花啊，是她送給我的。

理應隨我躺在墓中，

為什麼這麼悲傷地看著我，

好像都明白出了什麼事。

你們這些小花啊，多麼凋零多麼蒼白。

你們這些小花啊，為什麼如此濡濕？

眼淚不會帶來五月的綠意，

也不能讓死去的愛再盛開。

春天會來冬天會走，

小花還會在草地上滋長，

小花也會躺在我墓地上。

所有她送我的這些小花，

等她再回到小丘散步，

回想起：他的愛才是真愛時，

到時你們這些小花才開出來，

而春天就來了冬天也盡了。

推薦專輯：
專輯名稱：Schubert：Oktett Variations《Trockne
　　　　　 Blumen》
演奏者：Aurele Nicolet
發行商編號：Deutsche Grammophon(453666)

史塔密茨：G大調長笛協奏曲

Stamitz: Concerto for flute & orchestra in G major

作品編號：29　其他配器：法國號和雙簧管

長度：約17分　創作年代：1824年

　　音樂史上有三位史塔密茲，一位是卡爾（Carl），一位是約翰（Johann）、還以一位則是安東（Anton）。卡爾和安東是約翰的兒子，卡爾是哥哥。卡爾史塔密茲是曼罕樂派的代表人物，在侯爵帕拉汀（Palatine）宮廷擔任樂師。他父親則是這裡的樂長。

　　他們一家其實都來自波西米亞，他父親在1730年代以小提琴演奏聞名，在1741年被聘進入曼罕宮廷。曼罕樂派其實就是在約翰一手訓練下，才有那麼精良的樂團，並逐漸確立其在北德音樂界的影響力和名聲。約翰早逝，卡爾在擔任曼罕宮廷樂團第二小提琴部的樂師一段時間後，前往巴黎旅行，成為當地公爵的宮廷作曲家。

　　在這裡得以認識戈賽克（Gossec）等作曲家，和弟弟安東成為這裡的「性靈音樂會」（Concert Spirituel）的常客。1772年他還獲邀進入凡爾賽宮，為法皇創作交響曲。

　　卡爾應該是算是曼罕樂派出身作曲家中，年輕一輩唯一在作曲上

獲得歷史肯定的。在巴黎期間是他作曲家聲名的頂點，在這裡他出版了許多的創作。之後他陸續到過倫敦和海牙，在這裡他還遇到貝多芬，當時已經以神童身份踏入樂壇的貝多芬，在音樂會上的酬勞，比作曲家的史塔密茲還要高。

1790年代開始，史塔密茲的生涯走入低潮，他的作品乏人問津，沒有人要為他開音樂會，他更常常身無分文。1801年過世時，更是欠下一大筆債務。

跟那時代的作曲家一樣，史塔密茲的作品量相當龐大，有60部協奏曲，其中有為大提琴、小提琴、巴松管、鋼琴和單簧管、長笛等等。這裡面最常被演奏的就是長笛和單簧管的協奏曲。

史塔密茲的長笛協奏曲作品一共有七首流傳後世。這首協奏曲和同時代木管協奏曲比較不同的地方在加進了兩把法國號和雙簧管。此曲共有三個樂章，分別是快板（allegro）、不太慢的行板（andante non troppo moderato）、快板輪旋曲（rondo allegro）。

第一樂章有非常冗長的管弦樂團序奏，這也是曼罕樂派的典型手法。樂章到尾奏以前，也會出現一段裝飾奏（cadenza）供長笛家展示技巧。

塔替尼：D大調長笛協奏曲

Tartini: Flute Concerto in D major

其他配器：鋼琴

長度：約14分　創作年代：1882年

義大利作曲家塔替尼（Giuseppe Tartini,1692~1770）最著名的作品就是《魔鬼的顫音》小提琴奏鳴曲（the Devil's Trill）。

這首作品因為末樂章高難度的顫音而聞名於世，塔替尼在音樂史上的地位，也在他開發小提琴技巧上，因此被後世譽為「巴洛克的帕格尼尼」，他可以說是在西方音樂史三百年間，第一位提昇小提琴演奏技巧的名家。

他出生於皮拉諾（Pirano），父親是商人，從小學音樂的他，後來進了帕杜瓦（Padua）大學研習神學、哲學和文學，但他大學還沒唸完，就和當地樞機主教的姪兒之妻私奔，最後流落到羅馬，投入一名僧侶門下習樂，並計劃前往克雷蒙那學習小提琴。

但學業未竟就因為思念妻子回到帕杜瓦，之後他參加威尼斯舉辦的小提琴對決，與作曲家維拉契尼（Francesco Veracini）競技，這場比賽讓他警覺自己習藝不精，乃又轉投另一位大師習樂。之後他漸漸獲得聲名，乃創辦了一間提琴學校，作育了許多歐洲的重要提琴家。

塔替尼一生共寫了超過130首的小提琴協奏曲、170首的小提琴奏鳴曲，50首三重奏鳴曲、這裡面大概只有不到四分之一的作品有樂譜印行，其餘至今都還是手稿的型式藏於圖書館中。

他一共寫了兩首長笛協奏曲，但來源爭論極大，還有待考證。

此曲的第一樂章「快板」（allegro）是以嘉蘭特（galant）風寫成，這是巴洛

威尼斯佩薩洛教堂的巴洛克風格屋頂壁飾。接續文藝復興時期之後的藝術表現，稱為巴洛克風格。

克後期流行於法國的一種樂風，這個樂章主要是以法國式的管弦樂序曲風格譜成；第二樂章「凝重的」（grave）是一個非常優美的樂章，曲中弦樂團一慣地以同樣的簡單音形伴奏，每一個小節才依和弦變換一次，中段則轉入小調；第三樂章「快板」（allegro）是擁有艱難技巧的樂章。

柴可夫斯基：F小調感傷圓舞曲

Tchaikovsky: Valse sentimentale in F minor

作品編號：作品51、第6號　其他配器：鋼琴

長度：約3分　創作年代：1882年

俄國作曲家柴可夫斯基以他的六首交響曲以及《第一號鋼琴協奏曲》、《小提琴協奏曲》、《胡桃鉗》、《天鵝湖》、《睡美人》三大芭蕾舞劇聞名樂史。他其實也寫作了很多的鋼琴小品，其中最有名的是難度中等的《四季》（The Seasons）。

柴可夫斯基的肖像。

這首《感傷圓舞曲》原出自柴可夫斯基作品51的《六首鋼琴小品》（Morceaux pour piano），這六首小品中第一、三、六曲是圓舞曲，第二曲是波卡舞曲（Polka）、第五曲是浪漫曲（Romance）。且六曲各自獻給六名不同女性。這是柴可夫斯基在1882年8月間的創作。這套作品是柴可夫斯基應聖彼得堡一

位出版商之邀，爲其讀者創作的，委託
信上他指名要柴氏寫一套六曲的鋼琴小
品，其中分別要各自以「夜曲」
（nocturne）、沙龍圓舞曲（Salon Waltz）
和俄羅斯舞曲（Russian Dance）命名。

俄羅斯民間刊物的一頁，柴可夫斯基
將俄羅斯的民族活力，注入他的音樂
中。

　　但此事引起了柴可夫斯基原始出版
商的抗議，認爲他擁有柴可夫斯基所有
作品出版權力，柴氏不該有作品交由其
他人發表。最後柴可夫斯基屈從，並在
9月10號將完成的稿子交給原始出版
商。這套作品柴可夫斯基是以沙龍風格
寫成的輕鬆小品，只有第四曲的技巧難
度較高。

　　此曲是以蕭邦風格寫成，跟尋常的圓舞曲一樣，中間有一段和主
圓舞曲段性格相反的中奏，速度較快。之後才又回到第一段，並加進
即興的裝飾奏段。

　　柴可夫斯基雖然是俄國人，但是對於圓舞曲這種維也納的流行音
樂，卻有著很深的喜愛，他的作品，總是給予圓舞曲最美好的旋律和
創意，而且也非常偏愛使用圓舞曲，即使在一般習慣不會採用圓舞曲
的交響曲中，也會採用這種曲式來創作。此曲是以其奇妙的旋律，在
大小調之間微妙地游移，並在第二主題中轉成光明卻帶有懷舊色彩的
大調，而受到人喜歡的。

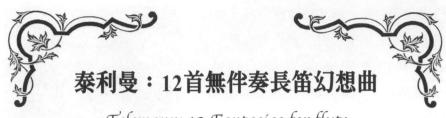

泰利曼：12首無伴奏長笛幻想曲

Telemann: 12 Fantasias for flute

其他配器：無

長度：約60分　創作年代：1732年

　　巴洛克德國作曲家泰利曼（Georg Philipp Telemann）在1732年出版了這套12首無伴奏長笛幻想曲，當時他正處於事業巔峰，被舉世公認為德國當代最頂尖的作曲家。

　　當時他在漢堡擔任樂長，因為當地在人文上高度的發達和自由，讓他開始大膽地實驗新的音樂風格和技巧，正是因為他這些創新的實驗，帶動巴洛克後期的音樂走向未來的古典樂派，這也是泰利曼和總是回顧的巴哈最大不同的地方：他是一位前瞻者。

　　而泰利曼之所以具有這樣的影響力，更因為他懂得為自己的作品印製樂譜，透過發行，他的作品被更多人演奏和聽到，泰利曼顯然是很懂得作生意的人，因為他不和出版商接洽，而是親自印行樂譜，所有想買的人都要採預約訂購方式向他認購，當時歐洲包括巴哈、韓德爾和許多王公貴族都是他的訂戶。

　　他在發行這套無伴奏幻想曲的同時，也發行小提琴、古大提琴等

的幻想曲，可惜的是，只有這套長笛幻想曲留了下來。

在這套幻想曲中，泰利曼已經開始在朝向古典樂派進行，逐漸遠離巴洛克時代的風格，他採用了許多宮廷舞曲和歌劇詠嘆調、協奏曲樂章和農民舞曲來裝點這套幻想曲，讓整套樂曲非常的豐富多樣。

這12首幻想曲每一首的都有不同的調性，按照巴洛克長笛的不平均調律法，這12個調吹下來，每一首都因此會產生不同的音色，但這在現代長笛就不太能聽出來，因為現代長笛是採均律的方式製作的。

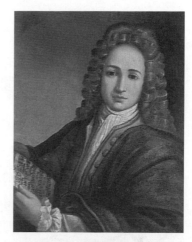

韓德爾的肖像。當時歐洲包括巴哈、韓德爾和許多王公貴族都是泰利曼樂譜的訂戶。

這12首幻想曲依序為：第1號A大調、第2號A小調、第3號B小調、第4號降B大調、第5號C大調、第6號D小調、第7號D大調、第8號E小調、第9號E大調、第10號升F小調、第11號G大調以及第12號G小調等。

可以看出來泰利曼是依照大小調各一組的關係在排列這12首幻想曲。12和6是巴洛克時代的數字元素，這是象徵完美的數字，作品出版往往是以12首一套。

韋瓦第：D大調長笛協奏曲《金翅雀》

*Vivaldi：Flute Concerto, for flute, strings &
continuo in D major "Il gardellino"*

作品編號：10/3，RV 428　其他配器：弦樂

長度：約9分　創作年代：1729年

　　韋瓦第（Antonio Vivaldi,1678～1741）的作品16首長笛協奏曲是
所有近代長笛家都一定會演奏的曲目。在韋瓦第的時代橫吹式長笛蓬
勃發展，也是長笛首次在音樂史上採用這種吹奏方式的時代，這種橫
吹式的長笛，是在17世紀末才在法國發跡的。這種橫吹式長笛能夠演
奏出更多的顫音和裝飾音，也因此深受那個嘉蘭特（Gallant）風格時
尚風行的年代所歡迎。

　　　　　　　　　橫吹式長笛傳到義大利後，韋瓦第是
首先大量為它寫曲的作曲家，他先是在
1710年代中葉寫了一系列為這種長笛所

瓜第：「聖喬凡尼和波羅修道院」。1697年韋瓦第活躍於聖
喬凡尼教區，參加許多音樂活動。

寫的室內協奏曲，但這主要是一些大協奏曲的型式。韋瓦第為單支長笛所寫的協奏曲，一直要到1720年左右出現。

在此之前韋瓦第已經對寫作直笛協奏曲有相當的經驗，他深知這種樂器聲音柔和，不能夠勉強要它在樂團伴奏下嶄露頭角，所以在這套於1729年阿姆斯特丹出版的作品編號「10」之中6首長笛協奏曲系列中，特別精心地針對伴奏樂團的層次予以調整，以求長笛音色在樂團中的能見度。

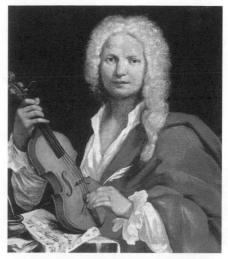

1703年，韋瓦第以25歲的盛年，正式取得神父資格，由於長了一頭紅髮，因此有「紅髮神父」之稱。

這套作品也就成為音樂史上第一套真正為橫吹式長笛所作的協奏曲。此後，韋瓦第又陸續寫了11首類似的長笛協奏曲，有許多都是他晚期作品中的傑作。韋瓦第和巴哈一樣，都喜歡將自己的舊作拿來改編，供其它樂器演奏，在這套作品編號「10」的協奏曲中，也出現同樣的情形，其中前3首《海上風暴》、《夜》和《金翅雀》是最受歡迎的長笛協奏曲，卻是從其他作品改編的。

《金翅雀》的開頭以快板急速地嬉戲，還有許多啁啾的音符，在長笛部分（偶爾也發生在小提琴），快樂有活力的韻律使此曲熱力四射。第二樂章註明是如歌的西西里舞曲風格。第三樂章又回到快板樂章，以雀躍式的速度將此曲帶到結束。

韋瓦第：G小調長笛協奏曲《夜》

Vivaldi：Flute Concerto, for flute, strings &
continuo in G minor "La Notte"

作品編號：10/2, RV 439　其他配器：弦樂

長度：約9分　創作年代：1729年

　　G小調長笛協奏曲《夜》，是唯一以小調寫成的長笛協奏曲。它一反平常所使用三樂章的形式而改以四個樂章寫成。第二樂章以鬼魅（Fantasm）的主題呈現。

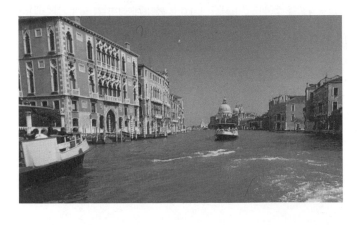

威尼斯大運河一景。
韋瓦第的創作生涯，
可以說是從他的故鄉
威尼斯開始。

韋瓦第：F大調長笛協奏曲

Vivaldi：Flute Concerto, for flute, strings & continuo in F major

作品編號： 10/5, RV 434　其他配器：弦樂

長度：約7分　創作年代：1729年

　　《F大調長笛協奏曲》是沒有標題的協奏曲。以從容不迫的速度開始，然後以優雅地移動，弦樂組的襯托從開始至終都維持樂曲的框架，快板樂章的速度以快樂的情緒帶到終曲。

推薦專輯：

專輯名稱：VIVALDI: Flute Concertos (Famous)

演奏者：Jiri Valek(flute)、Capella Istropolitana、
　　　　Jaroslav Krecek

發行編號：Naxos8.554053

Part 3
世界頂尖的長笛家

安德列‧阿朵里安

(Adorjan, Andras 1950~)

主修牙醫科的長笛家

　　安德列‧阿朵里安是長笛界的奇葩。他的故事十分傳奇，他從小就有音樂天份，也一直都在學習長笛，但求學階段卻主修牙科，立志要當一位牙醫。直到他贏得音樂比賽大獎後，他才認為自己熱愛長笛的程度更甚牙醫，因此決定放棄牙醫的夢想，改而立志當一位職業演奏家。

　　他剛出道時，樂壇曾有人評論，認為他是最有朝氣的演奏家，他的音色明朗、如小鳥的羽翼，讓人想振翅高飛。

　　阿朵里安纖細、精巧純熟的演奏手法，加上平穩的風格，演奏出來的音樂富有純粹、甜美的音色，音階變化豐富、充滿多樣化的色彩，這就是阿朵里安獨特的個人魅力，對樂曲天賦般的敏銳，讓阿朵里安這位當代偉大長笛家享譽國際。

　　阿朵里安後來又獲得日內瓦長笛大賽的金牌，現已是國際樂壇長笛大賽經常邀約的評審，也常常受邀到各國參加演出或是舉行自己的個人獨奏會。2006年台灣的國際長笛音樂節，邀請多位享譽國際的長笛大師來台參與演出，而阿朵里安就是其中一位。

羅伯特・艾特肯

（Aitken, Robert 1939~）

多才多藝的加拿大音樂家

　　羅伯特・艾特肯是加拿大著名的長笛家，也是享譽國際的作曲家。自小就洋溢過人的音樂才華，於19歲時即擔任溫哥華交響樂團的長笛首席。後在加拿大廣播交響樂團期間，則與多位知名指揮家的合作，有著非常豐富精采的演出。

　　他並先後於溫哥華大學與多倫多大學深入研習作曲，師承芭芭拉・潘特蘭（Barbara Pentland）、溫茲威格（John Weinzweig）以及謝佛（Myron Schaeffer）等音樂大師。

　　之後，艾特肯離開加拿大，前往歐洲學習更高深的長笛技巧，追隨心中偶像—當代長笛大師莫易茲（Marcel Moyse）。25歲時，回加拿大擔任多倫多交響樂團長笛首席、後於1970年全心投入作曲及獨奏家生涯。

　　多倫多交響樂團的常任指揮小澤征爾，常指定演奏艾特肯的作品，而除了北美地區，國際知名的樂團也常常委託他作曲，雖然他所作的曲子受到喜好，但他並沒有因此遺忘長笛。

　　因為有過與眾多樂團合作演出經驗，使艾肯特除了在長笛演奏上有著純熟的技巧外，更擁有對音色的強烈敏感度。他豐潤的演奏風貌

與大格局，也是當今長笛家所少有的。他對管絃樂編制的敏銳感，也使艾肯特的作曲更全面性與多樣性，能夠大膽創新，風格豐富獨特，也多次獲獎肯定。

　　1970年到1972年間，他創辦並指導「Music Today」音樂節，並於1971年與作曲家Norma Beecroft共同成立「多倫多新音樂音樂會」，迄今他仍為此樂團之總監。

樂曲小常識

調性（Totnality）
這是指一種感覺，是一小組音編組起來的音樂，所給予聽者的感覺。在音樂中，調性的基礎是大調和小調；一個調稱為「大」（major）調或者「小」（minor），要看它是以大音階還是小音階為基礎。在這種音樂形式被確立之前，音樂是以各種教會調式為基礎。

旋律（Melody）
音樂三大要素（旋律、節奏、和聲）之一。單音之連續進行謂之旋律。簡單說來，旋律是一連串高低長短不同的音，按著某種形式連接而成；它脫離不了時間性的節奏，但可以沒有和聲。譬如第9世紀以前許多歌曲，尤其是民歌，大都是單音，也就是單聲部。多人同唱單一旋律的，稱為「同聲」。

節奏（Rhythm）
節奏是一個樂章的整體感覺，既具規律性又富有變化。因此，呼吸、脈搏、潮汐都是節奏的一種。音樂的節奏分為兩類，一是長音與短音交互而產生的節奏，一是強音與弱音反覆而產生的節奏。前者指時間的移轉，後指空間（音高）的運動。

和聲（Harmony）
一種音樂作品的和弦（垂直的）組織，和水平進行的旋律相反。指的是高低不同的聲音，依照一定的法則互相交疊（畫在樂譜上，同一位置會有多個音符）。這種情況連續下去便形成和聲。

威廉·班乃特

（*Bennett, William 1936~*）

獲贈大英帝國榮譽勳章

　　威廉·班乃特是當今世界首屈一指且具有領導地位的長笛大師，在國際間具有極高的聲望。他的笛音豐富多變、高貴熱情，具獨特音樂風格及動人詮釋方法。

　　1936年出生於倫敦，威廉·班乃特的雙親都是藝術家，造就了他與生俱來的藝術細胞及音樂天份。班乃特對於父親的工作非常崇拜著迷，他10歲的時候就立志要繼承父志，當一位偉大的建築師。但當他12歲第一次接觸到長笛時，馬上改變自己的想法，決定要成為一名音樂家。開始學習長笛後，當時即展露他的音樂天份及獨特的音樂風格，班乃特22歲那年，申請到法國政府的獎學金，使他得以到巴黎去學習更深入的音樂理論及技巧，並且有幸跟隨音樂大師朗帕爾，成為他的得意門生。

　　他待在法國的最後一段時間裡，更贏得了日內瓦國際音樂大賽的大獎，就這樣一步踏入職業長笛界。1960年期間又向大師莫易茲學習長笛的演奏技巧。畢業之後，班乃特成為英國廣播公司北方交響樂團（BBC Northern Symphony Orchestra）的一員，開啟了他樂團演出的生涯。在BBC的這段期間，漸漸有許多人注意到他的笛音，並且推崇他

的音樂，名聲愈來愈響亮。隨後他進入莎德樂威爾斯管絃樂團、倫敦交響樂團，擔任了多年的長笛首席。他成名後，也為許多唱片公司錄製了不少，大受好評的長笛音樂專輯。

身為一名演出技巧和意境都令人激賞的長笛家，班乃特不只是注重自身的長笛技巧，他還努力要將長笛發揚光大，希望能有更多人喜歡長笛音樂、學習長笛的演奏，因此他除了致力獨奏演出以及室內樂之外，也在德國的弗萊堡音樂專科學校及英國皇家音樂院兼課任教，教授長笛基本技巧講座，並闡述自身音樂歷程心得，是當代第一流長笛教授。

為了肯定他在音樂界上的卓越貢獻，1995年，英國女皇特頒贈大英帝國榮譽勳章給他。而2002年，國際長笛協會更頒給他終身成就獎，2004年義大利長笛協會尊稱他為黃金長笛演奏家。

樂曲小常識

對位法（Counterpoint）

Counterpoint，一辭源自於（Punctus contra punctum），指的是「音符對音符、旋律對旋律」兩個或兩個以上旋律同時發音的的意思。其中被拿來當作基礎旋律的稱為定旋律（cantus firmus），為了和這個旋律相對，配上具有伴奏性質的旋律的方法，就稱為對位法。而這個對位法寫成的旋律，就稱為對旋律。

對位法大致從9世紀便開始發展，是一種古老的作曲手法。在巴哈的音樂中，「對位」的手法已經完全融入他的作品裡，「賦格」與「卡農」都是以對位手法來寫作的曲式，在巴哈的鍵盤作品中，他將賦格的藝術推至巔峰，許多音樂線條各自發展又能完美的融合在一起，既規律又華麗，令人目不暇給。

麥克‧德波斯特

(Debost, Michel 1934~)
充滿生命力的長笛手

　　德波斯特是世界頂尖的長笛家之一，每場演奏會都展現充沛的精力，讓觀眾有耳目一新、曙光乍見的感覺。

　　曾有媒體形容德波斯特：「如果說有人能比德波斯特更能收放自如、吹出更精細優美的長笛音色，是十分令人懷疑的。他不是個照本宣科的樂匠，呈現給觀眾的音樂都是栩栩如生。」

　　不論是在教書還是演奏或是他的寫作作品中，德波斯特都給人一種活力十足感覺。

　　德波斯特是法國人，他的前半生有一大半的日子是在法國巴黎音樂學院教書以及舉辦世界巡迴獨奏會，當他覺得功成身退時，他辭掉了教書的工作，跑到美國去，有很多人問他，爲什麼要離開法國，他的回答是：「因爲我已經成功地讓朗帕爾留在巴黎音樂學院了。」

　　他爲了要讓更多人愛上長笛，所以選擇到長笛家較少居住的美國，他在美國的歐柏林音樂學院教書，是一個很好的老師，他在巴黎音樂學院的學生帕胡德就曾轉述過他上課時對學生說的話：「我的教導並非聖經，而是根據聖徒麥可創作而的福音。」

　　他的學生更認爲：他帶來的長笛學習的新指標，其中蘊含50多年

以來的實務經驗、敏感細緻的觀察能力、豁達的心胸以及洞悉世事的大智慧。

　　目前居住在美國的德波斯特，為美國知名報紙寫長笛專欄，利用專欄將長笛的知識傳佈出去，他的專欄也曾集結成書出版。而德波斯特近期出版長笛著作，名為「長笛from A to Z」，這本書也有繁體中文翻譯版本，對長笛新手有很大的助益。

　　他率直的寫作風格叫人耳目一新，內容深入淺出，無論是長笛學生或職業長笛手，都能因他的教誨而獲益良多。2001年時德波斯特，受法國國家長笛協會頒發長笛終身成就獎，以彰顯他對長笛界所做出的貢獻。

法國巴黎音樂院的外觀。德波斯特是該院著名的長笛教授之一。

派屈克・嘉洛瓦

（*Gallois,Patrick 1956~*）
高貴典雅法國長笛王子

　　嘉洛瓦為法國音樂界的新銳音樂家，在國際音樂領域中，成績非常優秀。他演奏的長笛音色醇厚飄逸、圓潤結實、亮麗溫暖，加上他難以形容的高超技巧，相當受到音樂界的注目。

　　嘉洛瓦在非常年輕時候，就以獨奏家的身份闖蕩國際樂壇，他在日本非常受歡迎，甚至得到「長笛王子」的封號，發行過多張著名且暢銷的長笛音樂專輯。（台灣的福茂公司也曾代理過日本發行的專輯，中文名稱為「黃金般的長笛」。）

　　來自法國南部城市裏爾的一個音樂世家，嘉洛瓦從小就受到音樂的薰陶。只是剛開始他所學的並非長笛，而是小提琴和鋼琴，後來有一次聽了長笛大師朗帕爾的演奏後，瘋狂愛上他的笛聲，並且放棄了原本的樂器，改為學習長笛。

　　17歲時，考入巴黎音樂學院，並且如願以償地做了朗帕爾的學生，後來又轉到另一名長笛大師拉盧的門下學習，成績優異。嘉洛瓦在校時，便常常應邀參加一些交響樂團的表演，並且以第一名的成績畢業，當時的他才19歲。畢業後，立即被家鄉的裏爾交響樂團聘為長笛首席，隔年又被法國國家交響樂團挖角，做了該團的長笛首席獨奏

家。嘉洛瓦的演奏繼承了法國長笛學派的高貴典雅，同時也融入了新鮮活力的時代氣息。他在樂團期間的演奏，廣受好評和歡迎。

在法國交響樂團待了7年之後，嘉洛瓦做了一個重大的決定——離開法國國家交響樂團，以自由音樂家的身份來開拓出一個新天地。當時他的日子並不好過，他回憶說：「在離開樂團的最初幾年，許多事情都要靠自己來解決。有時，你到前兩個小時還沈緬於長笛的世界，接著卻要考慮怎樣和某個演出商或唱片公司打交道。而再過兩個小時又要登臺演奏莫札特的協奏曲。」

儘管日子是這樣的不容易，嘉洛瓦的事業逐漸往上爬。他的足跡和笛音已經從最初的北歐和日本的十幾個城市擴展到整個歐洲、北美洲及亞洲等幾十個國家。

他也常應邀參與一些重要的演出以及著名的音樂節。1990年，他還成立了自己的室內樂團「巴黎學會樂團」。而他錄製的唱片曲目也從最初主要面對一般大眾的半流行性作品，轉而錄製正統的純古典長笛曲目。

1991年，他被DG唱片公司簽下後，舞臺演出及唱片的發展更加活躍和引人矚目，是當今中青年一代長笛演奏家中的翹楚。

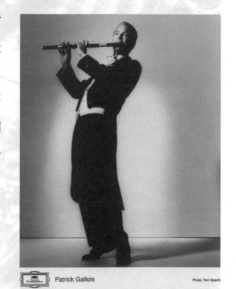

Patrick Gallois Photo: Tom Specht

長笛王子嘉洛瓦演奏時姿態十分優雅。

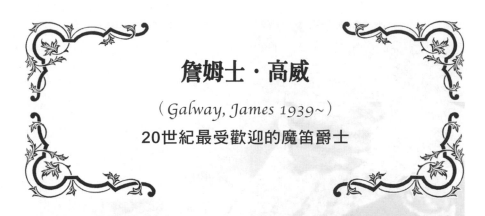

詹姆士・高威

（*Galway, James 1939~*）

20世紀最受歡迎的魔笛爵士

　　詹姆士・高威爵士是目前世界上最有名的長笛演奏大師。他的長笛音樂有「魔笛」的稱號，擅長各種領域的曲目，他的長笛音色飽滿圓潤、演奏旋律爽朗，對古典音樂的表現擁有無人可及的超群技巧。

　　1939年誕生於北愛爾蘭的首都貝爾浮士特，他生命中的第一件樂器，是愛爾蘭的傳統樂器，錫口笛。年幼的高威，很快就學會吹奏錫口笛的技巧，並且運用自如。但是高威的正式音樂訓練，是從小提琴的學習開始，也許是受到錫口笛的影響，高威的興趣漸漸轉移到長笛上面。他12歲時，在一個長笛獨奏賽中，取得了初級、高級和開放類的三個第一名，這項殊榮，使他下了一個重大的決定，要將演奏長笛作為自己的終身職業。

　　從巴黎音樂學院畢業後，高威開始他的長笛職業生涯，他的第一個工作，是在塞德勒威爾士歌劇院的管弦樂團擔任長笛手，接下來他先後在數個知名的樂團中擔任長笛手的職位。由於他卓越的演奏技巧，1969年，被當時音樂界舉足輕重的指揮家卡拉揚看中，招攬為柏林愛樂樂團的長笛首席，這作為一個音樂家很大的榮耀，詹姆士・高威從此廣為人知。

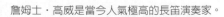
詹姆士・高威是當今人氣極高的長笛演奏家。

　　但是高威並沒有因此而滿足，1975年，他決定離開讓他聞名世界的柏林愛樂團，同年，他的音樂會場次高達120場，可見他的獨特魅力。

　　高威曾受邀參與過許多重要音樂活動，其中包括1991年在白金漢宮的「7國元首高峰會」文娛活動、在柏林向全世界直播的「城牆」演出。

　　除此之外，他還致力於拓寬長笛文化領域，他向當代作曲家邀曲，並且在他自己的音樂會上演奏這些新作品。有鑒於他對長笛領域傑出成就，2001年英國女王伊莉莎白二世將他冊封為爵士。

　　高威的演奏曲目包容萬象，從巴赫、韋瓦第到20世紀音樂，從爵士到傳統愛爾蘭旋律都是他的拿手好戲。他經常在電視節目裏亮相，演奏會一票難求、CD也熱賣，擁有數目驚人、層次多元的狂熱古典音樂新樂迷。

　　作為一個無與倫比的古典音樂大師及完美的表演藝術家，他的魅力滲透到各個領域，令人無法抗拒。

噶切洛尼

(*Gazzelloni, Severino 1919~*)
爵士長笛樂為他而生

噶切洛尼，有「20世紀長笛音樂皆為他而誕生」之美譽。年輕時，他對勳伯格等現代作品的長笛演奏技法進行研究，並且開創了微分音等新的演奏手法，對於提升現代作品的演奏水平，貢獻良多。

1919年生於義大利的羅馬，噶切洛尼的長笛剛開始完全是自學而成，後來他考進聖才契利亞音樂學院。並被義大利廣播公司羅馬交響樂團網羅為長笛首席。

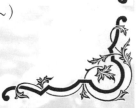

他有著敏銳的感覺力，不僅是對現代音樂，就連對巴洛克時期的作品也有著明快而又新穎的解釋，每每讓觀眾有耳目一新的感覺。

他不僅涉獵巴哈、韋瓦第等巴洛克時期音樂，也積極介紹同時代音樂給世人，更開發四分音奏法，領導時代的先進想法，賦予許多作曲家靈感。

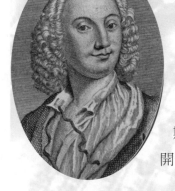

韋瓦第的肖像。噶切洛尼對巴哈、韋瓦第等巴洛克時期音樂多所涉獵。

據說許多知名作曲家如史特拉汶斯基（Igor Stravinsky,1882～1971）等都為他量

身訂做樂曲，指定由他來演奏，可見噶切洛尼的魅力所在。另外，他的長笛表現技法多采多姿、變化豐富，演奏優美明朗、豪爽俐落，因此才剛出道沒多久，噶切洛尼就已經被樂壇認定為時代的新星。

噶切洛尼也喜歡創作樂曲，更是一位熱中於將當代音樂融合古典樂，介紹給世人的音樂家，因此他的創作中，有些曲風非常接近爵士樂的風格，可以說是將長笛與爵士做了大融合，這樣的音樂讓許多人感到新奇。後來爵士長笛也漸漸形成一種主流音樂，在市面上也出現很多風格類似的演奏專輯。

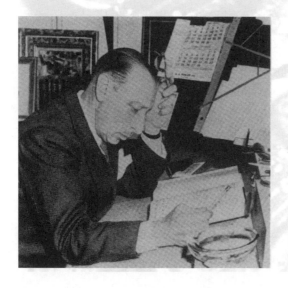

據說許多知名作曲家，如史特拉汶斯基曾為噶切洛尼量身訂作長笛曲目。

葛拉夫

（*Graf, Peter-Lukas 1929~*）
黃金一代傳奇大師

葛拉夫除了是長笛獨奏家，也是個很活躍的指揮家。

他的演奏優美而精確，葛拉夫的學生曾說：「葛拉夫先生在演奏時，我能感受到的不僅是音樂，還有一位飽經風霜智者，在淡淡地向我們述說著生命的歷程，語氣雖然平淡，但卻蘊含著無限的內涵。」

21歲時，葛拉夫錄製了伊貝爾（Ibert）長笛協奏曲，藉由這張專輯，葛拉夫在國際樂壇上打響名聲。1953年他獲慕尼黑長笛國際比賽冠軍，這是世界上最高級別的賽事之一，將他的聲譽往上提升。

1958年他又榮獲倫敦哈利爾特・柯恩國際音樂節的巴布洛克獎，葛拉夫擁有很多演奏家所沒有的思想力和領悟力，能吹奏出令人吃驚的音色來。

葛拉夫目前定居在瑞士巴塞爾，在瑞士巴塞爾音樂學院擔任長笛教授。自20世紀上半開始，巴黎音樂學院殿堂級的大師莫易茲，及其門下傳奇般的大師弟子群——朗帕爾、尼可萊、馬利翁和葛拉夫等，形成了長笛演奏和教學的黃金一代傳奇。

但隨著朗帕爾和馬利翁等人的相繼逝世、尼可萊等大師陸續退隱舞臺，老而彌堅的葛拉夫已成爲「黃金一代」中還能在舞臺上隨心揮

灑神奇笛藝唯一的一人。葛拉夫的女兒，是瑞士著名青年鋼琴家阿姬麗亞，多次獲得德國、瑞士的鋼琴獨奏比賽第一名，2003年她在薩爾茲堡莫札特音樂節上為父親伴奏，父女兩合作無間，為樂壇再添一段佳話。

樂曲小常識

變奏曲式（Variation Form）
在樂曲中，主要主題先後反覆出現多次，乃是常見的現象。可是如果只是忠實地、毫無變化地反覆，會給人不耐煩的感覺。於是很自然地必須進行變奏的技巧。這種變形，從只會做少許的變化，到簡直難以辨認原形的都有，程度相當懸殊。但不管怎樣，都可以稱作「變奏」。通常如果要嚴格變奏，大都在下述的範圍內進行：
一、 伴奏部的變形。也就是配上不同的伴奏模式。
二、 使主題的音形發生變化。亦即做出節奏等的變形。
三、 在旋律中加入適當的和弦分解形式。
四、 在旋律中使用「經過音」等特殊音，加以點綴。

前奏曲（Prelude）
和序曲一樣，指的是主要樂曲開始前，演奏的小曲，在宗教或世俗音樂中擔任著導引的任務。它的歷史可以分作三個時期：第一段時期（1450年到1650年）前奏曲只是一條單調的曲子，可以用在任何合適的樂曲上，無論是宗教性或是世俗性的。第二時期（1650年到1750年），前奏曲變成一首特殊曲子的第一樂章，與這曲子的關係是不可分割的。第三時期（19世紀）它變成一個獨立的片段，跟任何作品或目的都沒有關連。

艾蓮娜・葛拉芬奧兒

（*Grafenauer, Irena*）
國際音樂大獎冠軍常客

　　艾蓮娜・葛拉芬奧爾是世界知名的長笛演奏家，她出生於斯洛伐尼亞（Slovenia）的首府盧布爾雅那（Ljubljana）。葛拉芬奧爾很小的時候就開始她的音樂教育，進入附近的音樂學院就讀，畢業後又進入更高級的音樂學校深造。之後，她連續贏得三項國際著名的音樂大賽。分別是：1974年的貝爾格萊德、1978年的日內瓦以及1979年的慕尼黑國際音樂大賽，由於這三個比賽她都得到優勝，成為國際樂壇注目的焦點，從此一腳踏入職業音樂生涯。

　　從1977年至1987年，她受到巴伐利亞廣播交響樂團的聘任，成為僅次於長笛首席拉斐爾之下的長笛手。1987年10月她被任命為薩爾茨堡音樂教授，身兼教職及獨奏家。她在歐洲、美國、日本、澳洲等國巡迴演出，受到熱烈歡迎。

　　她與著名的演奏家或樂團有著良好的合作關係，自1981年起，她開始在歐洲的Lockenhaus音樂節固定巡迴表演、與世界長笛大師葛拉夫有著良好長期合作關係，並且與鋼琴家羅伯特李文和赫爾穆等人組成一個四重奏樂團，活躍於古典樂壇。

馬克·葛拉維斯

（*Grauwels, Marc*）

極富熱情想像力的演奏家

　　馬克·葛拉維斯，是相當引人注目的長笛演奏家，他隨和、熱情，不喜歡太過傳統守舊的思想。他的演奏方式完全與眾不同，充滿了想像力與爆發力，廣受樂迷熱愛。

　　年輕時的葛拉維斯才華洋溢，19歲剛畢業沒多久，就被聘請到佛蘭蒙歌劇院擔任長笛手，1976年，他加入比利時布魯塞爾國家歌劇院，之後他被比利時的電台和電視台邀請在節目中表演，後來被延攬至電視台，那是當時比利時第一次有樂團的演奏者被電視台挖角，成為電視台長笛獨奏樂團的首席，也使他成為比利時家喻戶曉的人物。

　　在1986年他轉為職業獨奏家，2000年他在亞洲巡迴表演三個月，刮起一陣長笛炫風。基於此熱烈迴響，2001年唱片公司決定收集他表演的全部曲目，整理成21張專輯出版，這21張專輯果然不負唱片公司的期望，不但非常暢銷，還受到音樂評論家及媒體高度讚揚，也使葛拉維斯在國際的聲望大大提高。

　　此外，葛拉維斯最令人所津津樂道的一件事，是在2004年的雅典奧運會開幕會上，演奏由希臘名作曲家所作的長笛協奏曲，其優揚的笛音，讓全世界的人都留下深刻的印象。

哈澤雷澤

（*Hazelzet, Wilbert*）
具華麗魅力巴洛克風格

　　哈澤雷澤，古典長笛研究者及演奏家，他是歐洲第一位以長笛手的身份去研究古鍵琴和魯特琴的人。他曾在阿姆斯特丹巴洛克樂團擔任長笛手，並且爲唱片公司錄製了很多專輯，也在海牙皇家音樂學院教授長笛。也曾到世界各地去表演並發揚古典長笛的優點。

　　從1970年開始，哈澤雷澤發現古典長笛之美，並開始著手研究巴洛克古典長笛的演奏方法和曲目，他有自己一套獨特的研究方法，他將從十八世紀開始的長笛及其曲目按照年代編曲，以巴洛克的風格來演奏。

　　其中較有名的是以巴洛克木質長笛（古長笛）所演奏的《C.P.E.巴哈長笛奏鳴曲》。有很多人認爲，作爲一位研究巴洛克時代表現音樂的長笛演奏家而言，哈澤雷澤絕對有資格居於領導的地位。

巴托爾德・庫依肯

（*Kuijken, Barthold 1949~*）

音樂史家以及長笛研究家

　　巴托爾德・庫依肯，除了是一位知名的長笛家，對長笛歷史研究也相當有心得，是長笛家兼考古學家。庫依肯1949年出生於比利時音樂世家，家裡的三個兄弟，都是知名的演奏家。

　　巴托爾德在音樂學院畢業後，又到海牙跟隨大師學習音樂，同時，巴托爾德還一邊研究長笛的歷史，此時他發現了一種古老的transverse長笛。巴托爾德自學學會吹奏這種古老的笛子，並且將他的研究歷程及學習心得都記錄下來。後來他更致力研究長笛，在布魯塞爾和布魯日都有研究室。他花很長時間，重新檢視許多18世紀留下來的文獻，還原並重新剪輯原本17、18世紀的樂譜曲目，這些曲目本來都是快要失傳的音樂，被巴托爾德重新翻錄，並且與音樂出版商合作出版，對音樂史料留存貢獻良多。

　　他也不斷向世人推薦他所喜歡的巴哈的聲樂作品，並且為唱片公司錄製的長笛曲目，演出Tafelmusik、長笛、古鍵琴奏鳴曲及巴黎四重奏等著名樂曲，都十分暢銷。其中，長笛和古鍵琴奏鳴曲是用當時特殊的技術，將磁片裝在樂器上，才得以順利錄音的。

馬克斯·拉瑞

（*Larrieu, Maxence 1935~*）

朗帕爾派浪漫長笛手

　　拉瑞的長笛演奏優雅並且有著極高的魅力，能打動人心，融入人們的日常生活的喜怒哀樂中，其中最具代表性作的曲目，爲《長笛奏鳴曲》與《泰雷曼的三重奏奏鳴曲》。

　　拉瑞於1935年出生於法國馬賽市，他從小就對音樂有著比一般孩子更敏銳的感覺，他的母親在馬賽音樂學院擔任教授，拉瑞小的時候就跟著母親學習鋼琴，也因此他與音樂結下不解之緣，但後來他的興趣逐漸轉移到長笛上面。

　　拉瑞先後於馬賽音樂學院、巴黎音樂學院深造，成績優異，並且以一等獎榮譽畢業，當時的拉瑞才16歲。畢業後，拉瑞一直覺得自己太過年輕，笛藝還不夠火候，因此他爲了磨練自己的技藝，又追隨羅瓦和伍佈拉等兩位名演奏家鑽研技巧。

　　在1953年的慕尼黑國際長笛音樂大賽中，拉瑞得到他首次的國際大獎，次年他又在日內瓦的國際音樂賽中得到優勝。由於他的高明演奏技巧及音樂意境，加上有如此輝煌的得獎紀錄，拉瑞開始活躍於各國演奏會，各大唱片公司也爭相邀請他參與唱片的錄音，他的專輯除了在古典樂排行榜上成績不斐外，還獲得唱片競賽的12項大獎。

除了熱愛獨奏，他又組織拉瑞四重奏樂團，開展室內樂活動。由於從小追隨約瑟夫（朗帕爾的父親）學長笛，又心儀朗帕爾的才能，因此他本人稱自己是「朗帕爾派」，先後任教洛杉磯音樂學院和里昂音樂學院，被學生認為是一個有吸引力的教師。

樂曲小常識

固定樂念

固定樂念是白遼士所建構的理念，簡單地說就是用特定的音程關係組成一個主題，用來代表樂曲中所欲敘說的故事主角。當樂曲中出現這段音樂，即表示主角出現了。而這段音樂在樂曲中也以不同的變奏形式，表達出主角喜怒哀樂的各種情緒變化。華格納後來繼承並發揚了這個手法，提出「主導動機」音樂，本質和固定樂念一致。

輪旋曲式（Rondo Form）

使一個主要主題（稱做輪旋曲）在曲中反覆出現，像在旋轉那樣，可是在它反覆之間，又穿插兩三個副題的曲式。用這種曲式譜成的樂曲，又譯成「迴旋曲」，大家最熟悉的曲例，就是貝多芬的「給愛麗絲」。輪旋曲早在17世紀就有了，但結構稍異。現代的輪旋曲有下面兩種典型：

一、　單純的輪旋曲：A-B-A-C-A

二、　複雜的輪旋曲：A-B-A-C-A-B-A

輪旋曲式又名「迴旋曲」，大都具備快速、簡明的曲思，和詼諧曲、小步舞曲、其他舞曲、進行曲或抒情樂曲等的曲思有所不同。這種活潑的曲式常出現在古典樂派的交響曲或協奏曲的最後一個樂章中。

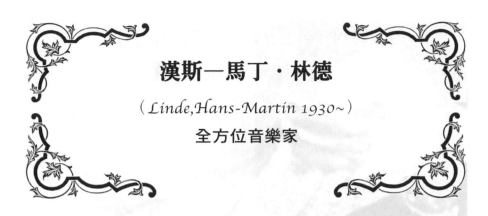

漢斯—馬丁·林德

（Linde, Hans-Martin 1930~）
全方位音樂家

漢斯—馬丁·林德，是木笛、長笛演奏家、作曲家和聲樂家，涉獵的領域廣，而表現也都非常出色，因此國際樂壇很難將他完全定位爲一位專業的長笛演奏家。他在國際上的影響力很大，常受邀參加各地的音樂節。

林德的聲望是建立在他「完美無瑕的高超技巧和學院派的理性風格」，聽過他的長笛演奏，很多人都對他的完美技巧感到佩服不已，他的每一場演奏會當然都是座無虛席的。

1930年出生於德國，林德小時候就對音樂產生濃厚的興趣，後來進入弗萊堡音樂學院就讀，學習長笛、木笛及作曲課程。1951年於音樂學院畢業後，林德便加入著名合唱團，當時他並不是長笛演奏者，而是擔任指揮的工作，在合唱團工作之餘，他還兼任長笛教師，在學校教書。

到了1955年，林德與西德的廣播電台簽約，錄製一系列的長笛音樂唱片，也因此在樂壇有了知名度，開始有人注意到他，也讓他開始考慮當一個職業的長笛家。1957年，林德移居到瑞士，此時他已經算是小有知名度的，也開始經常到世界巡迴演出，並且以「演奏者」和

華格納的肖像。韋瓦第、華格納等知名作曲家的曲目，都是林德的拿手曲目。

「指揮者」兩種身份錄製了多張古典音樂的專輯。

　　由於他出色的指揮技巧愈來愈受到樂壇的重視，除了長笛演奏的邀請之外，也有許多樂團、音樂節或唱片錄製請他去擔任指揮的工作，建立他「多方位」的名聲。他與許多著名音樂家、作曲家一起合作過，錄製過多張音樂專輯，韋瓦第、華格納等知名作曲家名曲，都是他拿手曲目。。

亞倫‧馬利翁

（ *Marion, Alain 1938~1988* ）
作育英才的法國頂尖長笛大師

　　亞倫‧馬利翁出生於法國，他14歲的時候開始對長笛感興趣，於是進入馬賽音樂學院就讀，剛好他那時候的老師就是音樂大師朗帕爾的父親約瑟夫‧朗帕爾，這也是馬利翁開始接觸長笛音樂的開始。

　　自馬賽音樂學院以一等獎的成績畢業後，馬利翁又進入巴黎音樂學院，向朗帕爾學習音樂。有這樣的好老師，加上天份，馬利翁很快就建立自己的長笛特色，並且在1961年的時候，獲得日內瓦國際音樂大賽的優勝，從此馬利翁便開始了他的長笛職業演奏家生涯。

　　他先後在巴黎樂團、法國國家樂團、國際現代樂團、英國室內樂團、萊比錫、柏林廣播交響樂團等樂團擔任長笛首席，他也常受邀到歐美、中南美、亞洲等地演出，並且在很多知名的音樂會中，與波恩斯坦、卡拉揚、小澤征爾、梅塔等著名指揮家一起合作演出，獲得很大的迴響。

　　1964年，馬利翁成為法國國家廣播電台第一長笛室內樂團的創始成員之一，並且參加當代作品的研究工作。馬利翁的一生讓人覺得很不可思議的是，從沒有人看他練習過長笛，因為他說，這是生活的一部分，不能算是練習。

他與生俱來的音樂天賦讓人非常地欽佩，而他突如其來的死亡則是長笛界莫大的損失。1988年8月16號的一個清晨，馬利翁因為心臟病發作驟逝，結束了正處於高峰的音樂生命，讓世人不禁感到無限的惋惜。

樂曲小常識

奏鳴曲式（Sonata form）

奏鳴曲式是18世紀下半葉，從海頓的交響曲、室內樂之後，逐漸演變成一種器樂曲的重要曲式。其結構由「呈示部」、「發展部」與「再現部」三大段落依序組成。

「呈示部」包含了使用主調的第一主題與使用屬調的第二主題，這個部分是整首樂曲的重心與精神所在。

接下來，「呈示部」的主題將在「發展部」進行各種改裝，一層一層將主題的發展性漸次展開，並作各種調性或旋律的變化。

第三段落「再現部」則將第一與第二主題再次展現，然後進入尾奏的部份。

「奏鳴曲式」的運用十分廣泛，在交響曲、協奏曲、獨奏曲或室內樂曲都能採用這種作曲手法。

三大段落循環出現的模式讓音樂有起承轉合的節奏感，就像在寫文章一樣，帶給聽眾充實又富有變化的聽覺效果。

詼諧曲（Scherzo）

在巴洛克時代，詼諧曲是指一種輕快的、娛樂般的聲樂曲。後來，貝多芬在奏鳴曲、交響曲和四重奏（或協奏曲）中；拿這種三拍子快活的樂曲，替代原先的小步舞曲作為第三樂章的音樂，詼諧曲就在貝多芬手裡確定其內容與曲式。這類樂曲有時具諷刺性，有時是輕巧愉悅，有時是諧謔的，有時甚至是悲痛的。總之，大都具有激烈的節奏，充滿張力。

馬賽爾·莫易茲

（*Moyse, Marcel 1889~1984*）

長笛聖經近代長笛教父

馬賽爾·莫易茲被稱爲是20世紀最偉大的長笛家，成功開拓長笛的盛世。他提出全新的長笛研究觀念以及練習方法，使長笛的演奏技巧和觀念產生了重大改革，奠定長笛的主流地位，成爲後世管弦樂團演奏時不可缺少的樂器之一。

他可說是近代長笛之父，他改編無數的樂譜及文獻，影響長笛樂界甚鉅。《長笛音色的藝術與技巧》一書，更被後世長笛演奏者奉爲長笛學習的聖經。拜這部「聖經」之賜，所有長笛學習者，都有了全新的概念。除此之外，莫易茲還撰寫了各種難易等級的長笛演奏書籍，爲國際長笛界廣泛使用，很多的長笛自修者更是人手一本。

莫易茲曾是巴黎音樂學院出色的長笛教授，並且培養出一批像朗帕爾般出色、活躍於國際長笛舞台的學生。此外，他還在巴黎音樂學院和帕斯特羅普管弦樂團擔任長笛獨奏，演奏過許多著名的協奏曲，並和著名指揮托斯卡尼尼（Arturo Toscanini）、理查·史特勞斯（Richard Strauss）等合作演出。

莫易茲常常教導學生，長笛並非只是以高明技巧演奏音樂，而是要適當地發揮出長笛的特色，才是吹奏長笛的重點。他是一個令學生

能振奮的老師，總是用引導而非直接告知的方法傳授長笛知識，莫易茲的兒子，從小看著父親吹奏和教學，也對長笛產生了興趣，父子兩人並常在一起表演長笛協奏曲。

　　莫易茲於第二次世界大戰後，移居美國，從事長笛演奏和長笛教學。瑞士、美國、英國、日本等地都是他活動的範圍，這位長笛界最幽默的教父，最後於1984年11月1日長眠於美國。

樂曲小常識

法國的長笛音樂
從19世初以來，巴黎音樂院與相關的法國木管演奏家一直以來是歐洲最頂尖、傳統最悠久的演奏團體與學派。這一派的樂手從莫易茲開始，一直傳承到朗帕爾到現今的帕胡德。這些演奏家們，提供了法國作曲家創作的靈感，從德布西的《牧神的午后前奏曲》到拉威爾的《波麗露舞曲》，給予木管獨奏家們寬廣的獨奏空間和左右樂曲精神的風格詮釋，都展現出法國木管演奏家（Quintette à Vent Française）是法國藝術精髓的核心。
法國木管演奏家們也深明自己是法國的榮耀，因此在第二次世界大戰聯軍解放巴黎以後，許多木管五重奏團如雨後春筍般地紛紛成立於巴黎。由朗帕爾率領以「法國木管五重奏」為名、由卡斯塔格尼葉領軍的則以「巴黎木管五重奏」為名，法國廣播公司國家管絃樂團的木管樂器的首席演奏家也不落人後，組成了「法國廣播公司國家管絃樂團木管五重奏」。

尼可萊

（*Nicolet, Aurele 1926~*）

地位崇高的世界級音樂大師

　　尼可萊1926年出生於瑞士納沙泰爾的一個普通家庭，自小學習長笛，跟隨長笛大師莫易茲學習，12歲的時候就舉辦自己的第一場獨奏會，是很早就出道的一位音樂神童。

　　1948年時，尼可萊在日內瓦國際長笛比賽中獲第一名，從此之後更多人知道他的存在，1950年時任柏林愛樂長笛首席，尼可萊是目前世界最令人尊敬的長笛大師之一，在他作為長笛獨奏家的生涯中，錄製了許多膾炙人口的音樂唱片。

　　由於長笛的發展黃金時期是18世紀，因此許多長笛演奏者，都將莫札特的長笛作品奉為圭臬，尼可萊也不例外，但他並沒有刻意追求經典的重現、或侷限於18世紀的巴洛克風格中，而是善於將某些元素融合成時代的新意象，大膽創新、追求音樂的新境界。在尼可萊的一生中，他也從不吝惜於將自己的心得告訴後進，他在演奏之餘，也致力於發展長笛教育事業。尼可萊讓古典樂的曲風融合現代人的思潮，使現代人能更容易接納古典樂的存在。他認為，除了風格不同，音樂沒有時代差別，只有好聽與不好聽，因此他要將不同時期的風格融合，成為更好聽的音樂，使大眾能普遍接受古典樂。

伊曼紐·帕胡德

(Pahud, Emmanuel 1970~)

樂壇新天王征服全球樂迷

　　1970出生於日內瓦的帕胡德，有著瑞士和法國的血統。六歲時在羅馬開始學習音樂，1990年，他以第一名的成績畢業於巴黎的國立高等音樂學院。畢業後又投又尼可萊大師的門下，繼續學音樂，藉以吸收具對於各時期相關音樂作品廣博的知識，並加深在樂曲詮釋上的見解，從而為日後的演奏生涯奠定穩固的根基。

　　在許多知名的國際性比賽中，帕胡德曾榮獲了多次的首獎，也是曼紐因天才音樂學校獎學金的得獎者，後來又被聯合國文教基金會國際性音樂論壇選為卓越的樂壇新秀，並且還奪得了瑞士法語區電台的獨奏家獎，和歐洲JUVENTUS等獎項。

　　1992年，僅22歲的年紀，帕胡德便受到柏林愛樂管弦樂團指揮阿巴多的賞識，而登上了長笛首席的殊榮，他的才氣縱橫，成就不凡，樂壇地位日趨鞏固，不難看出其何以能夠與其老師尼可萊及具有魔笛之稱的長笛大師高威相提並論。

　　帕胡德定期出席在歐洲和日本的國際音樂節或室內樂的演出，在樂團中居領導地位，表現傑出，呈現方式也非常令人激賞。他獨特的技巧掌握長笛的音色，悠遊於剛與柔之間，他能夠適時自由地、靈活

及準確的調整，以達到完全純熟的表達，在舞台上充分地顯現了其高度的天賦與自信。

迄今，他的音樂會的檔期，已安排到兩三年後，包括了科隆的愛樂廳、阿姆斯特丹的大會堂、斯德哥爾摩音樂廳、巴黎音樂廳、紐約的卡內基音樂廳……等。帕胡德以他極具敏銳的詮釋，強力征服了世界上所有的樂迷。

樂曲小常識

賦格曲式和卡農（Fugue Form & Canon）

賦格曲（Fuga）一字源自拉丁文，原是逃逸的意思，是由卡農（Conon）曲式發展而成的，卡農只是模仿導句的樂曲，而賦格曲則除了固定的模仿外，還加上主題的發展。

卡農原意為法則，是指後出現旋律必須模仿先出現的旋律，一前一後，不停地追逐的對位式樂曲，也就是藉著模仿導句的旋律型態，形成複雜結構的樂曲總稱，這種錯綜又和諧的優美曲調，發源自13世紀英國的複音音樂，大致可分為下列幾種：（1）平行卡農（canon de unisonum）（2）倒置卡農（canon by inversion）（3）增時卡農（augmenation）（4）滅時卡農（diminution）（5）逆行卡農（retrograte canon）（6）反比卡農（canon al contrario riverso）（7）多部卡農（group canon）（8）循環卡農（Fuga impropria）。

史蒂芬・普雷斯頓

（*Preston, Stephen*）

長笛家也是編舞家

　　史蒂芬・普雷斯頓，英國長笛演奏家、歷史學家及編舞家。原本在倫敦學習長笛與戲劇，自己研究並學會了巴洛克長笛和古典長笛，成為英國第一位專攻早期長笛的職業音樂家，他對巴洛克時代至19世紀的作品有很深的研究，而特別熱衷於法國巴洛克音樂和C.P.E.巴哈的作品。

　　普雷斯頓是一個具有開拓性的音樂家和編舞者，他提出非常成功的舞蹈演出方案，歐洲和英國的電視台、廣播台和樂壇都非常重視，超越之前的盛況，也贏得了世界的讚揚。

　　普雷斯頓對他的音樂及舞蹈表演自我要求非常嚴格，後來他創辦了MZT舞蹈團，花了非常多地心力在他的舞蹈事業中，並將長笛音樂放入他的編舞中來詮釋，他也常受邀參與許多音樂節的演出、同時於藝術院校授課，並擔任英國和瑞士電視臺的編導，成就非凡。

朗帕爾

（Rampal, Jean-Pierre 1922~2000）
一代典範長笛宗師

朗帕爾是當代長笛大師，幾乎是長笛的最佳代名詞。他的演奏，優美高貴、溫馨而洗練。曾有樂評說：「朗帕爾總是保持著高水準，堅定且圓潤，能夠在樂器性能的範圍之內，達到最豐富的變化，不僅讓樂迷，也讓其他的長笛演奏者，重新定義長笛這項樂器。」

朗帕爾於1922年出生於法國的馬賽市。他的父親約瑟夫·朗帕爾是當地交響樂團的長笛首席，也是音樂學院的教授，然而約瑟夫本身並不贊成孩子走向職業音樂家之路，但是朗帕爾從小就熱愛音樂，經常詢問父親一些技巧上的問題，不知不覺他就累積了紮實的長笛吹奏技巧。

1939年朗帕爾拿到文學與哲學的學士文憑後，他進入了馬賽大學，研讀生物、物理與化學，兩年後他拿到了全部的學位，這個時期的他，目標是要當一位醫生，並沒有打算將長笛視為一生的職業，只能算是「業餘興趣」。

讀了兩年的醫學，卻遇到第一次世界大戰，朗帕爾差點被抓入納粹集中營。後來為逃避追捕到巴黎唸法國國立音樂學院，唸了五個月就以第一名的成績畢業。

畢業後他先回到馬賽市，進入一家醫院工作，一直到戰爭結束後，法國國家廣播管弦樂團找上朗帕爾擔任長笛演奏工作，這次的演奏使朗帕爾初嚐成功的滋味。之後朗帕爾獲得在巴黎歌劇院裡擔任首席長笛手機會。此外，他還擔任過巴黎音樂學院的教授，並且與多位知名音樂家有過無數次完美的合作。

1946年，認識他的妻子法蘭索瓦（豎琴家），兩人一見鍾情，才交往一個星期就論及婚嫁，並且於1947年結婚。兩人婚後非常幸福，朗帕爾每次一提到妻子便眉開眼笑，非常滿足。他們的孩子長大也都走向音樂之路，Isabelle是一位鋼琴家，而Jean-Jacques則是一位小提琴家。

1989年朗帕爾出版他的自傳「音樂，我的愛」（Music, My Love），之後他便漸漸退居幕後，在家含飴弄孫，過著平靜的生活。2000年，朗帕爾在巴黎去世。

法國總統希拉克發表充滿尊敬惋惜的訃文：「長笛的樂音已經沉默了，這是充滿悲傷與遺憾的沉默。音樂世界的一點光亮暗淡了下來。」

寶拉・羅賓森

（*Robison, Paula 1941～*）

音如印象主義的調色盤

　　老牌長笛家寶拉・羅賓森，是美國林肯中心的室內樂協會的創辦人，也是義大利Spoleto、澳洲墨爾本室內樂音樂節的共同音樂總監。在國際音樂界影響力甚大。

　　羅賓森於1941年出生於美國納許維爾，在加州成長，對音樂一直都很有興趣和天份，因此也受到父母的刻意栽培，後來她便赴茱麗亞音樂學院學習音樂，也是長笛教父莫易茲的學生。

　　1961年，羅賓森拿下日內瓦長笛大賽的冠軍，是美國第一個人拿下此獎。兩年後，她再度拿下慕尼黑國際大賽首獎，可以說是比賽的常勝軍，並且成為新英格蘭音樂院的常駐音樂家。

　　寶拉的演奏樸實而率直，音質相當優美，現代作曲大師武滿徹和努森都曾作曲獻給她。她最有名的兩張長笛專輯是：莫札特的「長笛四重奏」全集和「卡門幻想曲」。

　　「長笛四重奏」全集是由小提琴、中提琴和大提琴來搭配，其中羅賓森的音色帶著朦朧的美感，並且有一種自然超脫的境界，讓人陶醉不已，可惜這張CD並不受到媒體的好評，被當時的紐時報評為「強迫取分」，讓這張專輯劃下不完美的句點。

至於「卡門幻想曲」則是全部收錄法國長笛精華曲品,由音樂學院教授Borne採用比才的卡門歌劇的主題編輯而成,羅賓森的演出精彩,充滿高水準品味的藝術氣息,被認為演出了一種類似「調色盤的印象主義音響世界」,藝術成就很高,受到了相當正面的讚揚。

樂曲小常識

序曲(Overture)

亦稱開場樂。歌劇或神劇在開場之前,由管弦樂隊所演奏之器樂大曲,謂之序曲或開場樂;其目的在暗示劇中情節,使觀眾預先留下印象,做為聆賞時的準備。許多歌劇序曲演變到後來甚至比歌劇本身還要有名,這是因為一齣歌劇的搬演費時費力,但一首好聽的序曲卻可以時常拿來演奏,也十分的受歡迎。

另一種序曲本身與歌劇並無關係,作曲家們把序曲當作主角來寫,只是為了呈現某一個畫面或抒發自己的感情罷了,例如:布拉姆斯《大學慶典》序曲,就是一個典型的例子。近代所謂的音樂會序曲,則是專為音樂會演奏而作的樂曲,與戲劇也沒有關係。而古代戲劇開演前,由伶人唱出,介紹劇情的歌曲,也叫序曲。動聽的入門序曲有:莫札特的《費加洛婚禮》歌劇序曲、《魔笛》歌劇序曲;韋伯的《魔彈射手》歌劇序曲;孟德爾頌的《芬加爾洞窟》序曲;羅西尼的《威廉泰爾》歌劇序曲、《塞爾維亞理髮師》歌劇序曲;柴可夫斯基的《一八一二》序曲。

狂想曲(Rhapsody)

最初指由希臘史詩的一部分,或幾個部分隨意混成新曲,連貫唱出的曲子。到19世紀時,才被用在器樂曲的曲題上,定位為具有敘事味、英雄式,或民族色彩的自由幻想曲。著名的狂想曲有:布拉姆斯的《女低音狂想曲》;德弗札克的《斯拉夫狂想曲》;夏布里耶的《西班牙狂想曲》;拉赫曼尼諾夫的《帕格尼尼主題狂想曲》;蓋希文的《藍色狂想曲》;恩內斯可的《羅馬尼亞狂想曲》。

工藤重典

（*Shigenori Kudo*）

東洋頂尖樂手

　　工藤重典（Shigenori Kudo）是世界級日裔長笛家，目前在法國巴黎音樂學院任教，同時固定舉行個人的獨奏會。工藤重典出生於日本北海道札幌市，年輕時赴巴黎音樂學院就讀，是長笛大師朗帕爾的得意弟子。

　　1979年，他以第一名的成績畢業，翌年，贏得「朗帕爾國際長笛大賽」優勝。朗帕爾於是邀請他在香榭麗舍劇院同台演出長笛二重奏，這次成功的演出，讓他一舉成名，從此躍上國際舞台。成名後的工藤，旅居法國，曾到40個國家、180個以上城市表演。

　　除了獨奏會，工藤重典也經常與知名交響樂團合作，例如，薩爾茲堡莫札特管弦樂團、維也納室內樂團、現代樂集、百雅室內管弦樂團、盧森堡愛樂樂團、布達佩斯弗朗茨‧李斯特管弦樂團、倫敦莫札特管弦樂團、法國國家管弦樂團等，是非常活躍的一位音樂家。

　　在維也納、漢堡、佛羅倫斯、紐約等各地音樂節，經常能夠看到工藤重典的身影，他與已故的大師朗帕爾、諾曼、帕基耶的三重奏，為長笛界的經典組合。自1988年起，工藤重典也跟隨其教師的腳步，在巴黎音樂學院兼任教授。

台灣知名樂團中的團員，張翠琳、林薏蕙及藍郁仙等人，也都是他的學生。工藤重典在日本國內外，也錄製了非常多有名的音樂唱片。他還曾經與其老師朗帕爾錄製了一張非常有名的CD「朗帕爾＆工藤重典／夢的饗宴」這張CD得過1988年日本文化藝術廳大獎，非常受到樂迷的喜愛。

樂曲小常識

前奏曲（Prelude）

和序曲一樣，指的是主要樂曲開始前，演奏的小曲，在宗教或世俗音樂中擔任著導引的任務。它的歷史可以分作三個時期：第一段時期（1450年到1650年）前奏曲只是一條單調的曲子，可以用在任何合適的樂曲上，無論是宗教性或是世俗性的。第二時期（1650年到1750年），前奏曲變成一首特殊曲子的第一樂章，與這曲子的關係是不可分割的。第三時期（19世紀）它變成一個獨立的片段，跟任何作品或目的都沒有關連。

練習曲（Etude）

練習曲原本是為了樂器學習者或演唱者提高他們的演奏（演唱）技巧而寫的曲子，內容通常包含音階、琶音、八度、顫音等。這些曲子不會刻意講求音樂性或旋律性，但多半針對某一個練習者需要提升的「關鍵點」來量身設計，因此是實用成分多過於鑑賞成分的。但後來漸漸出現一些兼顧「美觀與實用」的練習曲，例如兩位浪漫樂派的鋼琴大師─蕭邦與李斯特，都寫出不少融合了艱澀技巧與優美音樂性的練習曲。

從此以後，這種曲式便不再拘泥於音樂家們平日練習之用了，許多傑出的練習曲登上了舞台，成為一件供樂者聆賞的、真正的藝術作品。其中佳作有：蕭邦的《革命練習曲》、《離別練習曲》；李斯特的12首《超技練習曲》、《三首演奏會用練習曲》、《帕格尼尼大練習曲》；拉赫曼尼諾夫的《聲樂練習曲》。

艾莉克莎·史蒂兒

(*Still, Aliecosha*)

紐西蘭國寶級長笛首席

　　艾莉克莎·史蒂兒是一位國際知名的演奏家以及音樂教授，出生於紐西蘭，是該國國寶級音樂家，活躍於美國，現為美國長笛家年會主席。

　　史蒂兒自小就學習長笛，初次赴美是為了到紐約大學研習碩士及博士課程。在這段期間，她同時向Thomas Nyfenger學習長笛，並贏得了無數長笛比賽的冠軍。之後，23歲的史蒂兒受紐西蘭交響樂團的聘請，擔任長笛首席的工作。

　　在紐西蘭交響樂團工作的11年間，史蒂兒被紐西蘭的每日新聞稱為「國寶」，她也定期赴美進行獨奏演出，並在1996年贏得了「Fulbright」獎。當時媒體曾這樣描述她：「完美無暇的技術及音樂品味，充滿魅力的句法。」、「Still的演奏如此令人信服，我無法將她與音樂分開！無論演奏什麼，在樂句的每個拐彎處卻充滿了音樂。」、「了不起的演出，令人目瞪口呆。」

　　得獎以後，對於她日後在美國的發展有很大的助益，許多大唱片公司都紛紛邀請她錄製音樂唱片，並銷售到全球。

　　後來她與知名音樂公司「Koch International」簽約，獨家為旗下

的古典音樂部門錄製Koch品牌的個人獨奏唱片專輯,由於銷售量高,該公司幾乎每年都會發行她的一張室內樂或是協奏曲專輯。

1998年,她被聘爲美國科羅拉多大學博爾德分校的長笛副教授,並開始巡迴舉行音樂會,她與紐西蘭交響樂團合作舉行了「花衣笛手幻想曲」,場場爆滿,大受好評。後又與南阿肯色交響樂團、紐約長島愛樂合作演出,同樣也是座無虛席。

她的獨特魅力,讓波士頓著名長笛製造商「Brannen Brothers」公司爲她特製專屬銀笛,並配以紐約「White Plain」公司「Sanford Drelinger」製作的金質、木質笛頭。

而其他的長笛製作公司也會將新設計的長笛拿給她試吹,她也會提供珍貴意見與幫助,以使製造商改良出更好的長笛。

樂曲小常識

變奏曲（Variation）

這是一種連章型態的樂曲。是以一個主題爲藍本,或變其和聲、或變其拍子、或變其音階、或將主題加以變化和分割,做成許多同調而曲趣不同之小樂章,標明「奏變一」、「奏變二」……,而後連串而成。每一變奏曲之變奏數目不定,少則10~20,多至50~60不等。

變奏曲之主題,大都優美動人,其來源有三:（1）歌謠旋律（2）名曲片段（3）作者創意。

珍妮佛・史丁頓

（Stinton, Jennifer）

英國古典優雅風格

　　英國著名女長笛家，珍妮佛・史丁頓，出身英國倫敦皇家音樂學院，畢業後於1980年中期赴美國追隨長笛名家吉伯特深造，並且學習作曲。因為常有樂團邀請她一同參與演出，她在美國的聲望也逐漸建立起來。

　　深造結束後回到英國，史丁頓立即受到皇家音樂學院的聘請，成為特別研究員，鑽研長笛的新曲目，並且任教於皇家學院。雖然她回到英國，然而沒有忘記在美國深造的日子，美國長笛音樂一直在她的演奏曲目之內。藉由音樂會和廣播，以及她在英國的高知名度，珍妮佛從不間斷推廣各類長笛音樂。

　　1989年開始，她為英國的柯林斯公司錄製長笛專輯，她的笛音有著豐富濃鬱的古典味道，尤其是她拿手的溫馨抒情曲調，散發出一種濃濃的復古味，更令聽眾愛不釋手。由於柯林斯公司後來在市場消失，因此史丁頓在多年後取得自己唱片的版權，交由Regis公司重新發行，使她以前的音樂得以再重見天日，一飽大眾的耳福。

特瑞普

（Tripp, Werner 1930~）
風度翩翩氣質紳士

　　特瑞普，奧地利長笛音樂家。1930年出生於古拉茲，長大後在維也納學習音樂，還在法學上取得了博士學位。後來他在維也納、慕尼黑、日內瓦和布拉格等各地的國際音樂大賽中獲獎，於是開啓了他職業音樂家生涯，從此他便是歐洲各地音樂節的常客，而且也與知名唱片公司簽約，與一些樂團合奏或獨奏，錄製了大量的專輯。

　　1955年開始，特瑞普受邀到維也納歌劇院擔任長笛獨奏，在維也納歌劇院擔任了7年的長笛獨奏後，被維也納愛樂樂團挖角。除了在樂團擔任長笛首席，特瑞普也到很多國家去表演，他的足跡遍及全世界。從1962年開始，特瑞普除了在樂團演奏，也受維也納國立音樂學院的邀請，去當長笛教授，日本、台灣、美國及義大利等地都有他的學生。

　　他的長笛音色清雅，總是保持明亮的氣氛，對於笛音的吹法非常嚴謹。而他演奏時的風度翩翩，與一些樂團的重奏或合奏部分都相互配合的很好，在維也納是以優雅氣質取勝的演奏家。他演奏莫札特的作品，特別動聽。特瑞普個人獨奏的長笛協奏曲，英國《留聲機》雜誌認為他的長笛「音樂色彩清晰，適度的顫音營造出迷人的效果」。

威爾森

（*Wilson, Ransom*）
美國最偉大的長笛家

　　威爾森是美國最偉大的長笛家之一，他出生於美國的塔斯卡羅薩，12歲開始，威爾森便立下志願，要當一位職業長笛演奏家。在茱莉亞音樂學院就讀時，結識著名長笛演奏家朗帕爾，兩人建立密切的友誼。

　　畢業時由於他優異的成績，使他得到獎學金，到法國去深造一年，這一期間，他參加法國長笛盃的比賽得到優勝，而他在歐洲的首度初試啼聲，便是優勝之後與歐洲室內樂團在卡內基音樂廳的精彩演出，從此在歐洲建立了他的聲望。

　　1976年，威爾森回美國，當時只有歐洲人及美國部分樂壇人士認同他的才華。同年在紐約大會堂的演出成功，讓美國人也真正認同這樣一位出色的長笛演奏家。

　　同時，他也是美國史上第一位成功打入歐洲音樂圈的美國人，讓美國人極為推崇。威爾森同時也是一位著名的樂團指揮，創辦了紐約獨奏家樂團，同時他也是克拉荷馬州莫札特國際電影節的藝術總監和許多著名樂團的客座指揮，包括休士頓交響樂團、樂團聖路加、洛杉磯室內樂團、聖保羅室內樂團和大都會歌劇院等。

他在擔任製作人、導演和藝術家時所錄製的曲目，得過重要的最佳專輯獎，他曾說過：「只要時間和體力上許可，我願意爲音樂界奉獻出全部，要做的事情還有很多很多！而且我有幸與一些最優秀的製作人，做了許多對音樂界有貢獻的事情，我要再多多努力。」因爲擔任製作人，他曾三次入圍「格林獎」，並且有兩次得獎的紀錄，是美國最偉大的音樂家之一。

樂曲小常識

間奏曲（Intermezzo）
插在戲劇、歌劇每一幕與每一幕之間的器樂小曲，或交響曲主要樂章間之簡短音樂。

夜曲（Nocturne）
一種形式自由、格調高雅，充滿浪漫色彩的鋼琴短曲。這種曲子的風格帶有幾分憂鬱或慵懶，和弦的伴奏亦特別抒情。由愛爾蘭人費爾特首創，蕭邦、德布西等人沿用之。

小夜曲（Serenade）
這是一種夜間戶外所奏之曲。原來是指南歐的未婚青年，在月夜前往情人住家的窗下，彈著吉他，深情地唱出的情歌。這類小夜曲，古今產生了不少爲世人熱愛的名曲。雖然大都旋律優美感人，情調浪漫，充滿繾綣柔情，使人聯想到綺麗的戀愛。不過並非所有的小夜曲，都洋溢希望與憧憬，有些卻是對方負心或背叛後，痛飲苦杯悲戚地歌唱出來的。

卡羅‧溫馨克

（*Wincenc,Carol*）

優雅迷人的演奏家

　　溫馨克是首屆納姆伯格長笛獨奏比賽的冠軍得主。她曾經擔任過許多知名樂團的長笛獨奏，並受邀參加著名音樂節如莫札特音樂節、愛登堡音樂節、布達佩斯音樂節等地擔任重要長笛獨奏。

　　溫馨克曾經編導了一系列在聖保羅、德國等長笛音樂節的節目，非常受到樂迷歡迎。她與長笛大師朗帕爾、美國印第安長笛家R.Carlos，也在音樂節有長期的合作演出。

　　由於她的才氣和動人音樂，許多著名的作曲家所作的新曲，都指名希望由她來演奏。她先後與立茲獎得主克里斯、休士頓交響樂團、底特律交響樂團合作，同樣轟動。後來她也在倫敦、法國和波蘭演出，並且錄成唱片，大受好評。

　　她的首張個人專輯，與鋼琴家Schiff合作的唱片，在樂壇的評語是：「值得特別紀錄的專輯。」隨後唱片公司又將他長笛結合弦樂四重奏，錄製了一張「莫札特長笛四重奏與弦樂四重奏」，是當年古典樂唱片的排行榜冠軍。目前溫馨克在紐約音樂學院擔任長笛教授，與出版社合作，出版了第一批由她所認可的「卡羅‧溫馨克」版的音樂書，介紹她最喜愛的長笛曲目。

牛效華

國內長笛樂暨藝術經紀推手

　　牛效華是台灣知名藝術經紀人及長笛家，文化大學音樂系畢業後赴美進修，就讀茱利亞音樂學院，追隨長笛家茱麗亞·貝克，也曾赴日本取經。學成歸國後，希望創造台灣成為一個藝術文化的人文環境，一直努力推廣音樂，並且邀請國外知名演奏家來台表演並做文化交流，對台灣音樂界貢獻很大。

　　1985年，牛效華為了推廣長笛藝術，遂成立台北長笛室內樂團；1990年，又成立牛耳藝術經紀公司。他也與國際音樂家，包括與鋼琴家王青雲、小林道夫、阿朵里安、尼可萊、杜波士等著名音樂家合作演出。在國內也與台北長笛室內樂團、新台北木管五重奏樂團有定期的合作。

　　牛效華也曾策劃主辦多項大型音樂演出，包括第一屆及第二屆國際巨星音樂節、卡瑞拉斯男高音演唱會、多明哥男高音演唱會、馬友友的巴哈靈感系列活動、馬友友的絲路之旅巡迴演出。由於他的努力，讓台灣愈來愈多人喜歡上古典樂。

樊曼儂

台灣長笛之母

樊曼儂從事長笛教學40餘年，台灣目前活躍於舞台上的知名長笛音樂家，幾乎都是她的得意門生，一向有台灣長笛之母的雅稱。

出生於音樂世家，父親是樂隊的指揮，從小就在音樂的耳濡目染下長大，原本學習鋼琴的她，由於父親的建議，後來選擇主修長笛。但是由於長笛很貴，她常常必須向父親的樂團藉用長笛練習，一直到她從台灣藝術專科學校畢業又工作2年後，才用自己儲蓄買下第一隻長笛。

年輕時的樊曼儂，為了負擔家計，除教書之外，還跑遍各錄音室為流行歌曲配樂，當時會吹長笛的人不多，她非常搶手，常常案子接到手軟，連鄧麗君的專輯中都有她的笛聲。

她在婚後，又進入波士頓大學音樂研究所進修。她也一直不遺餘力地提攜後進，將新一代有潛力的音樂家介紹給國人，同時將台灣的音樂推向國際舞台，並讓更多人愛上長笛音樂。

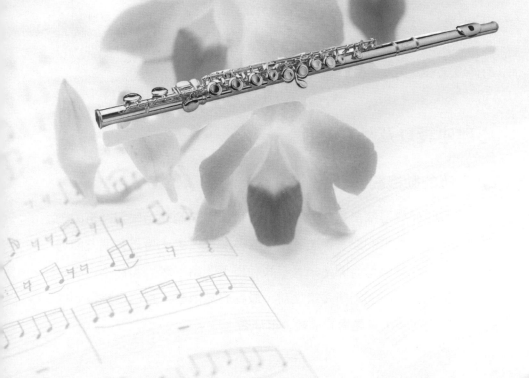

Part 4

如何學習長笛

學習長笛的生理條件

♪ 嘴唇

一般來說，學長笛最嚴苛的限制，就是口形，一個好的音色來自於一個好的口形條件。好的口形條件應是上下嘴唇不能太厚、嘴唇要平整、光滑。上唇中間若有個瘤狀的肉，比較難將長笛的音色吹好。

上、下牙齒要整齊，不能有齙齒或高低不平。特別是對於一個初學者來說，好的吹奏口形是重要的基礎。

♪ 年齡

至於年齡的條件並不苛刻，大部分的人是從10歲左右開始學習長笛，不過7、8歲開始學的也很多，只要雙手能夠穩穩地以水平狀的方式握住長笛，身體可以垂直站立、脖頸挺直，同時左臂能舒適地從胸前伸展，不論男女，身體健康就可以學習長笛。

心理建設以及外在條件

♪ 正確的動機觀念

學習任何樂器都不是一件簡單的事情，如果剛開始學習長笛的動機，只是覺得長笛的聲音很美，吹奏的姿勢很優美，可以在朋友面前炫耀或是被父母強迫而開始…等不好動機下開始學習的，都不可能長久，所以在決定要開始學長笛之前，最好要想清楚，自己學長笛到底是為了什麼而學，以免學到最後會很痛苦。

尤其現在台灣很多家長會強迫小孩子學樂器，卻沒有詢問他們的意見，以致於很多人學到有自我意見時，就放棄自己學了很久的樂器，造成人力、時間及金錢上的浪費，非常不值得。

♪ 喜歡音樂

學習樂器，不只是為了追求技巧上的高明而已，最主要是對音樂有某種程度的喜好，要喜歡音樂並且多聽音樂，才能深入音樂的境界，進而獲得高明的技巧，演奏出動人心弦的樂曲。

有的人學長笛從小學到大，每天很認真地花時間在技巧練習上面，可是其他時間完全沒有接觸音樂，甚至不喜歡聽音樂，那麼學習長笛沒有意義，連基本的音樂素養都沒有。

♪ 家庭支持

大提琴家馬友友的父親曾一再強調，要當一個音樂家，需要三代的累積。在馬友友6歲時，他的父親就已經決定讓他成為一位音樂家，並且一直陪伴著他在音樂上的成長。

所以在學習過程中家長所扮演的角色是相當重要的，孩子還小，沒有能力作選擇的時候，家長就必須提供一個方向和引導，否則會學習得很辛苦。

吹奏姿勢

有一個正確的姿勢對於演奏者來說非常重要，因為這直接關係到演奏的質量。演奏者的姿勢正確與否，就看你的全身是否得到了放鬆，唇、舌、面部肌肉、肩、肘、手以及手指各個部位是否在刻意用

力，從而造成演奏狀態的緊張，如果你緊張的話，要及時克服並加以糾正，以免養成不良習慣。

♪ 站立姿勢

　　兩腿直立，稍分開與肩同寬；或採取稍息的姿勢，身體的重心平均落在兩腿上；或兩腿輪流著力，以緩解演奏時的疲勞。頭部微微抬起，胸部微微挺直，兩肩、腰腹、胸、頸要自然放鬆，不能緊張、較勁。如果你已經站好了，將長笛輕輕舉起，向右移動長笛吹口，尋找你認為正確、已經練習好的口形。在這個過程中，口形、以及身體其它部位不要變形、不要緊張，仍然要放鬆，這時最容易緊張的地方是雙肩、肘、手及手指，這常常是因為手及手指持笛的方法不正確所造成的。

♪ 手形

　　右手的手形比較簡單。先握拳，然後慢慢張，這時每個手指的關節都是彎曲的、圓的，將笛子放在大拇指第一個關節前面的凹陷處，並保持住這個手形。你必須時刻檢查右手小指和大拇指是否是彎曲的，直到完全做好了、放鬆了，這也許不是一次、兩次練習或者一兩個月所能做好的。右手小指和大拇指的僵直是直接造成肩部、肘

正確姿勢為肩、頸肌肉放鬆。胸與手臂保持一定的距離，長笛與地面大致平行。

部甚至全身緊張的原因。

左手的手形，一開始比較難掌握，因為左手不是在自然的狀態中，我們平時很少有意識地採用這種手形。因為長笛是橫吹的，又長，左手只好作相應的調整。也如右手一樣，先是握拳，然後慢慢張開，

長笛的正確放法，按鍵需朝上。

所不同的是：由食指開始依次向手背方向伸展，直到剛好管理左手的幾個按鍵。

左手的第二個難點是怎樣才能把笛子拿好而不滑落？關鍵是長笛放在食指上的位置。將笛子放在食指第三關節左側（指與掌連接的關節）前的凹陷處，食指要略微向手背傾斜得更多一些，只要食指這個部位把笛子拿好，左手放鬆問題比較好解決。手指關節的彎曲也比較容易做，但是不到完全掌握，不能放鬆警惕，必須時刻檢查，提醒自己注意這個問題。

長笛的機械裝置十分靈活，演奏時應避免敲擊音鍵，以免在演奏中造成太多的噪音。抬指過高是浪費力氣，也會延誤演奏速度。

呼吸方法

一個好的音色與呼吸有著密切的聯繫，首先必須要掌握一個正確地呼吸方法。一個正確地呼吸方法可使音色飽滿、樂句完整、顫音幅度變大、音量對比度增大，從而對樂曲演奏的完整起著重要的作用。

♪ 胸腹式呼吸法

這種方法有著最大的儲氣容量，也有著腹部肌肉的控制，對演奏者來說是最理想的呼吸法。但要真正掌握正確地胸腹式呼吸法，還必須掌握正確要領，認真地練習，這樣才能運用自如。通常人們用氣時找不到吸入腹部的感覺，只知道吸入肺部。

以下有三種方法可以練習：

A.首先要把身體彎曲呈90度，把兩手放在腰部，然後慢慢地吸氣。這時腹部應向外擴張，使氣充滿，而胸部並沒有氣。這樣做可以阻礙氣流吸入肺部。如此反覆練習，即可找到腹部控制用氣的感覺。

B.身體直立，兩腳分開，距離不超過肩膀的寬度，全身肌肉放鬆。先將氣流吸入腹部，當腹部吸滿後再往胸腔吸氣，這樣即可達到最大的儲氣容量。

C.氣吸滿後，腹肌要有控制的慢慢收縮，使氣流很集中的吹出。同時兩手摸著腹部、腰部，這樣更便於找到腹肌收縮與擴張的感覺。

♪ 狗喘氣法

張開嘴巴吸氣的同時，快速地把胸部和腹部的氣充滿，然後再快速地呼出，要有爆發力，需要有節奏的練習。先慢慢練，當已經掌握要領後可逐步加快。這樣練習有利於增強腹部肌肉的力量，從而達到自如控制氣息的目的。當人進入睡眠時，他的呼吸就是胸、腹在擴張與收縮。

也可平臥在床上進行練習，但一定要按以下要領：挺直、全身放鬆、兩手叉腰，嘴巴和鼻子同時慢慢吸氣，使腹部和胸部向四周擴張，把腹部的氣撐住，要有控制。吸滿氣後屏住呼吸幾秒鐘，然後用腹肌控制著緩慢地吐出，須反覆練習。

基礎發音技巧及練習方法

基本長笛技巧可以分為發音和運氣、吐奏及指法，在實際演奏中需要這三者的相互配合才能成功。長笛的初學者在吹中音的某個音時會夾雜著同度的高音，當然該音是很不穩定的，忽高忽低，其實是吹出的氣壓不穩。如果能穩定的吹出這種音可以說是種高超的技巧了。

♪ 發音

目前初學者最容易遇的問題就是「重發音輕運氣」，所謂的重發音是指注意力老放在嘴形上而忽視了運氣的流暢，特別是長笛又是一種耗氣特大的樂器（與其他木管樂器相比），作一個演奏者要體會到這一點可能是進入「完美」的境界時才會提出這個問題。

嘴形處於微笑狀態就可以了（當然整個嘴形是放鬆的），若要有所控制，只是嘴角下略往中去部分稍加控制便可以了。發音時下頜基本保持平時微笑狀態，吹低音時微微作念「合」狀。不管是演奏哪個音區，嘴形不能有大幅度的變化，主要靠運氣來解決。

下唇支撐長笛重要位置，長笛擺放下唇位置依吹奏者上下唇厚度、唇形而作調整。

♪ 運氣

　　可以說，八度連音的演奏水平（速度和清晰度）是反映了長笛演奏員的運氣水準。長笛的發音也可認為是將氣「呵」進樂器中去，千萬要記住，不管手指有多快，不管舌頭有多靈活，沒有好的音色是不會成功的，而好的音色必須靠運氣的流暢才能達成。

　　高音吹不上，從根本的原理上說是吹出的氣壓不夠。在長笛的演奏中，呼吸是至關重要的，這裏主要的是指呼，也就是吹。當人的胸腔在向外呼氣時，能控制其壓力的關鍵點必定是肌肉較發達的地方，也就是醫學上說的橫隔膜。所以在運氣的時候，橫隔膜必然要處於緊張狀態，其緊張程度則決定氣流速度，也就是音的高低。

　　有時聽小孩子唱歌，可以感受到他們運氣是無法控制的，同樣也包括不會唱歌的成人。在管樂演奏上來說，這類音聽上去是沒有根基的。為了控制吹出氣流的壓力，小腹部必須始終緊張（肚臍下橫三指）而微微挺起。人們在清醒的時候，呼吸是使用胸式呼吸的，而睡著時卻使用腹式呼吸，但是這種腹式呼吸是不控制的，所以，當你在演奏管樂時，體會一下睡覺時的呼吸方法，然後在加上小腹部緊張而挺起（這就是所謂的丹田運氣），當腹部緊張程度能控制論自如，這就是我們所要的境界。

♪ 吐奏（延長氣息的方法）

(1) 演奏時總是用嘴吸氣的，打哈欠似的盡可能吸入大的氣量。

(2) 在吸氣時，要感覺到起進入了腹腔，像氣球被吹大的樣子。在吸氣時切忌不要有聳肩的動作。

(3) 在向外吐氣時，感覺則正相反：似乎氣球變小直到癟了。

(4) 吹入長笛的氣流要始終保持平緩，好像在冬天往手上呵熱氣溫暖手指似的。開始練習時總是先以一些長音開始。保持每個音符的演奏長度要夠，音色要清晰飽滿。努力在你演奏前預想到每個音符的長度。在演奏時要儘量讓氣流全部進入笛身內，這樣才能獲得飽滿的音色。持笛的雙手要適當放鬆而不要過於矜持，吸氣吐氣要舒緩而不是急促。

(5) 發音練習：首先將氣吸滿腹胸腔，再將氣撐住數秒，然後向外緩緩地吹出，同時發「哈..哈..哈..哈..」之音。在發「哈」音的同時，腹胸腔會將很多的氣流壓出，但要注意保持氣流一直向外吹，不能中斷。「哈」音只是一個脈衝，需反覆進行練習。開始可慢一些，然後逐漸加快。可分步驟練習：

A.哈~哈~哈~哈~

B.哈哈~哈哈~哈哈~哈哈~

C.哈哈哈~哈哈哈~哈哈哈~哈哈哈~

D.哈哈哈哈~哈哈哈哈~哈哈哈哈~哈哈哈哈~

E.再連起來發：哈哈哈哈哈哈哈哈哈哈哈哈哈哈

※注意：邊吹氣時心裏邊想著「哈」。一定要用腹肌控制住，有節奏的進行練習。當經過一、二周的練習後，就會很自然的吹出顫音。在具體演奏時，要將你的感情和顫音結合在一起，這樣才能使樂曲的內涵和情感表達地淋漓盡致。吹出顫音的效果應是像波浪一樣圓滑，沒有棱角。

♪ 指法

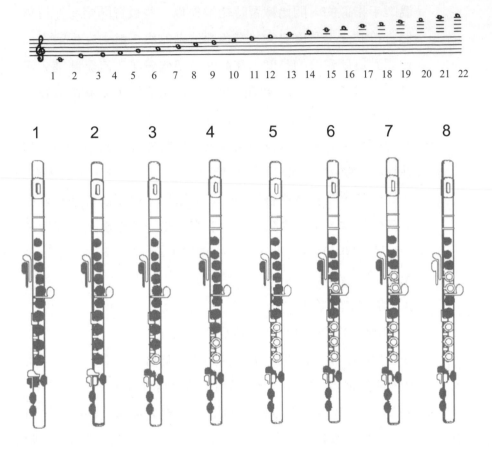

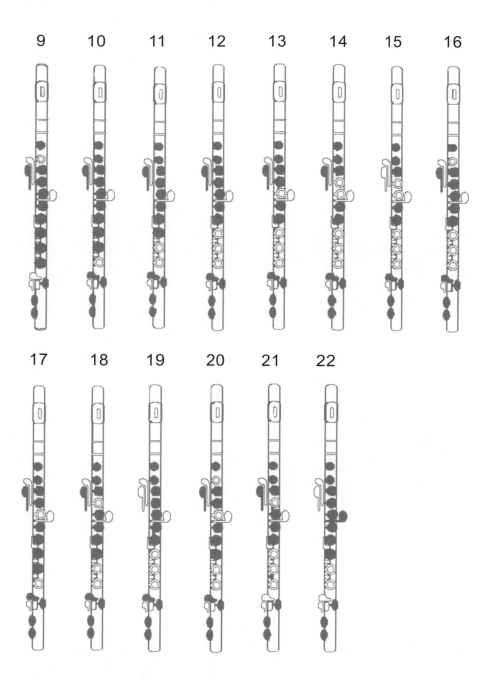

Part 5

長笛音樂歷史年表

西元紀年	中國紀年	樂壇紀事	世界大事
1600	1600 明神宗萬曆28年	歐洲從文藝復興時期進入巴洛克時期。斜式長笛地位逐漸取代豎笛。	英國成立東印度公司。
1670	1678 康熙17年	韋瓦第誕生。	德國的第一個歌劇院在漢堡開幕。
1680	1685 康熙24年	德國作曲家巴哈生於埃森納赫、韓德爾生於哈勒。	路易十四取消南特赦令。奧地利、波蘭、威尼斯聯合起來反抗土耳其。
1700	1703 康熙42年	韓德爾在漢堡歌劇院任小提琴手。韋瓦第為威尼斯慈愛醫院和神學院唱經班指揮。韋瓦第出版《三重奏奏鳴曲》	西班牙王位繼承戰爭。普魯士王國建立。彼得大帝建立聖彼得堡。
	1706 康熙45年	韓德爾的歌劇在義大利受到歡迎。法國音樂家拉摩在巴黎擔任管風琴師。	蒙兀兒皇帝駕崩,帝國隨之崩潰,為歐洲商人帶來新的商機。
	1709 康熙48年	韓德爾在威尼斯發表歌劇《阿格麗碧娜》。巴哈完成《D小調觸技曲與賦格曲》。韋瓦第出版《小提琴	俄國擊敗瑞典取得波羅的海控制權。德國人大批移民美國。達比以焦煤取代木炭,開啟英國的工業革命。

西元紀年	中國紀年	樂壇紀事	世界大事
		奏鳴曲》。	
1710	1712 康熙51年	韓德爾定居倫敦，致力於歌劇創作及演出。韋瓦第出版協奏曲集《調和的靈感》。	維埃爾在德南大敗奧荷聯軍。英荷法在荷蘭烏特勒克展開和議
	1715 康熙54年	韓德爾完成《水上音樂組曲》。	英國安娜將王位傳給漢諾威選侯威廉。路易十五即位。奧、土爆發戰爭。
	1717 康熙56年	巴哈創作一系列器樂曲、清唱劇及六首《布蘭登堡協奏曲》。	葡萄牙海軍遠征土耳其。荷英法三國同盟。
	1719 康熙58年	韓德爾創辦皇家音樂協會，上演義大利式歌劇。	英國宣布愛爾蘭爲王國不可分割的一部分。
1720	1720 康熙59年	韓德爾出版《大鍵琴組曲》第一卷，著名的《快樂的鐵匠》爲其第五首。	西班牙人佔領德克薩斯。英國南海公司與法國密士失必公司垮台。
	1721 康熙60年	巴哈完成《布蘭登堡協奏曲》。	歐洲北方戰爭結束，瑞典領地分裂。
	1725 雍正3年	韋瓦第出版小提琴協奏曲《四季》。	凱薩琳娜加冕爲俄羅斯的第一位女皇。
	1726 雍正4年	韓德爾取得英國國籍。	西班牙建立蒙特維迪亞城。

西元紀年	中國紀年	樂壇紀事	世界大事
	1728 雍正6年	韓德爾皇家音樂協會停辦。巴哈完成《聖馬太受難曲》。	福勒里紅衣主教就任法國首相，推行和平政策。英國首相羅伯特・沃波爾掌權。
	1729 雍正7年	韋瓦第完成史上第一部專為長笛作的協奏曲。分別為《D大調長笛協奏曲，金翅雀》、《G小調長笛協奏曲，夜》、《F大調長笛協奏曲》。	白令為證實美洲和西伯利亞是否相連，進行第一次探險。
1730	1730 雍正8年	長笛成為交響樂團中固定樂器。	俄國沙皇彼得二世逝世。
	1732 雍正10年	海頓誕生於奧匈邊境的羅勞。	維也納條約訂定，李奧波德皇帝藉此確保女兒瑪麗亞・泰蕾莎的王位繼承權。
	1736 乾隆元年	巴哈完成《復活節神劇》。巴哈完成多首長笛奏鳴曲：分別為《E小調長笛與數字低音的奏鳴曲》、《A大調長笛與鍵盤樂器的奏鳴曲》、《B小調長笛與鍵盤樂器的	俄、土戰爭。

西元紀年	中國紀年	樂壇紀事	世界大事
		奏鳴曲》、《C大調長笛與鍵盤樂器的奏鳴曲》。	
	1737 乾隆2年	韓德爾因新型歌劇受到批評而引發中風,轉向神劇創作;韋瓦第受蕭堡歌劇院之邀任交響樂隊指揮;海頓前往漢堡學習音樂。	俄、土戰爭持續進行。林奈發表自然系統一書,開始將植物分類。
1740	1740 乾隆5年	海頓進入維也納史帝芬大教堂唱詩班擔任獨唱。C.P.E.巴哈完成《A小調長笛奏鳴曲》。	普魯士國王腓特列大王即位。英國支持奧地利對抗法國和普魯士。
	1743 乾隆8年	韓德爾神劇《彌賽亞》在倫敦上演英王喬治二世大受感動。韋瓦第逝世。	法王路易十五親政。
	1744 乾隆9年	巴哈平均律鋼琴曲集第二卷。	普魯士再次投入奧地利王位繼承戰爭取得大部分勝利。
	1749 乾隆14年	巴哈完成管風琴曲「賦格的藝術」	普魯士腓特烈二世實行司法改革。
1750	1756 乾隆21年	莫札特於奧地利的薩爾斯堡誕生	七年戰爭起。

西元紀年	中國紀年	樂壇紀事	世界大事
1760	1761 乾隆26年	海頓擔任艾斯塔哈基王府樂隊副樂長，創作D大調《晨》、C大調《午》、G大調《晚》等六首交響曲。	凱薩琳娜女皇統治俄羅斯。
1770	1770 乾隆35年	莫札特前往米蘭，創作《朋托王米特里達特》。貝多芬誕生於德國波昂。	英國航海家科克船長航抵澳州。波希米亞發生大規模的農民革命浪潮。
	1774 乾隆39年	莫札特完成G小調和A大調兩首交響曲。	法國路易十六繼位。約瑟夫·普里斯特利發現「氧」。
	1777 乾隆42年	莫札特創作《降E大調鋼琴協奏曲》。	薩拉托加之役，北美獨立運動中決定性戰役。
	1778 乾隆43年	莫札特創作《巴黎交響樂》、《第一號長笛協奏曲》。莫札特完成多首長笛協奏曲。《G大調第1號長笛協奏曲》、《C大調長笛與豎琴的協奏曲》、《D大調第2號長笛協奏曲》、《C大	巴伐利亞王位繼承戰爭。美國與法國《簽訂美法同盟條約》、義大利米蘭史卡拉歌劇院落成啓用。

西元紀年	中國紀年	樂壇紀事	世界大事
		調為長笛與管弦樂團所作之行板》、《G大調四重奏第2號》、《A大調四重奏第4號》。	
1780	1781 乾隆46年	海頓應邀譜寫《巴黎交響曲》。莫札特在慕尼黑公演《伊多明內歐》。	約克敦之役（美國）華盛頓對英軍獲得最後勝利結束北美獨立運動。
	1786 乾隆51年	莫札特創作《布拉格交響曲》，《費加洛婚禮》於維也納上演。韋伯生於德國北部尤廷。	啓蒙時代思想家的思想收錄於百科全書之中。
	1787 乾隆52年	莫札特受聘為約瑟夫二世的宮廷音樂家，《唐·喬凡尼》上演。	美國制定新憲法。
	1788 乾隆53年	海頓完成博士論文《牛津交響曲》。莫札特創作《朱彼特交響曲》、《第四十號交響曲》、《C大調鋼琴奏鳴曲》。	英國在澳洲新南威爾斯建立殖民地。

西元紀年	中國紀年	樂壇紀事	世界大事
	1789 乾隆54年	莫札特受聘爲菲特烈二世作曲。	法國大革命爆發。
1790	1790 乾隆55年	海頓辭去艾斯塔哈基王府樂隊長職，啓程前往倫敦訪問。	華盛頓當選爲美國第一任大總統。
	1791 乾隆56年	海頓完成《驚愕》等六首交響曲。莫札特創作《魔笛》。貝多芬完成管絃曲《騎士芭蕾舞》。莫札特創作《降E調弦樂四重奏》、《聖體頌》、《安魂曲》，同年逝世。	曾爲奴隸的路維杜爾領導海地人起義。法國召開立法會議。普奧發表皮爾尼茨宣言。
	1792 乾隆57年	羅西尼生於義大利佩薩羅。	拿破崙戰爭。俄普第二次瓜分波蘭。
	1794 乾隆59年	海頓創作《時鐘》、《鼓聲》、《軍隊》等交響曲。貝多芬決定永久定居維也納。	波斯卡札王朝開國。法國反革命事變，羅伯斯比遭處決。
	1795 乾隆60年	海頓譜寫神劇《創世紀》。	俄普第三次瓜分波蘭。法國督政府成立。
	1796 嘉慶元年	海頓完成《戰爭時光彌撒》。貝多	詹納將牛痘疫苗引進英國。法國拿破崙將

西元紀年	中國紀年	樂壇紀事	世界大事
		芬完成第一首C大調鋼琴協奏曲。	軍展開征義之戰。
	1797 嘉慶2年	海頓為奧皇法朗茲二世誕辰譜寫《天佑法朗茲吾王》，後被定為奧國國歌。舒伯特於維也納誕生。	簽定坎伯福爾米條約，結束波拿巴對義戰爭。教皇國成為羅馬共和國。
1800	1800 嘉慶5年	海頓譜寫歌劇《四季》。	大不列顛和愛爾蘭合併。
	1804 嘉慶年	貝多芬撕去《第三交響曲》的扉頁，更名為《英雄》。韋伯成為布雷斯勞國家劇院指揮。	拿破崙稱帝。英國獲得好望角的控制權。
	1808 嘉慶13年	貝多芬完成第五號、第六號交響曲。羅西尼完成男聲合唱的彌撒曲，《阿莫妮亞為奧菲歐之死而痛哭》上演。	法國佔領教皇國。美國禁止買賣奴隸。美人富爾敦發明汽船。
	1809 嘉慶14年	海頓葬於維也納。孟德爾頌於德國漢堡誕生。	威靈頓率英軍攻打葡萄牙。西班牙半島戰爭。
1810	1810 嘉慶15年	舒伯特完成作品《鋼琴變奏曲》與	法國兼併荷蘭。美洲西葡殖民地戰爭起。

西元紀年	中國紀年	樂壇紀事	世界大事
		《幻想曲》。蕭邦生於波蘭。舒曼生於德國薩克森地區的茲維考。	拿破崙立波拿巴為西班牙皇帝。
	1813 嘉慶18年	威爾第生於義大利帕爾瑪省。華格納生於萊比錫。丹齊完成《降B大調為長笛與鋼琴所作之複協奏曲》。	維也納會議召開。
	1817 嘉慶22年	韋伯躋身德勒斯登劇院指揮。舒伯特創作《死與少女》。	第一批歐洲移民在澳州大草原定居。
	1819 嘉慶24年	韋伯完成器樂曲《邀舞》（此曲一八四一年白遼士改編為管絃樂）。	萊佛士建立新加坡。
1820	1823 道光3年	舒伯特完成《美麗的磨坊少女》。羅西尼《塞蜜拉米德》在威尼斯公演。	美國提出門羅宣言。
	1824 道光4年	羅西尼在巴黎就任義大利歌劇院指揮。	英國與緬甸開打。
	1825 道光5年	小約翰·史特勞斯出生於維也納。	爪哇戰爭。第一條客運鐵路在英國啓用。

西元紀年	中國紀年	樂壇紀事	世界大事
			達爾文赴太平洋展開科學研究。
	1827 道光7年	貝多芬病逝。白遼士創作《宗教法官》、《幻想交響曲》。	英法俄聯合艦隊在納瓦林灣摧毀土埃艦隊。
	1829 道光9年	羅西尼在巴黎歌劇院上演最後傑作《威廉泰爾》。孟德爾頌指揮《聖馬太受難曲》演奏。舒伯特逝世。蕭邦創作二十七首《練習曲》。	「天主教解救法案」成立，天主教徒得以自由。希臘獨立戰爭結束。
1830	1831 道光11年	小約翰·史特勞斯完成第一首圓舞曲。	埃及土耳其爆發戰爭。哥倫比亞、比利時宣布獨立。
	1832 道光12年	德國長笛家波姆改良舊式長笛。以新的機械裝置開閉笛孔，使長笛音色、音準、音域都大大提升。該機械裝置稱為「波姆系統」〈Boehm System〉	英國通過第一部改革法案擴大選舉權。波蘭成為俄國的一個省。
	1834 道光14年	白遼士交響曲《哈洛德在義大	德國關稅聯盟成立。里昂和巴黎發生動

西元紀年	中國紀年	樂壇紀事	世界大事
		利》於巴黎音樂院首演。舒曼創辦「新音樂雜誌」，譜寫《狂歡節》、《交響練習曲》等曲子。	亂。
	1835 道光15年	聖桑生於巴黎。	義大利發生青年歐羅巴運動。
	1836 道光16年	舒曼完成升F小調《第一號奏鳴曲》、F小調《第三號奏鳴曲》。孟德爾頌完成神劇《聖保羅》。華格納任孔尼斯堡歌劇院指揮。	波耳農民展開大遷徙建立德蘭土瓦共和國和橘自由邦。
	1837 道光17年	舒曼撰寫《大衛同盟舞曲集》。	英國維多利亞女王登基。
	1838 道光18年	舒曼將舒伯特《C大調交響曲》樂譜拿給孟德爾頌。比才誕生於巴黎近郊布吉瓦。	美國人莫爾斯發明電報。
	1839 道光19年	威爾第第一部歌劇《奧貝托》在米蘭首演。	西班牙內戰結束。荷蘭承認比利時獨立。
1840	1840 道光20年	舒曼與克拉拉結婚，致力於歌曲	上加拿大與下加拿大結合成自治聯邦。美

西元紀年	中國紀年	樂壇紀事	世界大事
		創作，包括：《兒時情景》、《萊茵河的星期天》、《月光》等一百餘首。華格納完成歌劇《黎恩濟》。威爾第《一日國王》在米蘭演出。柴可夫斯基生於俄國佛根斯克。	國率先使用全身麻醉。英國開始使用黑便士郵票，使郵政更為低廉普及。
1841 道光21年		華格納完成《漂泊的荷蘭人》。聖桑完成一首鋼琴浪漫曲。	美國掀起開拓西部的熱潮。
1842 道光22年		白遼士發表名著「近代器樂法與管絃樂法」。威爾第《納布果》在米蘭首演。	南京條約簽定，中國割讓香港，並開埠通商。
1843 道光23年		華格納在德勒斯登親自指揮《漂泊的荷蘭人》首演。	英國奪下波耳人在納塔爾東北部建立的殖民地。
1846 道光26年		白遼士完成《浮士德的天譴》器樂部分。舒曼完成《第二號交響曲》。蕭邦以《D	美國和墨西哥為爭奪德克薩斯而開戰。

西元紀年	中國紀年	樂壇紀事	世界大事
		大調前奏曲》紀念與喬治桑關係。	
	1847 道光27年	孟德爾頌逝世。爾第《馬克白》在佛羅倫斯演出。波姆進一步改良長笛，其外型構造已經十分接近現代長笛。	非洲南部的班圖人被英國擊敗。
	1848 道光28年	小約翰·史特勞斯創作《自由之歌》、《革命進行曲》、《大進行曲》等充滿革命激情的進行曲	法國二月革命。加利福尼亞掏金熱促使美國西部人口大增。
	1849 道光29年	舒曼為慶祝歌德百年誕辰演奏《浮士德》。蕭邦逝世。	約瑟夫一世頒布奧地利－多瑙河流域集權憲法。
1850	1850 道光30年	舒曼完成《葛諾維娃》。	加利福尼亞成為美國的一州。
	1851 咸豐元年	威爾第《弄臣》在威尼斯演出。李斯特發表《蕭邦》一書，成為後世重要的參考資料。	萬國博覽會在倫敦水晶宮舉行。澳州興起淘金熱。勝家製造第一部腳踏的縫紉機。

西元紀年	中國紀年	樂壇紀事	世界大事
	1853 咸豐3年	威爾第《遊唱詩人》在羅馬初演,《茶花女》在威尼斯初演。聖桑擔任巴黎聖瑪麗教堂管風琴師。舒曼稱布拉姆斯為「未來的音樂先知」。	美國艦隊至日本,要求通商。紐約到芝加哥的鐵路峻工。
	1854 咸豐4年	舒曼企圖投萊茵河自殺。	俄英法爆發克里米亞戰爭。
	1855 咸豐5年	比才完成第一部作品《C大調交響曲》。	英人李維史東發現維多利亞瀑布,促使歐洲人深入非洲內陸探險。
	1856 咸豐6年	舒曼逝世。比才以清唱劇《大衛》得到羅馬大獎第二。	澳州主要殖民地均建立自治政府。美國反對奴隸制度的共和黨成立。英國貝塞麥發明工業煉鋼法。
	1859 咸豐9年	威爾第《假面舞會》在米蘭上演。華格納完成《崔斯坦與伊索德》。	達爾文物種原始論出版。義大利統一戰爭爆發。
1860	1860 咸豐10年	威爾第當選義大利第一屆國會議員。比才發表喜歌劇《唐‧普羅	英法比德及葡萄牙深入非洲內陸探險和殖民。紐西蘭爆發毛利人與白人移民的戰

西元紀年	中國紀年	樂壇紀事	世界大事
		科皮奧》。	爭。
	1862 同治元年	德布西生於巴黎市郊聖日曼安雷。白遼士完成《貝雅特麗絲和本耐狄特》。	法國在東南亞佔領印度支那。俾斯麥任普魯士首相。
	1865 同治4年	柴可夫斯基演奏清唱劇《快樂頌》，西貝流士誕生。比才完成歌劇《伊凡四世》，隨後即予以燒毀。葛利格譜寫《E小調鋼琴奏鳴曲》。	美國南北戰爭終了。巴斯德發表細菌學說。
	1869 同治8年	白遼士逝世於巴黎。	埃及的蘇伊士運河通航，連接地中海及印度洋。
1870	1870 同治9年	杜普勒為長笛與管弦樂團所作的幻想曲《匈牙利田園幻想曲》。	普法戰爭爆發。法國巴黎革命，成立第三帝國。
	1872 同治11年	比才《阿萊城姑娘》在巴黎首演。	日本封建時代結束，實施義務教育。西班牙爆發卡洛斯戰爭。
	1873 同治12年	比才完成歌劇《唐·羅德利果》（現已遺失）。	西班牙宣佈成立共和國。美國發生了經濟危機。

西元紀年	中國紀年	樂壇紀事	世界大事
1874 同治13年	華格納完成《尼貝龍根的指環》。比才完成歌劇《卡門》及管絃樂序曲《祖國》。柴可夫斯基發表三幕歌劇《鐵匠瓦古拉》、《F大調第二號弦樂四重奏》、B小調《第一號鋼琴協奏曲》	法蘭西共和國制定憲法。史坦利開始穿越赤道非洲的探險。波旁家族重登西班牙王位。	
1875 光緒元年	拉威爾誕生於法國西布爾。比才《卡門》於巴黎喜歌劇院首演，同年病逝。柴可夫斯基《第一號鋼琴協奏曲》在波士頓首演，並完成《憂鬱小夜曲》、芭蕾舞劇《天鵝湖》、鋼琴曲集《四季》。	法德危機法國重新武裝。德國社會民主黨成立。	
1879 光緒5年	柴可夫斯基歌劇《尤金·奧尼根》在莫斯科公演，發表歌劇《奧爾良的少女》、D大調《第一號管絃	英國在南非烏倫迪擊敗賽奇瓦約國王領導的祖魯族，是為祖魯戰爭。智利在太平洋戰爭中打敗祕魯及玻利維亞。	

西元紀年	中國紀年	樂壇紀事	世界大事
		樂組曲》、G大調《第二號鋼琴協奏曲》。	
1880	1881 光緒7年	聖桑被選為國家藝術院的院士。	英法勢力進入緬甸及越南。歐洲諸國開始瓜分非洲。南非波耳人起而反抗英國的統治。
	1884 光緒10年	德布西以清唱劇《浪子》贏得羅馬大獎。	列強於柏林會議中瓜分非洲。第一條地下鐵在倫敦完成。芝加哥第一棟摩天大樓竣工。
	1887 光緒13年	德布西作管絃樂交響組曲《春》。	英國建立印度支那聯盟。
	1888 光緒14年	德布西出版《忘卻的短歌》。柴可夫斯基完成《E小調第五號交響曲》、幻想序曲《哈姆雷特》。	威廉二世登基統治德國；蘇格蘭外科醫師鄧洛普取得充氣輪胎的專利。
	1889 光緒15年	長笛之父莫易茲出生於法國。	巴黎艾菲爾鐵塔建成開放、巴西成立共和國。
1890	1891 光緒17年	柴可夫斯基在卡內基音樂廳指揮自己的作品。	俄國開始修建西伯利亞鐵路。法俄簽訂軍事協約。
	1892 光緒18年	德布西根據馬拉梅巨作寫《牧神	第一次慕尼黑分裂會議。比利時在剛果擴

西元紀年	中國紀年	樂壇紀事	世界大事
		的午後前奏曲》。柴可夫斯基完成著名的芭蕾舞劇《胡桃鉗》、獨幕抒情歌劇《伊奧蘭德》等作品。	張勢力。巴拿馬運河風波。
	1893 光緒19年	德布西著手創作《佩利亞與梅麗桑》。柴可夫斯基寫作著名的 B 小調第六交響曲《悲愴》、《降 E 大調第三號鋼琴協奏曲》、《沉思曲》，同年病逝。	俄法協約。紐西蘭總理賽登推行先進的社會改革包括給於婦女投票權。
	1897 光緒23年	德布西著手夜曲三首《雲》、《節日》、《海上女妖》，兩年後完成	希臘與土耳其開戰。
	1898 光緒24年	佛瑞完成《F 大調，爲長笛與鋼琴的比賽曲目》。	美西戰爭，美得菲律賓群島。居禮夫人發現釷、釙、鐳。
1900	1901 光緒27年	拉威爾創作鋼琴作品《水之嬉戲》。威爾第逝世於米蘭。	麥金利總遇刺以來羅斯福成爲美國最年輕的總統。
	1902 光緒28年	德布西《佩利亞與梅麗桑》在巴黎首演。	英日同盟。美國發明塑膠。

西元紀年	中國紀年	樂壇紀事	世界大事
	1905 光緒31年	德布西交響小品《海》，於巴黎公演，出版《印象》曲集第一冊。	日俄戰爭起。英法簽訂友好協約。法屬西非聯邦成立。
	1908 光緒34年	德布西為女兒寫鋼琴曲《兒童世界》及舞劇《玩具箱》。拉威爾完成《鵝媽媽祖曲》。	德國柏林的通用電力公司渦輪機工廠，成為全球第一座鋼筋及玻璃的建築。
1910	1912 民國元年	拉威爾《達夫尼斯與克羅伊》於巴黎首演。	第一次巴爾幹戰爭。球最大客輪鐵達尼號處女航時撞上冰山。
	1913 民國2年	德布西完成十二首《前奏曲集》第二冊，並創作六首《古代墓碑銘》及《白與黑》鋼琴作品。	第二次巴爾幹戰爭。全歐進行軍備競賽。美底特律建造第一部福特流水裝配線。
	1914 民國3年	德布西完成舞劇《遊戲》。拉威爾著手進行《庫普蘭之墓》。	第一次世界大戰起。巴拿馬運河開航。
	1917 民國6年	德布西完成最後作品《小提琴與鋼琴奏鳴曲》。拉威爾完成鋼琴獨奏及管絃樂總譜。	俄國革命。美國參戰。

西元紀年	中國紀年	樂壇紀事	世界大事
	1918 民國7年	德布西病逝巴黎。浦契尼《三部曲》在紐約大都會歌劇院首演。	第一次世界大戰結束。
	1919 民國8年	巴爾陶克完成《奇異的中國官吏》。長笛家葛切洛尼出生於義大利羅馬。	巴黎和會簽訂凡爾賽條約。
1920	1920 民國9年	拉威爾完成《圓舞曲》。浦契尼開始創作《杜蘭朵公主》。	托洛斯基領導的紅軍在俄國的內戰中獲得勝利。國際聯盟成立。美國開始禁止製造及販售酒類。
	1922 民國11年	長笛家朗帕爾出生於法國馬賽市。	墨索里尼奪得義大利政權。埃及在法德國王的領導下自英國贏得有條件的獨立。
	1923 民國12年	浦契尼被任命為義大利王國參議員。	日本東京發生大地震。
	1924 民國13年	浦契尼病逝，《杜蘭朵公主》未能完成。佛瑞病逝於巴黎。	俄國領導人列寧逝世，史達林繼任。美軍完成首度飛航全球的紀錄。
	1925 民國14年	拉威爾完成獨幕幻想劇《頑童驚夢》。	阿爾巴尼亞國民會議宣佈共和。

西元紀年	中國紀年	樂壇紀事	世界大事
	1929 民國18年	拉威爾完成《波麗露》舞曲，開始創作《左手鋼琴協奏曲》。	美國華爾街股市崩盤，世界經濟大恐慌開始。
1930	1931 民國20年	蓋希文創作《古巴序曲》，開始為電影配樂，《我為你歌唱》上演，並榮獲普立茲獎。	日本發動九一八事變，侵略中國東北。
	1932 民國21年	拉威爾完成《G大調鋼琴協奏曲》。	國聯召集日內瓦世界裁軍大會。
	1937 民國26年	拉威爾逝世。	第二次世界大戰的亞洲區戰事開始。
	1938 民國27年	長笛家馬利翁出生於法國。	德奧合併。慕尼黑會議。
	1939 民國28年	長笛家艾特肯出生於加拿大。高威出生於北愛爾蘭。	第二次世界大戰歐洲區戰事爆發。
1940	1941 民國30年	史特拉汶斯基發表小提琴《探戈》舞曲，申請入美國籍。	德軍攻俄。英美發表大西洋憲章。日軍偷襲珍珠港，美軍參戰。
	1944 民國33年	巴爾陶克完成《小提琴獨奏奏鳴曲》，《管絃樂協	諾曼第登陸。波羅的海及巴爾幹諸國解放。

西元紀年	中國紀年	樂壇紀事	世界大事
		奏曲》在波士頓首演。姚立維為鋼琴與長笛所作《萊納斯之歌》。	
1950	1956 民國45年	浦朗克作《長笛與鋼琴奏鳴曲》。	埃及收回蘇伊士運河主權。
1970	1970 民國59年	長笛家帕胡德出生於日內瓦。	斐濟獨立、各國簽訂《海牙公約》。
	1978 民國67年	羅德里哥作《田園長笛協奏曲》。	中國、美國發表建交公報。
1980	1984 民國73年	現代長笛之父莫易茲於美國逝世。	汶萊獨立、雷根連任美國總統。
2000	2000 民國89年	長笛大師朗帕爾在巴黎逝世。	以色列自黎巴嫩南部撤軍。